彥根安茱莉亞的
建築設計分享

Andrea Held (Hikone)

How to design beautiful houses
for a comfortable
and sustainable lifestyle

瑞昇文化

Contents

Natural Light
光

　　對於光的感受，是人類最為基本的體驗。不論是誰，都會在季節的變化與一天下來時間的推移之中，體驗到各種不同的光線。就算同樣的季節再次來臨，完全相同的光線也不會再次出現。我們要盡可能的將各式各樣的光芒帶到家中，這樣能引發各式各樣的情感，也能藉此創造出各種不同的空間。

　　對建築來說，光的存在可以帶來很大的刺激。比方說從亮處走進暗的空間，會在一瞬間出現「變得烏漆抹黑！」的感覺。什麼都看不到會造成恐懼跟不安的心情。此時如果出現絲毫的光明，帶給人的幸福可是無法衡量！安心的感覺很不可思議的從體內湧出，讓人得到「啊啊！」的幸福感。

　　在沒有月亮的晚上看著黑暗的大海，隨著時間經過，波浪變得好像是在發光一樣……這種經驗，大家應該都曾經體驗過吧？　這種經驗讓人覺得，人類一定是具有追求光的本能。把光引進一棟建築的時候，開口處所產生的風的流動、室外的聲音等等，都會隨之而來。也就是說，光並非只是視覺的體驗，也包含身體的感受在內。這種組合所產生的結果不容忽視，也是光之所以能為空間帶來Feeling（＝情感、心情）的主要原因。

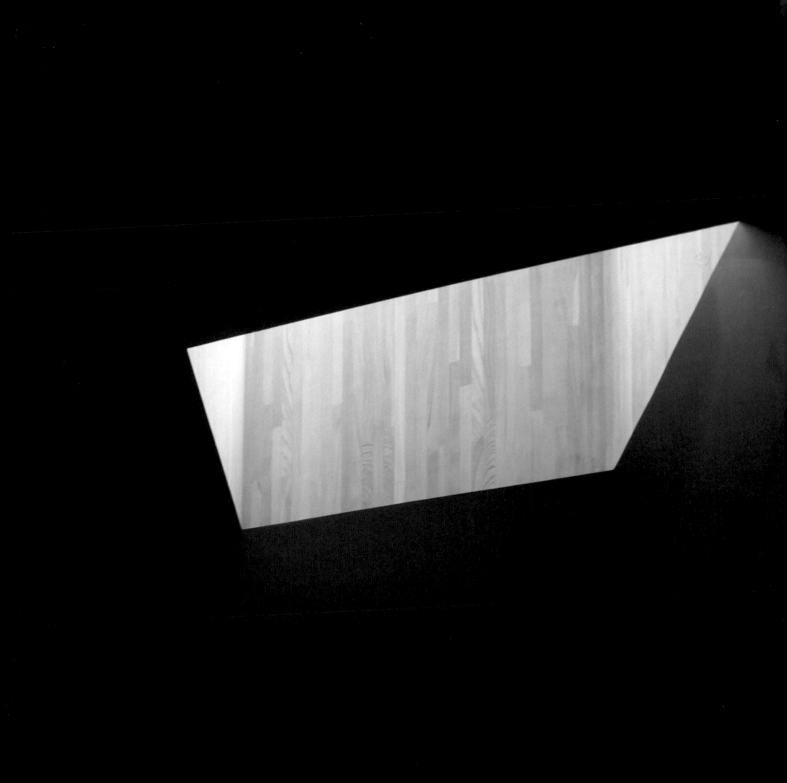

Light drawings
光的繪圖是一種禮物

光同時也是「描繪出圖案」的存在。不經意的出現在牆上的美麗圖樣,只有在季節、太陽、雲層等周圍的條件全都湊齊的時候才會出現,就某方面來說,等同於上天賜予的禮物。建築師雖然可以預測光線來設計開口,但唯獨這點,不是光靠計算就可以實現。

比方說左邊這張照片,使用毛玻璃的接地窗外有植物存在,只有在夏天早晨的時間角度比較低的光線照進來的時候,才會形成如此美麗的翦影。第一次看到這份景象的時候,很自然的出現「好棒!」的心情,臉上也跟著露出微笑。

就某方面來說,毛玻璃可以得到類似紙門的效果。鄰近的位置有不想被人看到的物體存在,卻又想讓光線照進來,這種時候如果使用毛玻璃,就可以得到如此美好的結果。外側沒有必要是庭園之中經過造景的樹木,哪怕是長在建築物之間的雜草也沒關係。讓原本不想被看到的場所,搖身一變成為吸引目光的地點。這就是光影跟毛玻璃的魔術所能創造的結果。

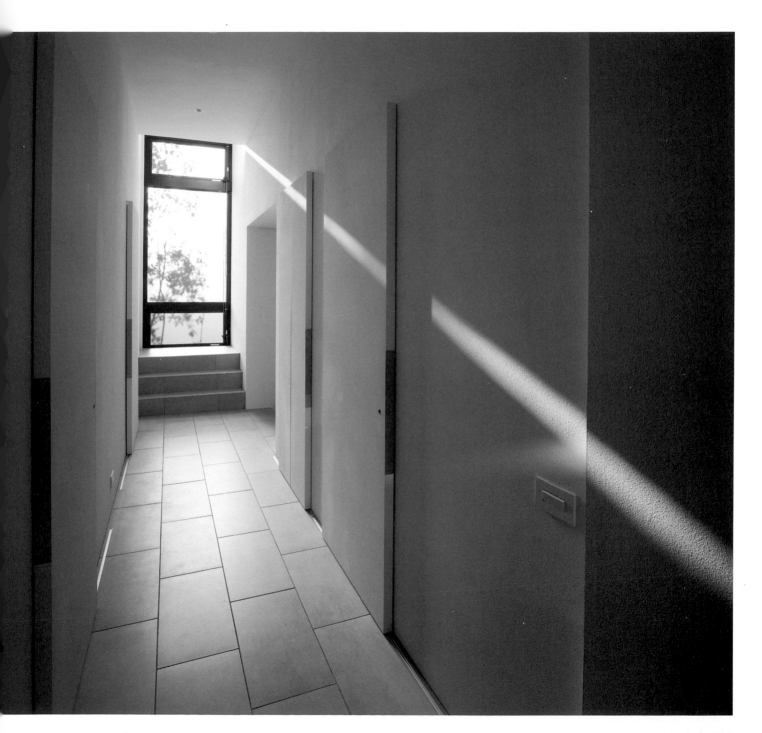

Moving
隨著時間移動的繪畫

　　跟只有早晨那一瞬間會出現圖案的窗戶不
同，有些開口可以讓圖案隨著時間在牆上漸
漸移動。除了場所跟著改變之外，光的亮度也
漸漸沉穩下來，就好比是日暈一般。就算只是
小小的窗戶，也能隨著時間帶給房間不同的光
芒。東邊與西邊較低的光線、南邊較高的光線
等等，設計窗戶的時候可以注意一下它們所能
抵達的範圍。

　　陽光雖然屬於大自然的現象，但要在哪個空
間造成什麼樣的影響，卻可以某種程度的透過
窗戶的設計來進行操作。

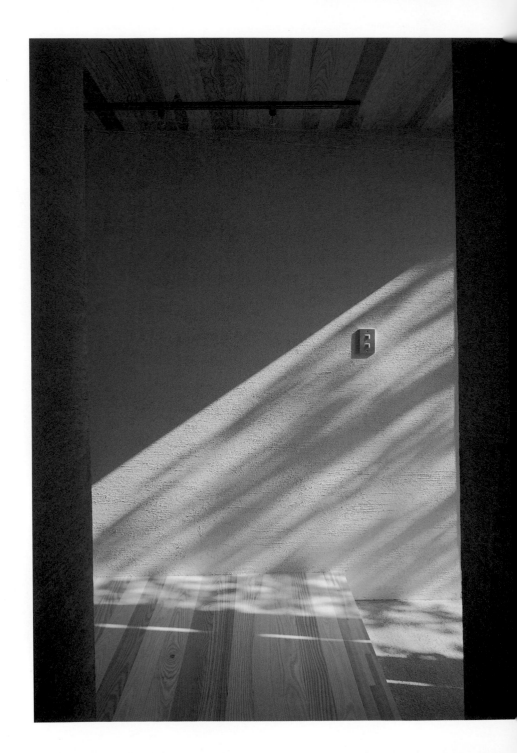

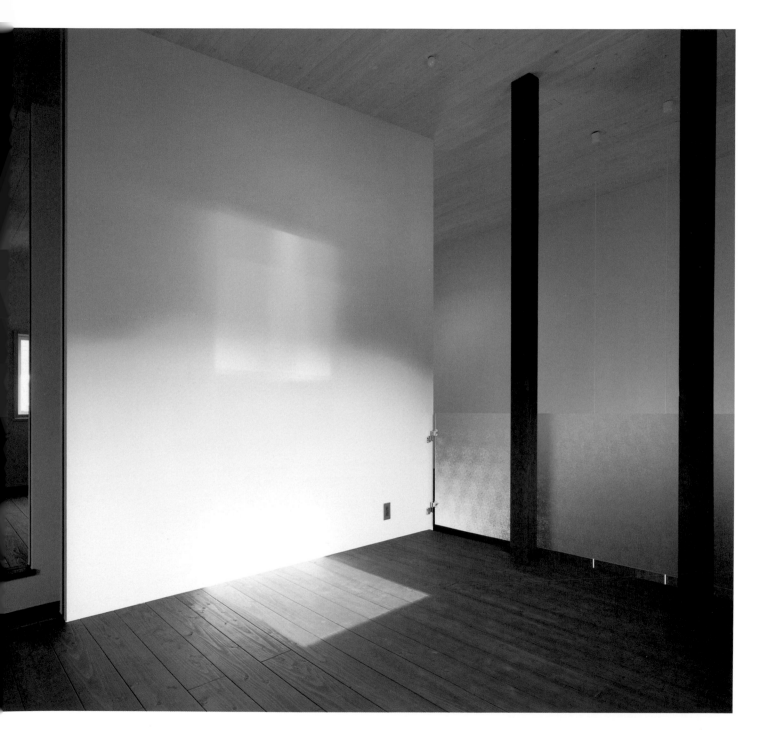

North South
來自北側的光、來自南側的光

　　光的種類跟空間所能得到的效果，會隨著方位產生很大的不同。像右邊照片這樣，讓南方角度較高的光線照進室內的天窗，在太陽出來的時候可以形成比較強烈的對比。而左邊照片的這棟住宅，則是利用山形屋頂的傾斜，讓北側的光線照到深處的白色傾斜天花板，讓整個空間被穩定的亮度所包覆。雖然也可以在遠方往南側傾斜天花板設置天窗，但如果讓南側的陽光直接照進室內，反而會形成明顯的陰影，給人帶來陰暗的感覺。希望讓此處得到柔和又穩定的亮度，才刻意把天窗設在北側的屋頂。

　　光線從哪個方向照射進來、以什麼方式進行反射，都會戲劇性的改變一個空間。

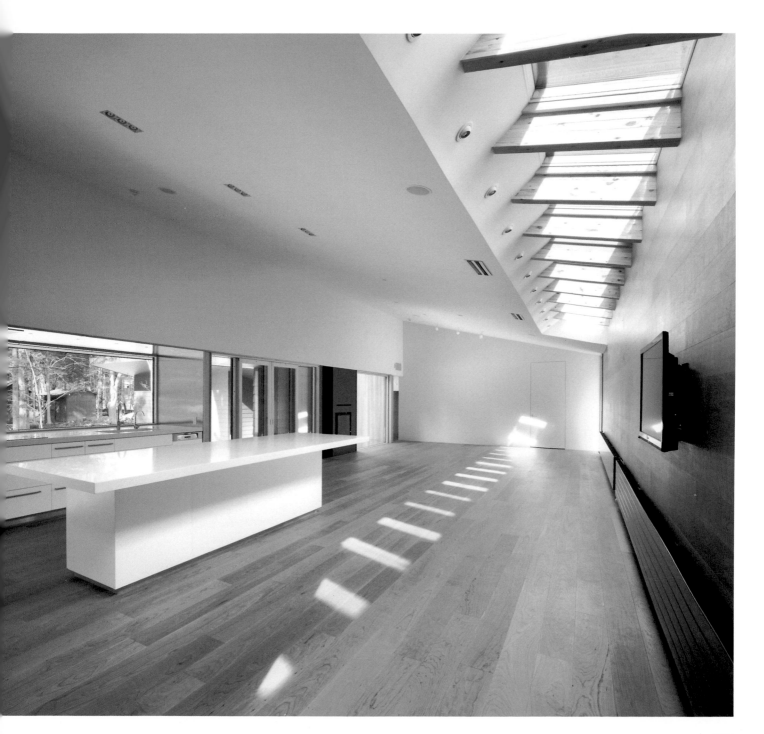

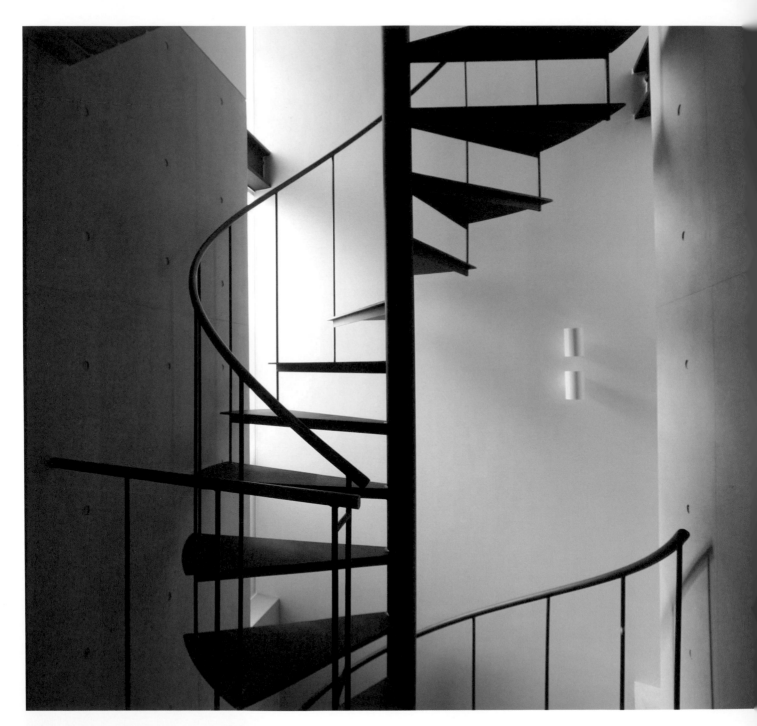

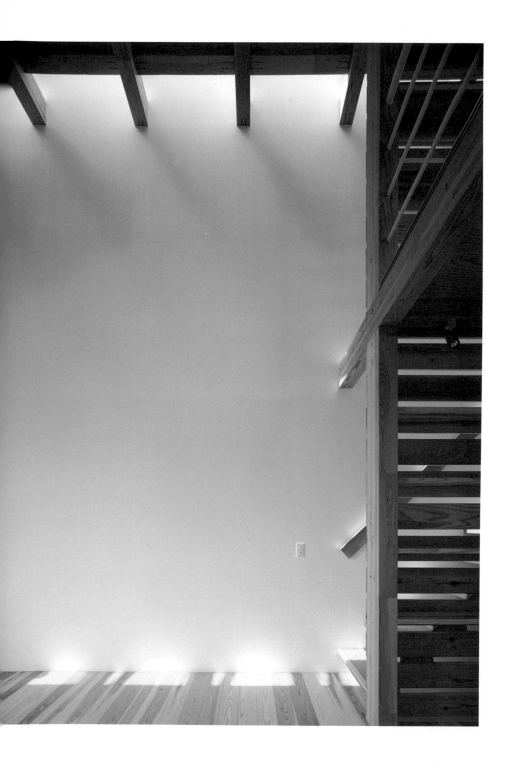

Reflection
讓光反射

　　這兩張照片的案例，都把牆壁當作反射板來使用。右邊案例從上方把光帶到室內，左邊案例則是從側面引進光線。兩者都可以得到相似的亮度，沒有必要一定是從上方採光。只要意識到反射板的存在，就能隨心所欲的設計要怎樣讓空間得到光線。

　　比較重要的一點，是用來反射的牆面要盡可能的將照明或插座排除，也不可以有其他各種不必要的物體存在。要是真的無法避免，最好是像左邊這份案例這樣，只裝上不顯眼的壁燈就好。讓人可以享受寧靜的光線在寬廣的面積上所形成的漸層。

Soft +Sunny
對比跟光的顏色

　　目前為止所介紹的案例，都是使用柔和的光線。但實際上讓陽光直接照進來的窗戶，跟可以看到藍天、存在感較為強烈的窗戶會佔絕大多數。面對這種「充滿朝氣的窗戶」時，光線所照到的牆壁跟地板的材料，會讓對比的強度跟光顏色的呈現方式產生變化，進而改變空間所擁有的氣氛。

　　右邊的照片正是屬於這種「充滿朝氣的窗戶」。設計這棟住宅時，很希望讓它擁有開放性的空間，所以設置這種大型開口來將陽光帶進室內，可以的話真希望連玻璃也不用裝。面對這種窗戶的時候，許多人都會選擇Low-E（低幅射）玻璃來調整日曬，但此時不得不去注意的，是有些玻璃可能會改變光的顏色，出現偏綠色的光芒。這棟住宅並不希望藍藍的天空偏綠，也不想讓牆壁的混凝土顏色走樣，因此跟透明的雙層玻璃搭配，用外側的百葉窗來調整陽光。

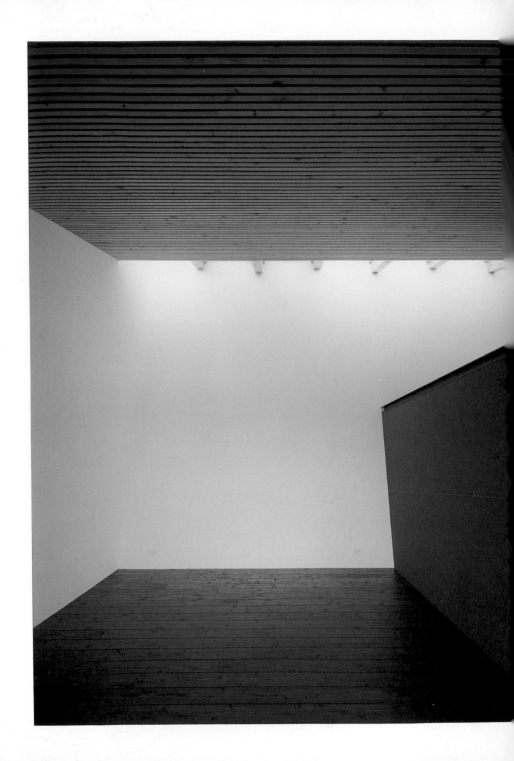

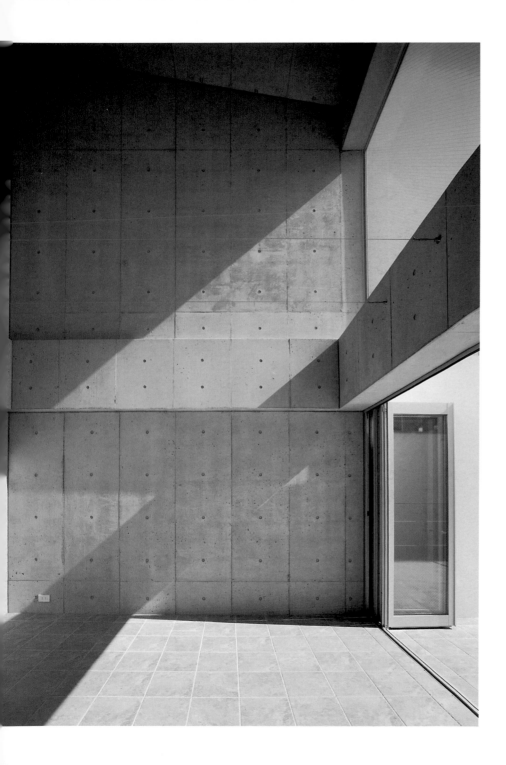

左邊的照片，一樣是裝在南側的窗戶，但是用牆壁讓光進行反射，為整個空間提供穩定又祥和的光芒。為了有效活用柔和的光線在白色牆壁上所形成的漸層，天花板跟地板使用顏色較為深濃的木材，形成比較明確的對比。

將藍天跟太陽帶進室內的充滿朝氣的窗戶、沉穩的光線與氣氛寧靜的空間──依照想要實現的目標，除了開口處的方位之外，也要考慮到玻璃的種類跟地板、牆壁、天花板的顏色與材質來慎重的決定。

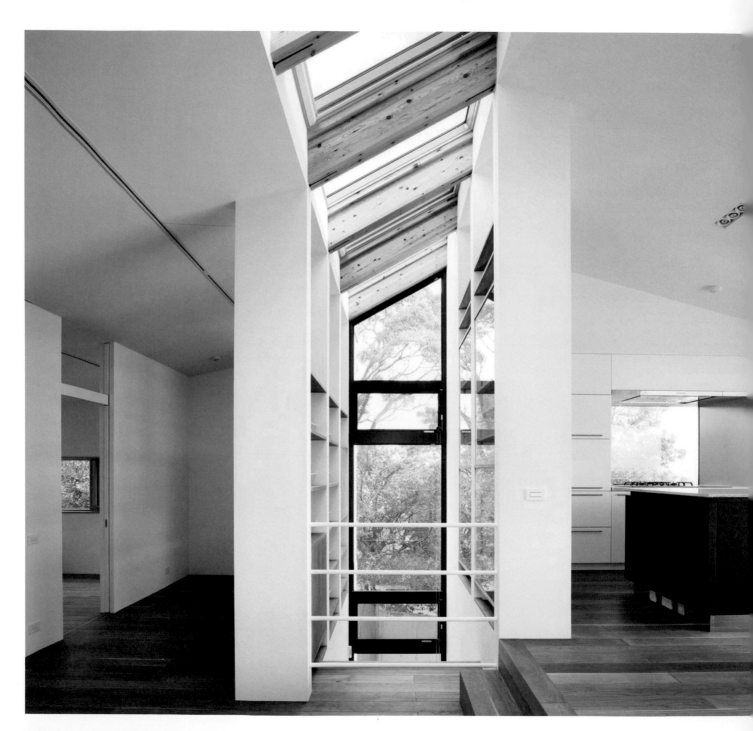

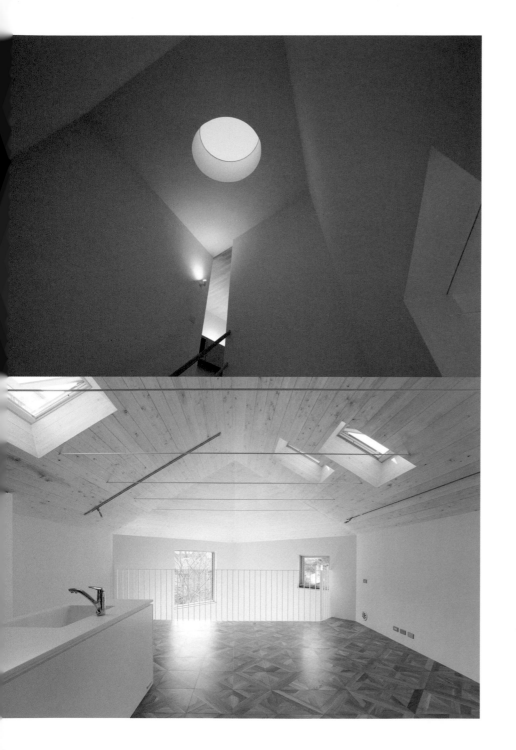

Light from above
在特定點照射下來的光線

　　有別於用「面」這種廣範圍來進行採光的手法，我們也能用點狀的方式，從上方把光帶到室內。

　　左邊照片這份案例，是在大型透天結構的正中央，設置讓整體空間都能得到光線的天窗。希望能在此處實現有如溫室或室內花園一般的氣氛，特地從上方進行採光，讓穩定的光線可以充滿整個室內，得到跟室外一樣的照度。

　　與這份案例形成對比的，是右上這張照片的建築。在這個就「格局」來看沒有特定目的的空間內，有寧靜的光線照射進來。空間的造型像塔的形狀一般，因此窗戶也改成圓形。在沒有方向性的閉鎖性空間內，從聚碳酸酯的遮罩濛濛照進來的光線一樣不具方向性，並隨著時間來產生變化。左邊照片的住宅整體都很明亮，因此也不會特別去意識到光線，右上這邊則是設計成可以讓人明確意識到光的存在的空間。

　　另一種手法則是像落地燈一樣，把光帶到希望可以被照亮的位置。在右下照片的這份案例之中，塗成白色的天花板跟白色灰泥的牆壁上，分別設有同樣是四角形的窗戶，讓光線可以照到室內。這可以算是一種空間之使用方式的指標。這個窗戶前方可以擺沙發、這個天窗下面可以擺桌子……等等，只要遵循光線，在此生活的人們很自然的就可以習慣這個空間。

　　透過窗戶的大小跟造型，以點狀的方式來控制光線，這就如同調整相機鏡頭一般，可以改變光的性質與份量。

Diffusion
享受濾鏡的層次

隨著材質的不同，窗戶也能擁有濾鏡一般的效果。先前所介紹的可以像紙門一樣出現翦影的毛玻璃，就是其中一種。而本人常常使用的另一種手法，則是聚碳酸酯。

聚碳酸酯的顏色種類非常豐富，再加上凹凸、白色漸層跟透明度的選擇也非常多元。比方說像薄薄的蕾絲窗簾那樣，或是形成霧濛濛的表面等等，可以創造出各種不同類型的氣氛。

好比說這個樓梯，很輕鬆的將銳利轉變成柔和。想要讓人察覺到存在感，卻又不想被直接看到的浴室等地點，可以調整重疊的方式，讓呈現出來的感覺產生變化。只用單片，可以大約看到另一邊的狀況，2片的話則會變得霧濛濛的，幾乎什麼都看不到。

似乎有東西存在但無法清楚的掌握，雖然有門卻沒有將空間完全阻隔開來……這種手法跟完全敞開相比，是否多了一層神秘感，給人比較有趣的感覺呢？

右上的空間室外有綠色景觀存在，磁磚也採用灰綠色，用白色的聚碳酸酯擋住，讓整體的光芒偏向綠色。右下是用白色的聚碳酸酯來發出白色光芒。以什麼樣的效果為目標來選擇厚度跟色澤、設計的時候如何去意識到這點，將顯得格外的重要。

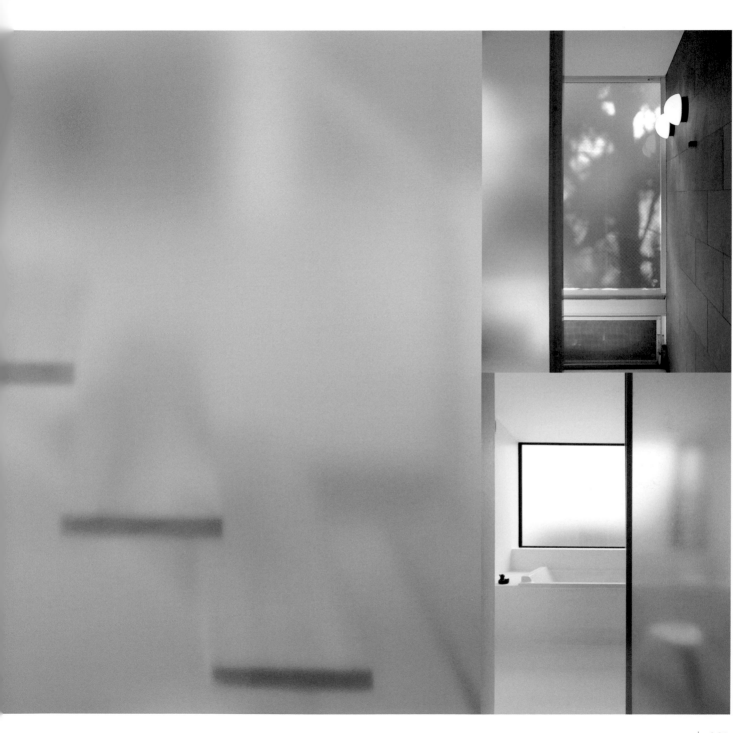

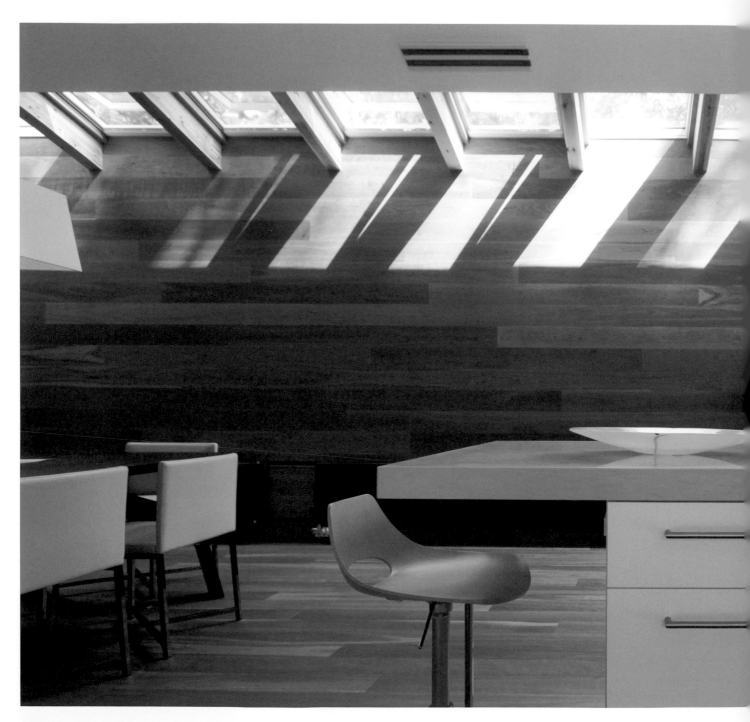

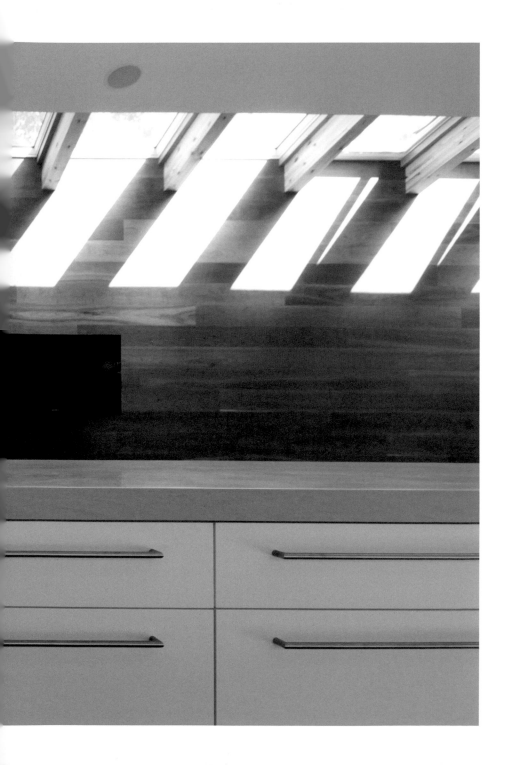

Light on wood
活用自然素材的顏色與圖樣

　　有南側較為強烈的光芒照進來的場所，光所形成的圖樣也會比較銳利與鮮明。牆壁跟地板使用較為寧靜的材質，可以更進一步強調光的模樣，但如果像這張照片這樣，鋪上帶有濃淡之木紋的木板，則光的圖案會與木紋互相重疊，分別形成偏向白色較為明亮的部位，跟顏色較濃比較暗的部位，讓整體得到柔和的表情。

　　這種氣氛，跟樹林之中有陽光照射進來的感覺相似。灰色或銀色閃閃發亮的樹幹、涼爽的樹蔭、在風中搖擺讓光反射的葉子等等。走在室外的這種環境之中，可以讓人得到一種安心感。這棟住宅就是想要活用木材所擁有的這種溫暖的感覺。舒爽的心情、觸摸木材表面的觸感、木頭獨特的芳香……感覺就像是走在有陽光射入的森林之中。

Smooth
材質——凹凸較少的柔和光芒

　　光的效果，會因為照射面的材質而產生變化。但除此之外，表面是否平坦、是塗上油漆還是用灰泥處理，以及磚頭跟磁磚所造成的凹凸等等，都會大幅改變一個空間給人的印象。

　　比方說，如果想要像這兩張照片這樣，創造出寧靜且柔和的空間，必須盡可能減少照射面的凹凸。右邊這個空間，牆壁表面的處理方式雖然相同，從遠方看來都是處於平坦的狀態，但近看卻可以察覺到微妙的凹凸。這種作法的優勢，好比相機把焦距對準比較近的部分，讓遠方成為模糊且柔軟的觸感，形成一種延伸出去的感覺。

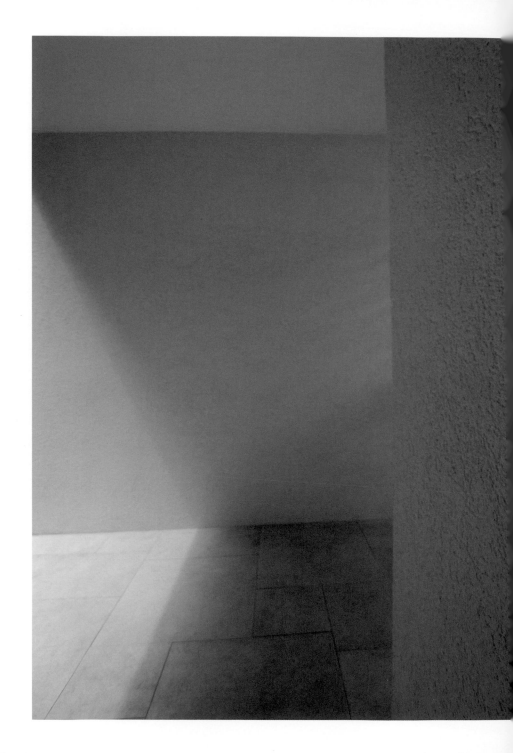

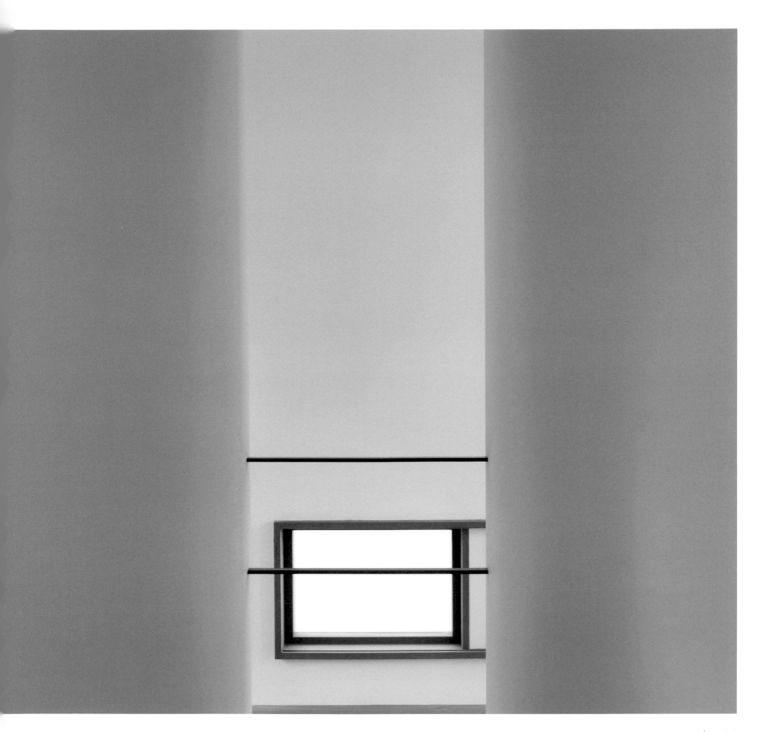

Texture
用質感來創造影子

　　建築物外表的呈現方式也跟內部的空間一樣，會隨著光線跟材料而改變。

　　上一頁的案例希望給人柔和的印象，因此降低牆壁表面的凹凸，讓空間得到柔和的光線。相反的，活用質感來創造陰影，可以形成具有動態的牆壁表面。

　　特別是這兩棟住宅，兩者雖然都是極為精簡的四方形，卻在外牆的磚塊表面塗上灰泥，給人的感覺與其說是「磚塊」，還比較接近「帶有凹凸的白色背景」，藉此形成光影的變化。其中一間幾乎只有凹凸，另一間則是在不同的區域改變磚塊的排列方式，並且在各處留下開孔，用不同的觸感形成延伸出去的感覺。

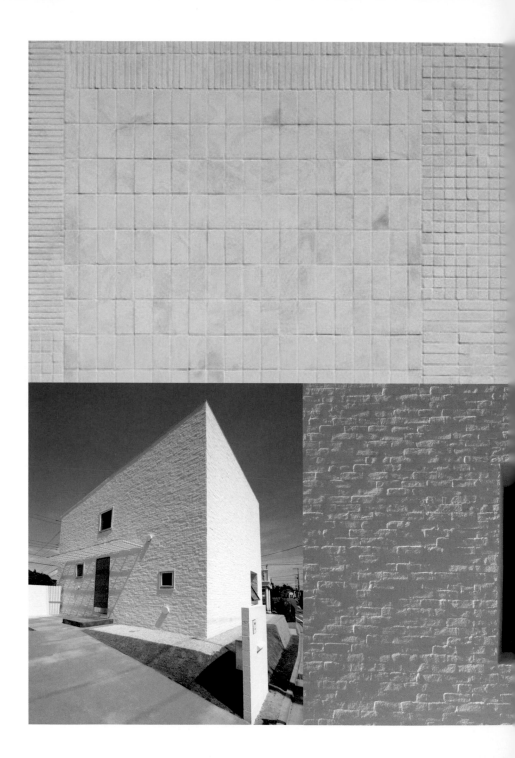

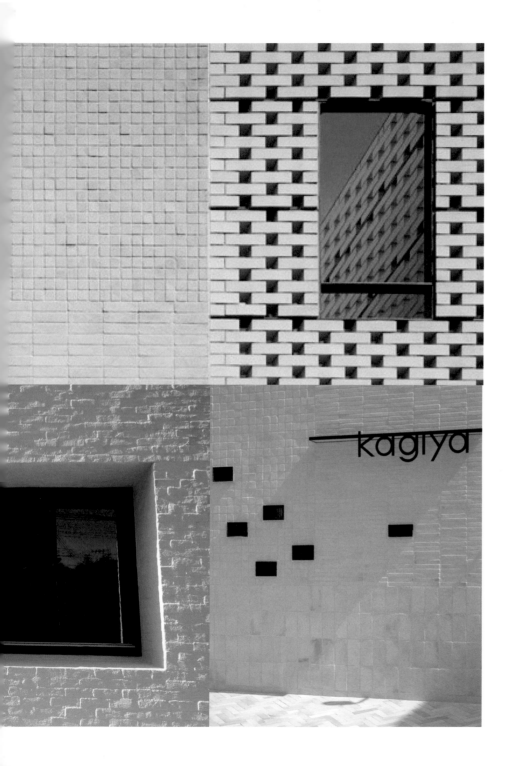

以運用光影為前提來挑選材料的時候，磚塊是非常好用的素材。身為燒結體，每一塊在造型上都擁有微妙的差異，堆積的時候必須用手來進行作業，因此不會出現絕對性的平面。把這種自然而然就會產生的動態跟趣味性，融入到建築之中。

各個住家的顏色跟氣氛之所以會給人不同的感覺，除了磚塊的凹凸跟顏色原本就有差異，表面所塗上之灰泥的份量也會造成影響。就算是規模較小的住家，只要活用光影跟材料的凹凸，還是可以得到「蓋得紮實又穩固」的個性。

Light makes hard material soft

素材的顏色

　　隨著外牆材料之顏色的不同，被光照到的呈現方式也會有所改變。

　　Galvalume鋼板是我常常使用的材料。如果選擇沒有任何反射的平坦色澤，不論有沒有被光照射，顏色都是一樣。但此處使用的「氧化銀」這種顏色，跟燻瓦一樣隨著光線照射等條件的不同，會產生微妙的變化，原本以為是深灰色，但是被光照到的時候又幾乎接近白色等等，讓人非常的喜愛。

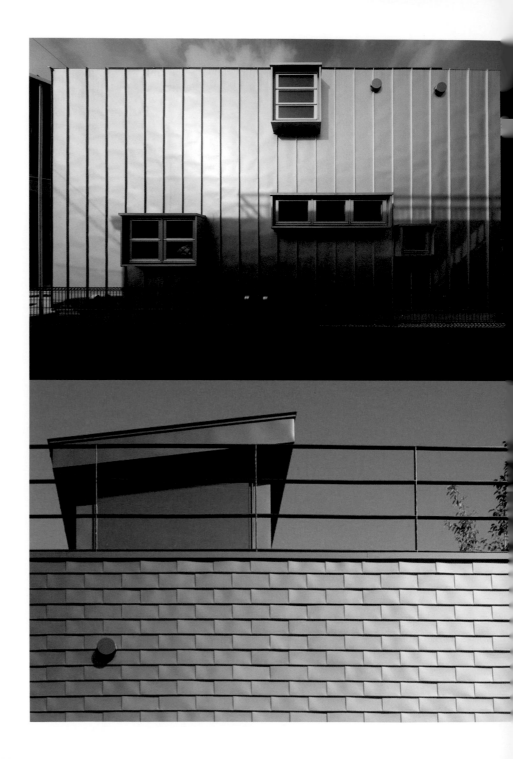

選擇Galvalume鋼板時，鋪設的方式也會給人不同的印象。橫鋪、直鋪、一文字鋪法……連接的縫隙對於外觀的影響、線條看起來像影子一般等等，裝設手法所造成的差異都必須注意。

講到鐵板，一般大多給人高溫、堅硬等較為負面的印象，但Galvalume鋼板有別於塗裝等表面處理，基本上不會褪色，就機能面來看幾乎不須要維修，用光照射可以得到溫和的表情，是非常美好的材料。

Contrast
柔軟與堅硬的組合

Galvalume鋼板與木材、混凝土與木材等等，均衡使用軟跟硬的材質讓它們相連，按照組合的方式，可以形成銳利或柔和等現代性的感覺。不光是建築的外觀，對室內來說也是一樣，

像右下方的案例這樣，用石材來當作地板時，可以在天花板使用柔軟的木材來形成對比。硬的空間跟軟的空間要分配到什麼程度，都可以透過材料的組合來表現。組合不同的材料，還可以讓光照射出來的感覺跟影子的變化更加豐富。對於自己不熟悉的材料千萬不要敬而遠之，一起來享受對於未知的冒險。

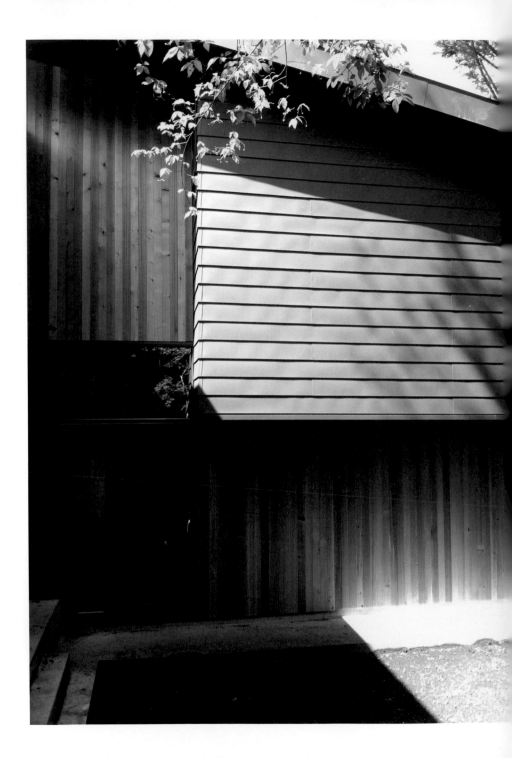

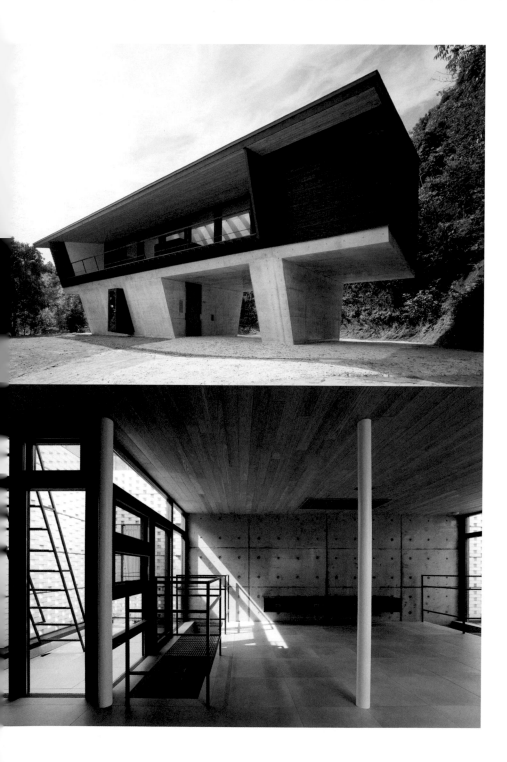

Material comes a life
唐紙

　堅硬的素材已經有提到，而在柔軟的材料之中，最具代表性的莫過於紙張。其中我最喜愛的——果然還是日本和風的材質。唐紙這種素材，不論是天花板、牆壁、門窗都可以貼上。每次看到的時候都讓人覺得很不可思議，在印刷（用印刷板來手工印刷）的時候如果使用雲母，在沒有被光直接照到的時候會有圖案浮現出來，有光照到的時候反而不會出現圖樣。左上照片的紙門就是使用這種類型的唐紙。在光線暗淡的房間深處，用雲母印上的圖樣會靜靜的浮現出來。

　唐紙跟外牆的磚塊一樣，是手工製造的材料，會隨著印刷與張貼師傅的不同，產生不一樣的表情。這跟使用木材時挑選木紋跟色澤的感覺相似。以此加上光線來自由自在的創造空間，是建築最有趣的部分之一。每當現場的磁磚師傅問我「深處的縫隙要怎麼處理？填平嗎？」，腦中就會浮現光影跟質感所呈現出來的感覺，讓人感到非常的興奮。這跟找到新發現的心情極為相似，讓人覺得「光」果然是非常的好玩！

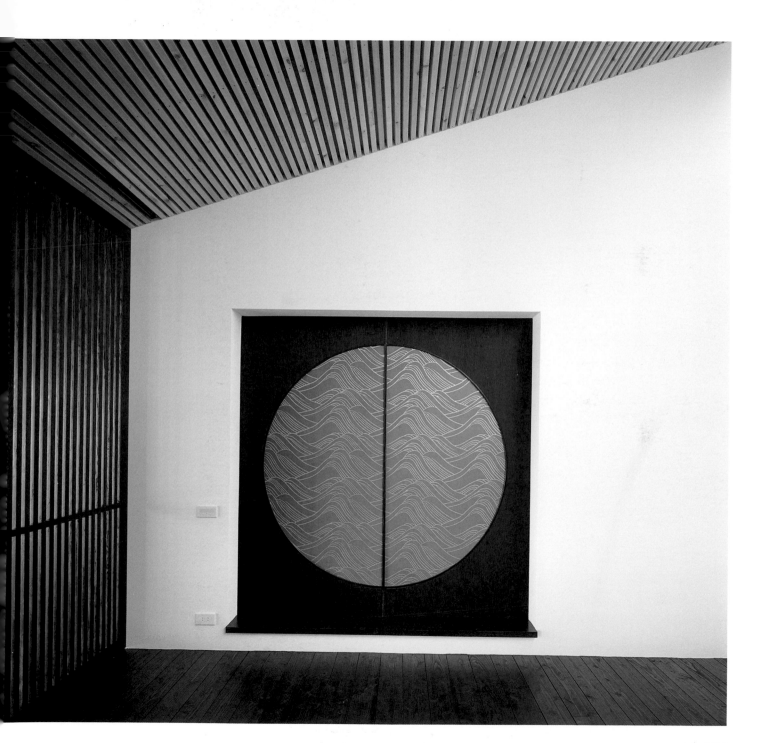

Color – the mood maker

顏色扮演創造氣氛的角色

　　一個房間的氣氛，會因為顏色出現180度的轉變。

　　其中很重要的一點，是在選擇顏色的時候好好的思考，想要創造出什麼樣的空間。氣氛沉穩的空間、有朝氣的空間、可以讓大家一起嘻笑慶祝的空間。在方位的影響之下，照進這個房間的是穩定又寧靜的光芒，還是在白天會有強烈的陽光直接射入，就算是同樣的顏色，在這兩種條件之下，也會呈現出截然不同的感覺。決定顏色的時候，也必須考慮到其中的組合。

　　比方說就算是位在北側的空間，也可以透過顏色，來實現溫暖又平易近人的氣氛。反過來看，也能刻意使用比較酷或比較深濃的顏色，來創造出截然不同的感覺。

　　另外，顏色的面積也非常重要。同樣的顏色，大面積跟小面積會給人不同的感覺，要盡可能的製作大尺寸的樣品。也要盡可能將樣品擺在實際打造的空間內，確認跟現場的光線組合起來給人什麼樣的感覺。

　　跟進行塗裝的工務店商量，會是不錯的方法。「是否有塗過這種顏色？」「完成之後會是什麼樣的感覺？」等等，實際塗好之後看起來是否會比較亮，還是給人比較濃的感覺，聽聽有經驗的人怎麼說，可以成為不錯的判斷材料。

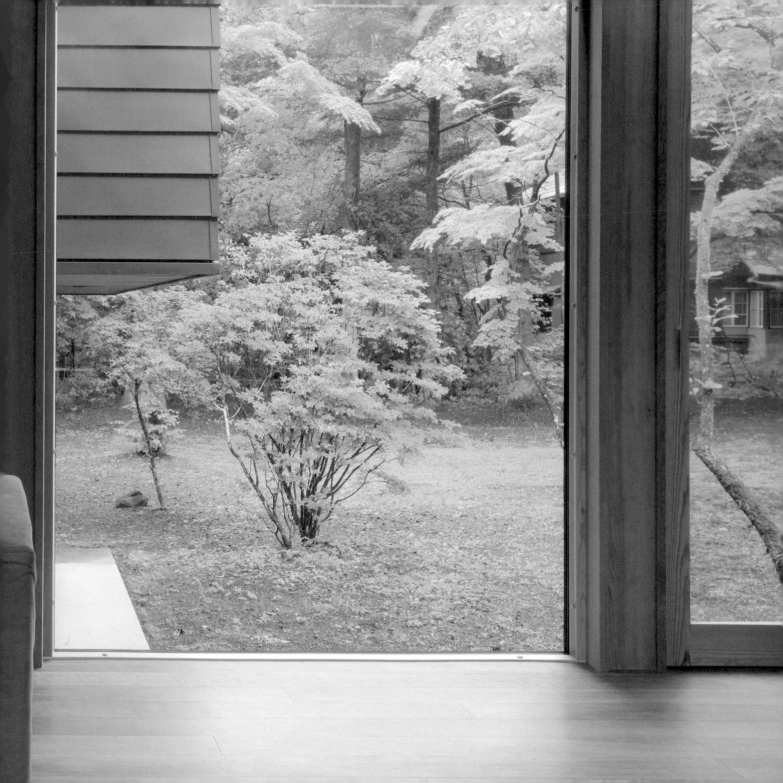

Blue
藍

　　藍色給人的感覺是涼爽、理性、帶有清潔感。擅用這份爽朗的感覺，就算是小小的房間，也能得到寬敞的氣氛。

　　另外，藍色也是安靜、沉穩，可以讓人放鬆下來的顏色，適合用在書房或寢室等空間。就降低吵鬧的氣氛來看，用在小孩房內也是一種很好的應用方法。

　　雖然也得看顏色面積的多寡，但帶有比較多藍色的房間，就算夏天較為炎熱，也能給人涼爽的感覺（當然得在看不到的地方進行抗暑的對策）。

　　務必記住的一點，是將塗料混調來創造顏色的時候，白色太多的話會成為雪白系的顏色，給人的感覺也越來越是清涼、越來越酷。得多加注意白色的份量才行。

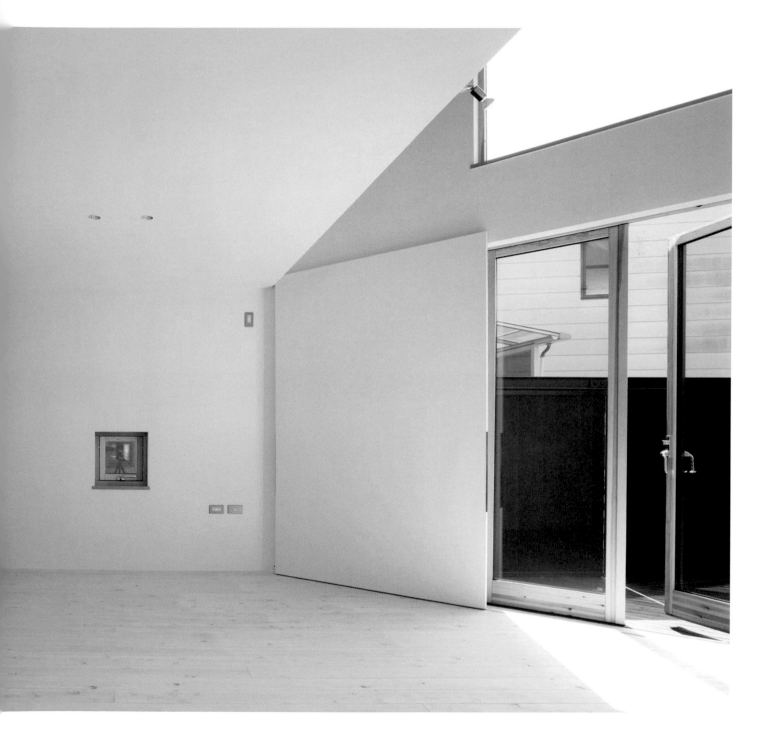

Blue green
藍綠

　　綠色被認為是健康的顏色，可以為疲勞的身體補充能量。跟可以讓心情穩定下來的藍色組合，就會成為既可放鬆又可以讓心情舒爽、令人聯想到綠色葉子跟藍色海洋的美好顏色。

　　但藍綠色具有比較高的獨立性，單一顏色就足以成立，跟其他顏色組合的時候必須要有周詳的計劃。按照綠色的比例，有可能成為紅磚一般的紅褐色，也可能成為向日葵一般的黃色。使用的時候意識到這點，就能創造出充滿魅力的空間。

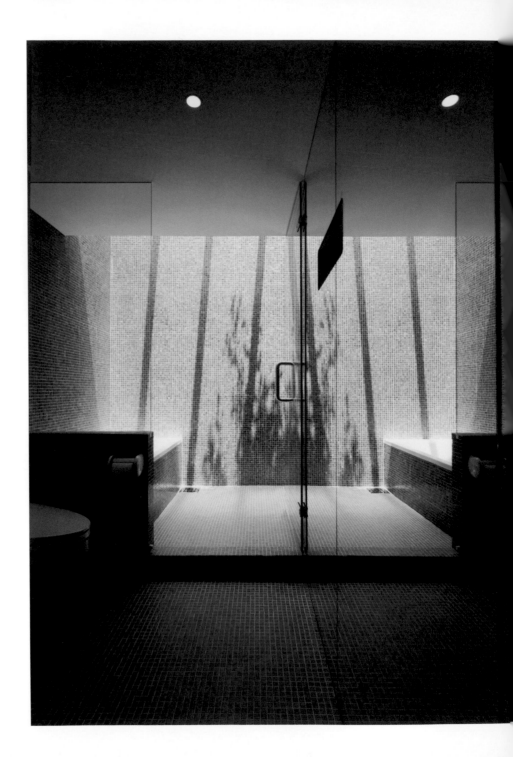

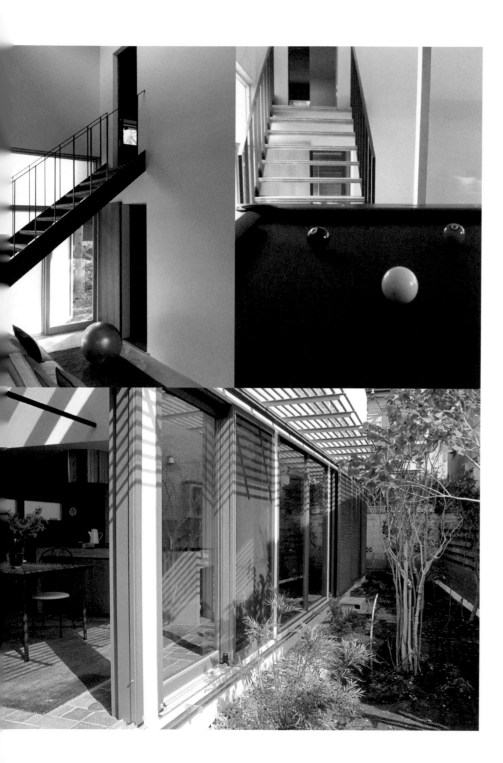

藍綠色雖然是以自然為基礎的色調，但同時也是較為強烈的色澤，容易受到個人喜好的影響。如果能用本人曾經看過的大海或高山來進行調配，讓顏色與個人的回憶得到關聯性，則可以創造出對個人來說具有特別意義的空間。

藍綠色對男性來說似乎擁有很高的人氣，常常都會收到「請把浴室塗成藍綠色」的要求。

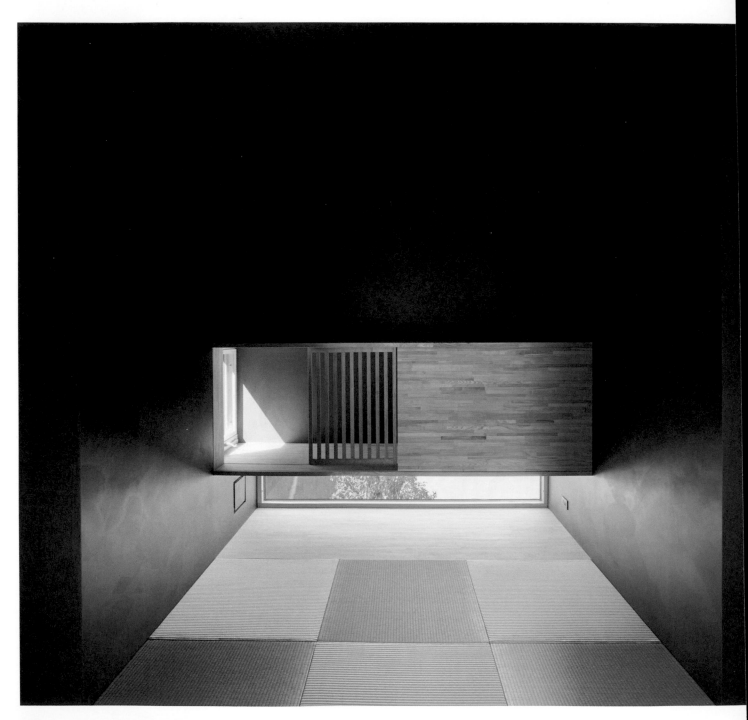

Violet
紫

紫色也是本人常常使用的顏色。它跟天然的材料很好搭配，散發出高貴又自然的氣氛⋯⋯除了常常出現在日本的寺院之中，對亞洲各國來說似乎也是熱門的顏色。

如果是用在日本的住宅，最好可以活用茄子藍、菫花色、群青色等和風的傳統顏色。

或許是因為溫度的關係，日本的光線，跟溫和的和風傳統色澤非常容易搭配。要是把日本的色卡拿到歐洲，則會失去應有的優勢。相反的如果將歐洲的色卡帶到日本，則會讓人覺得爽朗的氣氛不足。

客廳跟鋪有疊蓆的空間，是我常常會使用紫色的部分。除了可以得到沉穩的氣氛之外，就心理方面來看，紫色據說可以激發創意，在啟發靈感方面能夠有所幫助。

聽人說紫色可以喚醒自信、鼓勵心情，是足以激發腦部來提高創意的顏色。發出「一切沒有問題」的訊息。

讓心情穩定下來，並且激發腦部的活動，紫色可以說是具有特殊意義的顏色。

Orange
橘色

　橘色可以創造出明亮、溫暖、帶有朝氣的感覺，不會太過沉穩，也不會造成過度的刺激，很適合用在談話室等必須長時間使用的空間，或是坐下來享用美食的場所。

　這也是為何在餐飲店之中，常常可以看到橘色。橘色同時也是讓人心情舒爽、讓食物更加美味的顏色。用在住宅內的廚房或飯廳，可以發揮很好的效果。

　比方說在和風的餐桌上，陶瓷等器具之中如果穿插漆器的紅色，就會不知不覺的給人帶來一股暖意。橘色似乎有著同樣的效果。

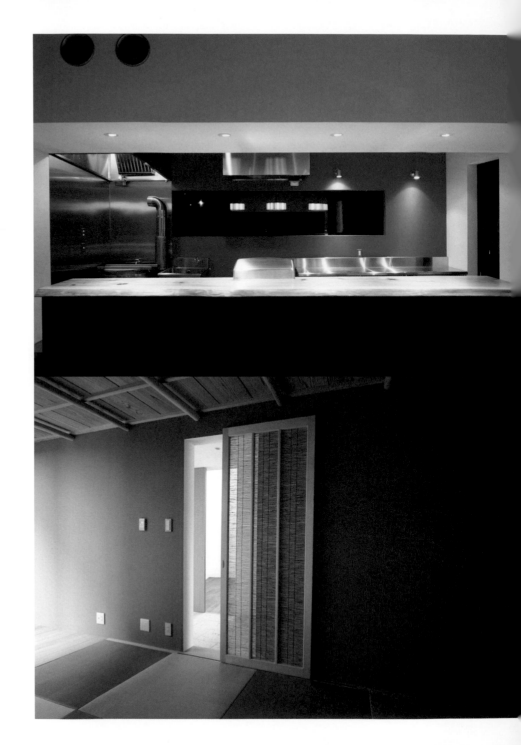

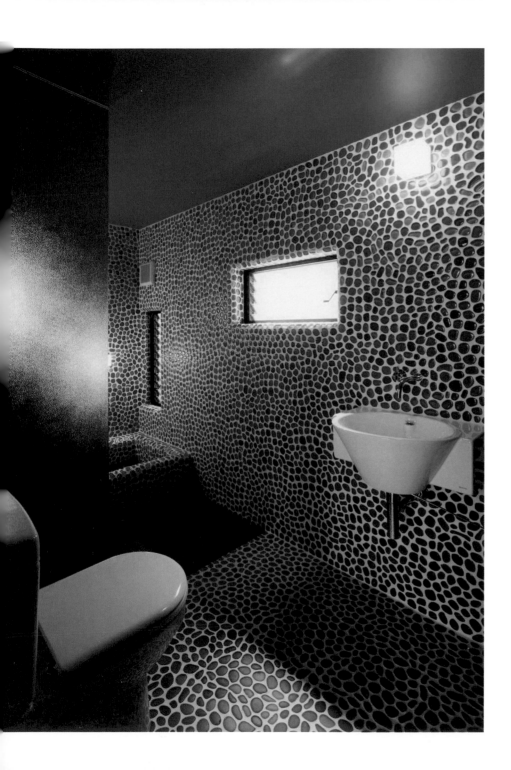

Red

紅

　越過橘色來進入紅色的領域，會讓空間變得主動、活潑，有時甚至會帶有一股侵略性。容易形成坐不下來、讓人想要有所行動的氣氛。

　有人覺得這是「可以讓人提起精神」的顏色，也有人覺得這是「太過強烈讓人感到疲勞」「不舒服」的顏色。大家對於顏色的感受各不相同，也有人對此非常的敏感。要塑造出什麼樣的空間、顏色的面積要到什樣的程度、使用者對於這種顏色有什麼樣的感受等等，都必須正確的掌握並再三確認。

　紅色跟黑色等較為強烈的顏色、位在色卡邊緣等較為沉重的顏色，在使用之前要先瞭解它們對於心理所造成的影響。

Sunflower yellow

向日葵色、黃金色

　黃色是太陽光所發出來的顏色，就算心情比較低沉，遇到這種明亮的色澤，或多或少還是可以讓精神振作起來。

　一個空間內有黃色存在，似乎可以促進人類想要談話的心理。研究資料也顯示出很有趣的結果，把黃色用在牆上似乎可以給人溫暖的感覺，用在天花板似乎可以得到活化腦部的效果。因此右邊這棟住宅在小孩房使用黃色，希望能夠達到父母親「既會讀書又有精神」的期許。只要擅用黃色，像這樣的小房間還是可以給人較為寬敞的感覺。

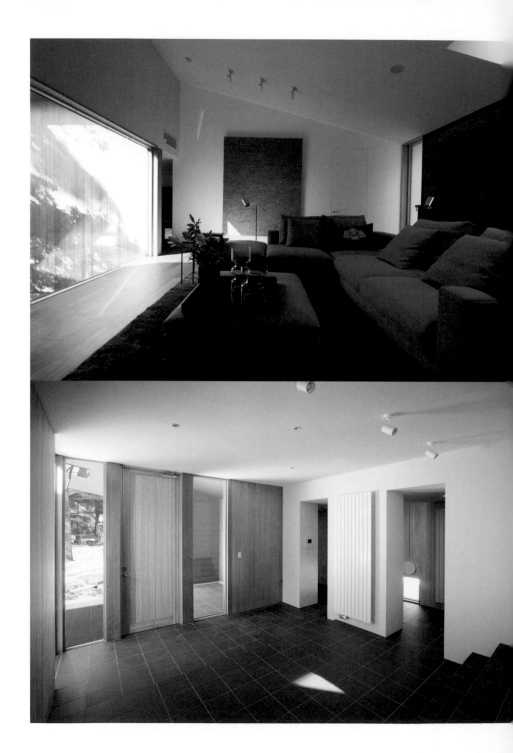

與較為深濃的顏色組合，可以讓黃色變得更加顯眼。

左邊這頁的兩張照片，分別與黑色的磁磚、深灰色的地毯組合，來得到「黃色在這裡」的感覺。

左下照片的玄關大廳，在早上出門的時候可以用爽朗的感覺讓人提起精神，在晚上以溫暖的氣氛迎接回家的人。

左上的客廳有西側的陽光照入，中午是向日葵色的牆壁，到了傍晚會轉變成較為暗淡的橘黃色，這種色澤的變化使房間的氣氛也漸漸改變，給人「一天結束，接下來將是舒適的夜晚。找大家來聚一聚……」的感覺。

使用黃色的時候必須注意的，是跟白色混合會一口氣變成鮮奶油的顏色，讓「黃色」的效果消失。另外，如果整體都塗成黃色的話，會形成Crazy（瘋狂）的氣氛。秘訣在於依照場所跟目的，以重點性的方式來使用。

Earth color
土色

可以讓人感受到土壤跟樹幹的茶褐色、聯想到砂土跟枯木的淡灰色、有如青草芳香的沉穩的綠色系，自然之中所存在的顏色，都帶有足以讓人穩定下來的溫暖，讓心情保持在寧靜、放鬆的狀態。

置身於被這種顏色所包覆的空間時，感覺就像是走在森林之中。呼吸大自然、跟土壤接觸……每當我感受到壓力的時候，母親就會跟我說「去摸摸土壤，去做做庭院的工作」。

使用土色系的色彩，或許是可以讓大家想起沉醉在大自然之中的時光，就算沒有實際跟土壤接觸，也能得到放鬆的效果。

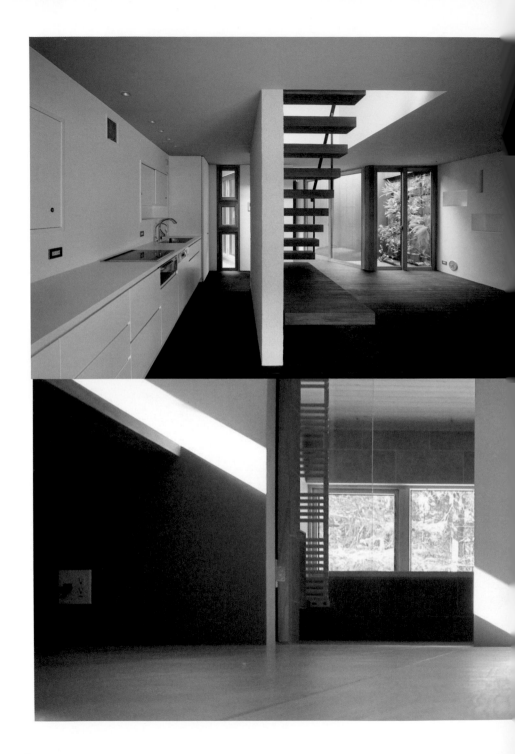

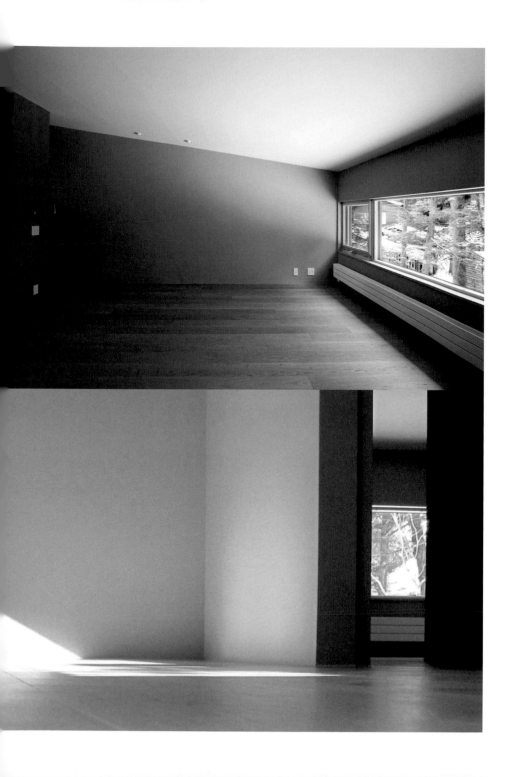

　　尤其是綠色，它被認為是可以讓精神取得平衡的顏色。給人安心、受到保護的感覺。喜歡綠色的人，或許是無意識的要讓自己取得均衡。綠色似乎擁有讓壓力與不安歸零，用新的心情再次出發的效果。

　　就跟活化腦部的黃色一樣，綠色也是可以讓大腦有效運作的顏色。因此書房跟工作的空間，都適合使用土色系的綠色。土色系的空間，同時也會給人男性的氛圍。這或許是因為被某種強大的存在保護，進而得到安心的感覺。

　　像這樣的顏色，可以用在廣大的面積上，就算將整個房間都塗滿也沒有問題。

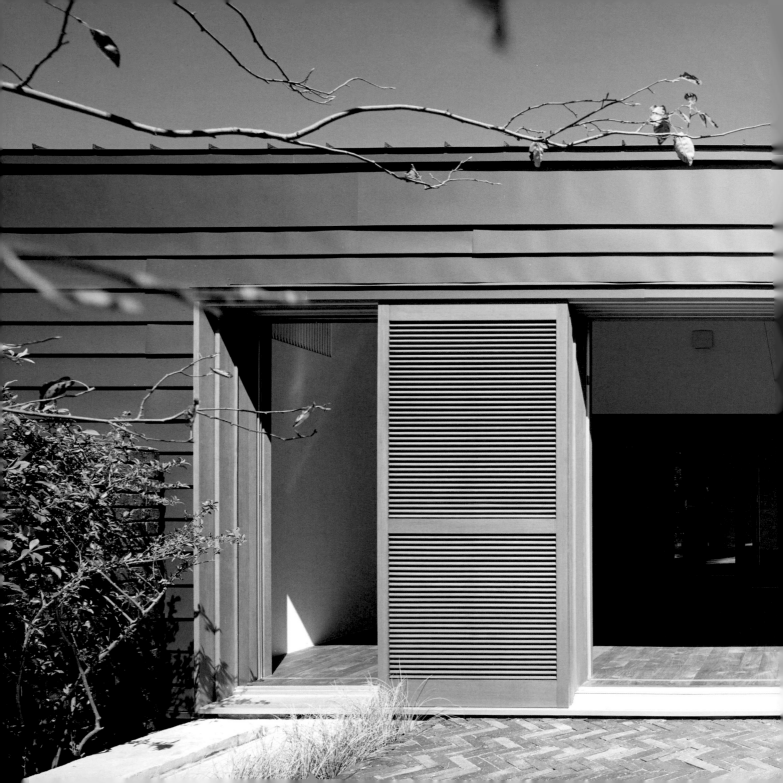

Airflow
空氣的流動

　　日本的住宅，常常會提到「通風」這個問題。就感覺來看，與其說是有風吹過，不如說是「空氣的流動」會比較恰當。用肌膚感受空氣溫和的流動，找出「啊，這邊這樣很舒服」的感覺，並思考要怎樣把這個空氣的流動帶到家中。

　　理所當然的，進行換氣來避免空氣沉澱是非常重要，但此處所指的並不是「Ventilation（通風換氣）」，而是想要讓家中得到樹蔭下有微風吹過的那種輕飄飄的舒適感。

　　這跟如何讓室內與室外有所連繫，也有密切的關聯。用身體去感受到室外的氣候，今天會有颱風要把門窗關好、今天的氣候爽朗希望家中也能分享這樣的空氣等等，希望能用這種方式，讓使用者自己進行調整，讓每一個人都能找到最適合自己的舒適感。

　　日本所指的「通風良好的住宅」，應該是這種意思才對。換氣、溫度調整、濕氣的對策雖然也都包含在內，但大家想要追求的，應該是足以讓人放鬆的通風環境。

Air and louver
採用百葉窗板的造型

那麼，具體來說應該要怎做呢？把窗戶大大的敞開無法保護個人隱私，也會讓室內得到太多的陽光。就這點來看，日本建築自古以來就採用的欄間＊等格子構造，擁有非常良好的機能性。我常常會試著以現代性的手法，來重現這些結構。

右邊的住宅，在委託人希望能有日式空間的這個要求之下，採用和風的百葉窗板（千本格子＊）。格子窗可以完全拉開，也可以用天地栓（窗戶用的鎖）來鎖上，讓人在夜晚一邊享受涼風，一邊確保安全跟防盜的機能。就機能方面來看，必須注意是否有辦法實現Night Cooling，周圍要是有濕潤的土壤或植物存在，夏天的夜晚應該也能得到相當涼爽的溫度。

左邊的住宅，採用風格較為現代、可以自由移動的百葉窗板。它可以配合風向來改變角度，就算是以橫的方向吹過來的風，也能透過百葉窗板來導引至室內。當然也能作為遮陽板來使用。

如果將格子窗的擋板改成橫的，則可以成為西洋式的風格。機能跟想做的設計都還是一樣，可以配合風格來自由的改造。

＊欄間：位在和室邊緣，從天花板垂下來的格子窗。
＊千本格子：間隔與木材都非常細的格子。

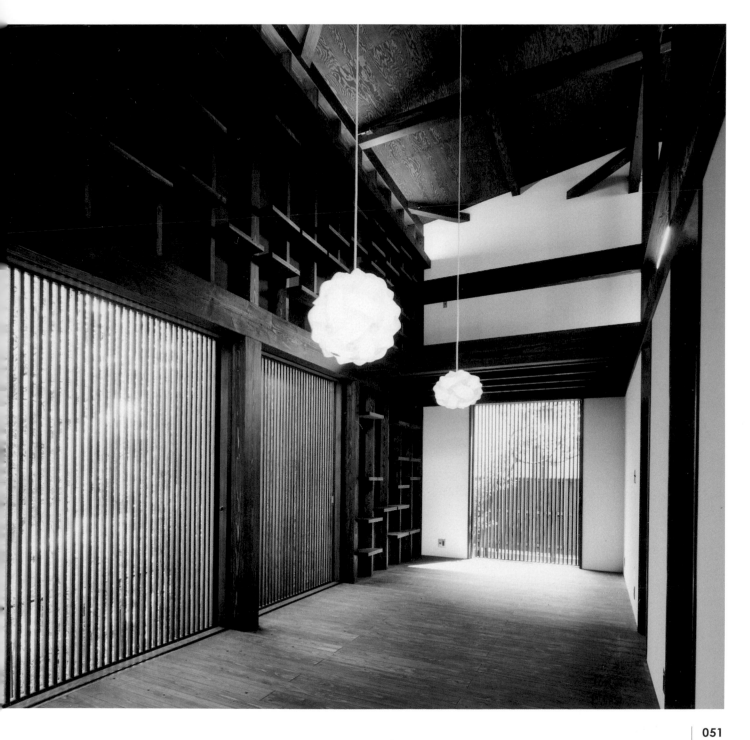

From room to room

在家中創造風的動線　欄間

　　善用格子窗的結構，我們將室外的空氣帶到室內。但住宅內部並非One Rome（單一空間）的構造，必須在區隔開來的各個空間，創造足以讓空氣流動的通道。在此想要活用的「欄間」，包含有日本建築自古以來所蘊釀的智慧。

　　這兩張照片的住宅，讓木材在門的上方延伸出去，藉此來形成欄間的構造。沒有必要打造什麼特別的部分，裝設起來的感覺簡單又不顯眼。只要有欄間的存在，就算把門關起來，也能一邊維持隱私一邊形成讓風通過的道路。按照季節跟空氣的流量，用全部打開、只開上面、只開下面、全部關起來等方式來進行調整（各種細節相信也輪不到我來說明，大家都已經非常清楚）。日式建築在通風跟採光方面都很講究，思考如何把這點融入到新時代的建築之中，是件非常快樂的事情。

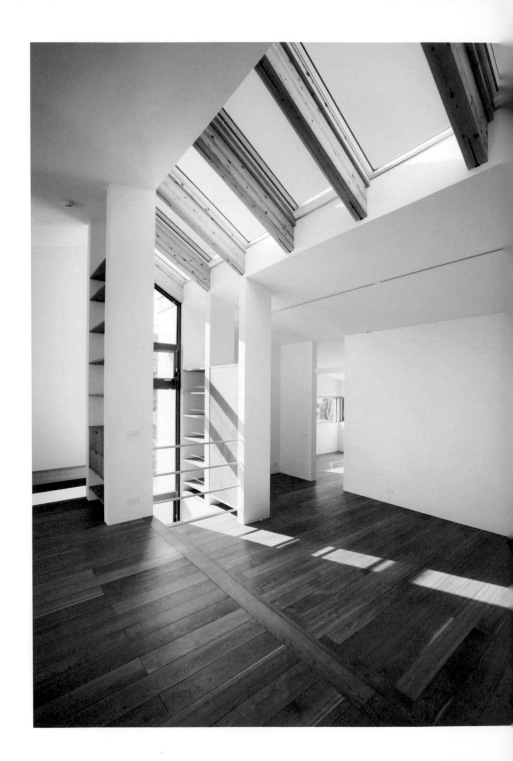

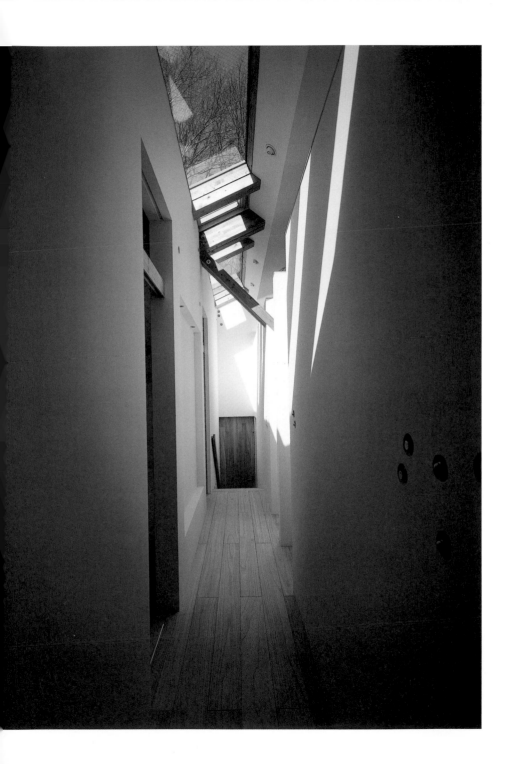

比較理想的作法，是通過欄間之後，在頂部
設置可以讓空氣穿透出去的開口。溫暖的空氣
會往上移動，在天窗或高窗設置可以開合的窗
戶，很自然的就會形成煙囪一般的機能，讓空
氣緩慢又舒適的移動。

Out on the top
有風通過的場所，
是用來感受室外的場所

　要是有可以開關的天窗或高窗，就能用這些窗戶來享受光的遊戲。今天雲比較多、風比較強等等，讓眼睛跟肌膚的感受化為一體，創造出身在家中受到保護，卻又在室外一般的氣氛。好比在夏天的時候前往輕井澤，從電車走下來的時候出現「空氣真是美好」「光線真是美麗」「風真是舒服」的感覺。

　日本的梅雨季節對我來說，絕對不是令人討厭的對象。灰色的天空跟綠色植物與光線是非常好的組合，打在玻璃上的雨滴也非常的美好！要是連聲音也能聽到的話，則會更加的完美。樹枝與樹葉被風吹動的聲音、雨水的聲音，是否能讓居住者感受到人類DNA之中所繼承下來的情景，對一棟住宅來說非常的重要。這或許可以說是讓人感到安心的住家，首先必須具備的條件。

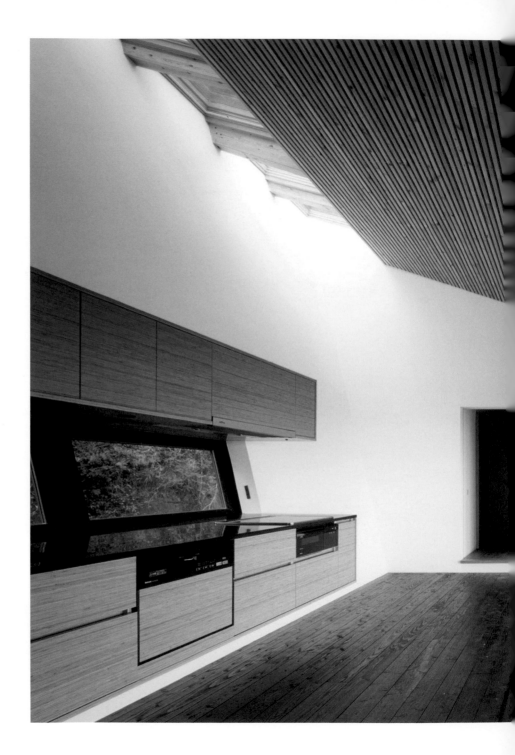

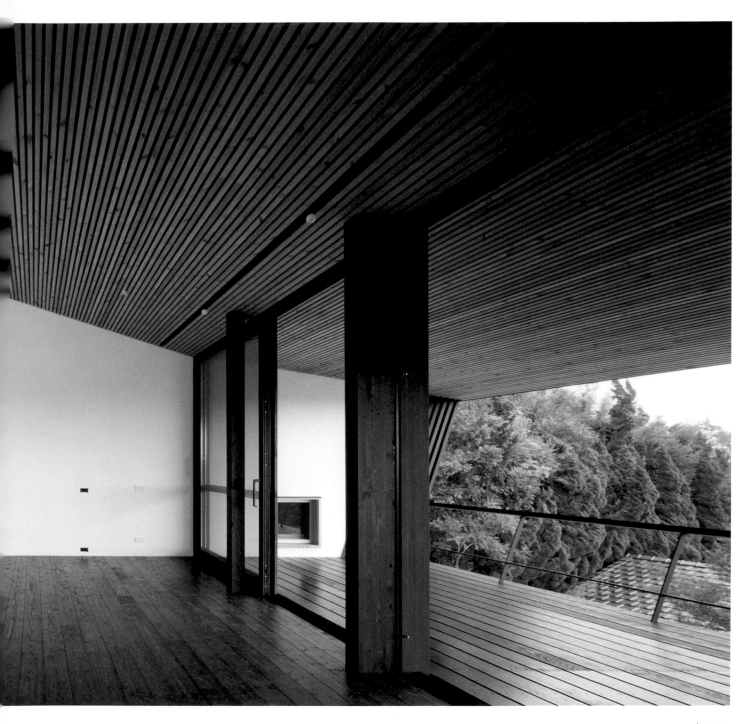

Louver
百葉窗板

　　另一個重點，在家中創造風的通道時，如果要採用欄間以外的方式，可以選擇製作Louver（百葉窗板）。日式的建築，會在夏天把家中的紙門換成竹簾來提高通風，在冬天換成衝立（隔板）或屏風把來自室外的冷風遮住，類似這樣的調整方式雖然形態不同，思考方式卻是一樣。可以移動、可以打開通風、可以關起來保護隱私、可以用來調整光線。如果讓每一片木板都能獨自的活動來調整角度，則可以讓居住者自己決定讓風穿過的位置跟地點。

　　這種結構就造型方面來看也非常的自由，將百葉窗板塗成黑色、像拉門一樣當作活動式的擋板來使用等等，都不會有任何問題。配合室內的風格，設計成可以當作裝潢的一部分來享受的場所。

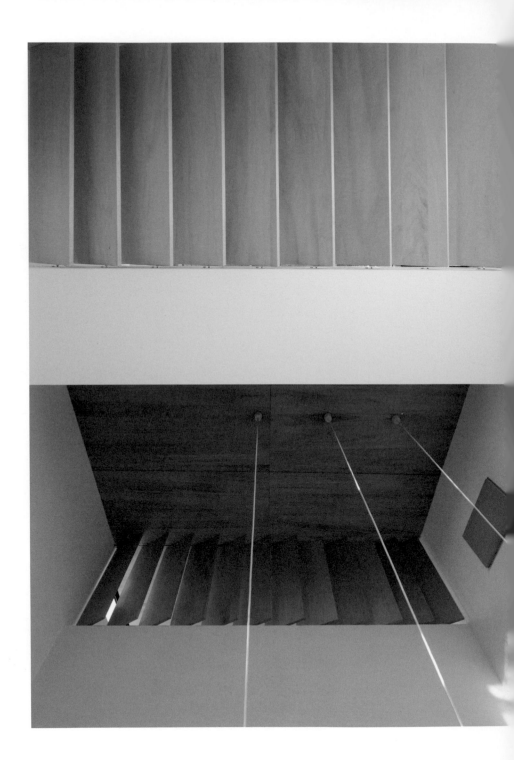

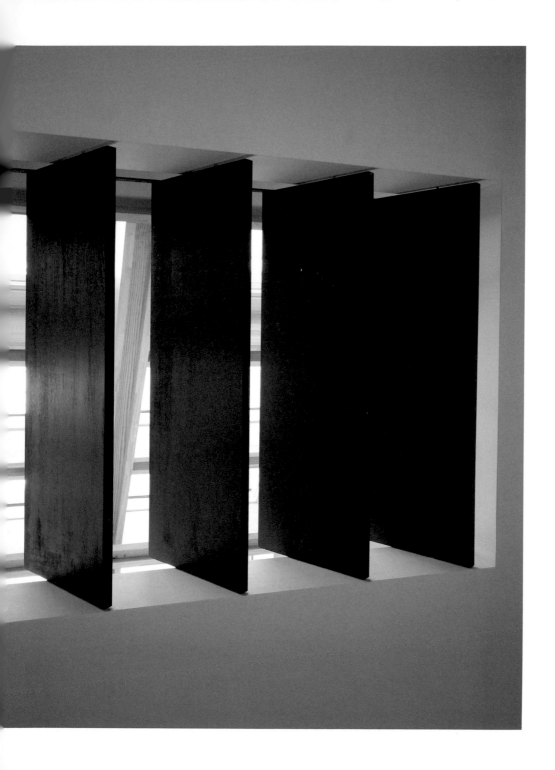

Feeling you

存在的氣息

　　這棟住宅在面向客廳透天結構的部分，採用活動式的百葉窗板。透天的上方設有天窗，2樓的房間會透過這個「家中的窗戶」來進行通風。一般較為理想的方式，是每一個房間設置2道窗戶，如果執行起來有困難的話，可以像這樣在室內增加一處通風的開口，讓空氣以柔和的方式流動。另外，有別於跟室外直接相連的窗戶，風會從遠方的窗戶間接性的抵達，因此只會讓人稍微感受到流動的空氣，成為更加柔和且自然的觸感。

　　百葉窗板的好處，除了可以讓光線與風通過之外，還可以讓人感受到另一端的存在感。可以調整開關到什麼程度的可動式結構，不像一般窗戶只能全開或全關，相當符合模稜兩可與程度曖昧的日式風格。透過百葉窗板的縫隙來隱隱約約的看到另外一邊，似乎透明卻又不是，有光又有風的流動，足以讓人覺受到另一邊的存在感。個人認為這是非常好的優勢。

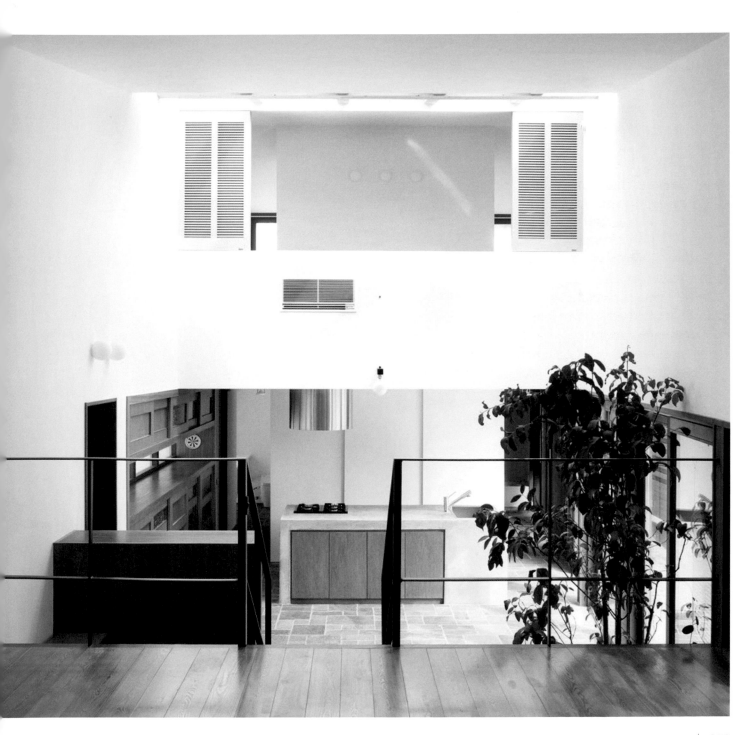

Air going through the ceiling
將地板打開

　　到目前為止，我們把焦點放在牆壁跟窗戶上，接著來看看地板。要是家中構造較為精簡，無法在牆壁上創造開口的時候，可以透過地板來讓空氣流動。地板上要是有開口存在，下方溫熱的空氣會往上升，上方涼爽的空氣會往下流動，讓整個家中得到空氣循環的效果。如同照片這樣，讓光照進封閉起來的空間來創造神秘的感覺，也是非常有趣的方法。

　　另外，不光只是自然風，由空調設備調溫過的空氣也是一樣，高溫的空氣往上、低溫的空氣往下。好比這棟住宅，冷氣只裝在2樓、地板暖氣只裝在1樓，這樣就已經非常充分。機械設備少一點總是比較好。

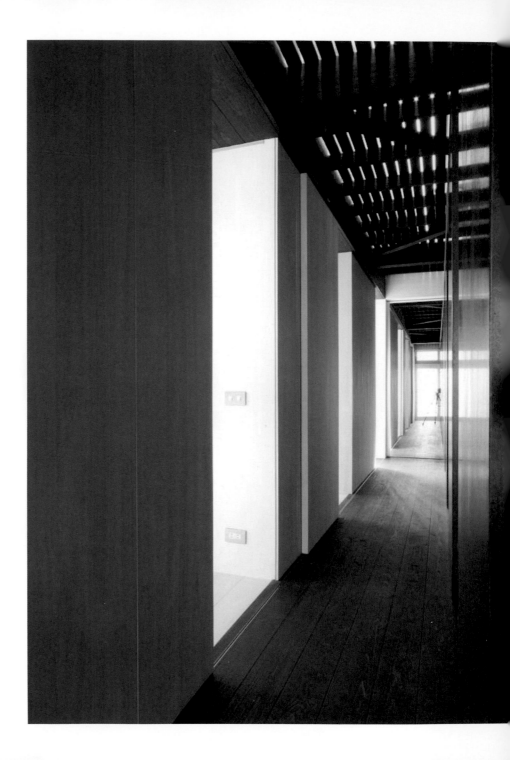

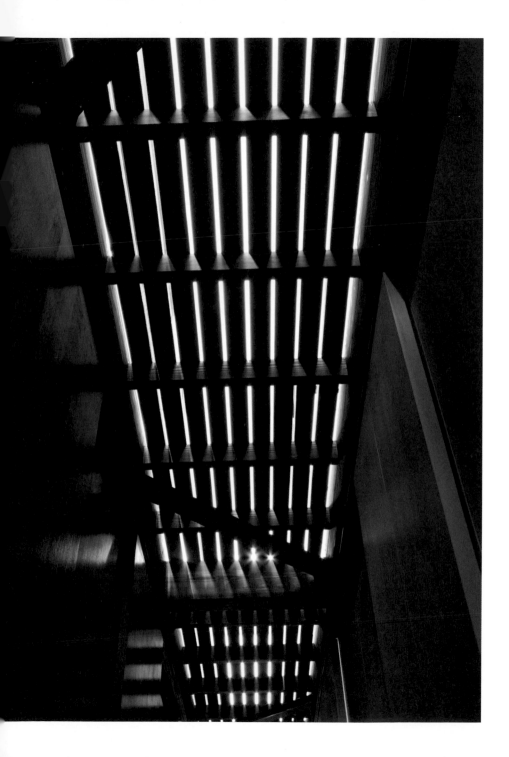

掌握好自然的動向,可以降低設備的比重,來創造出舒適的住家。瞭解自然的道理、觀察古人所使用之結構的思維,來設想其中所具備的邏輯。然後更進一步的設想是否可以採用古人的智慧、應該用什麼樣的方法來融入建築之中。

Form has reason
形狀有它們的理由

走在街上，是否遇過讓人覺得「這個家的外觀真是獨特」「為什麼會是這種造型？」的住宅呢。

在絕大多數的場合，這些住宅的造型都有它們的理由存在（雖然有極少數是無厘頭的採用奇特的造型）。只要有確切的理由、造型符合邏輯，就一定可以融入周圍的環境，被該地區的人們所接受。瞭解其中的理由之後，反而還會讓人覺得這樣做才是正確。

遇到外表奇特的住宅，或是在空間內走動的時候，如果能用「這個結構一定是為了⋯⋯」的方式來想像其來龍去脈，一定可以讓欣賞建築的樂趣加倍。

Framing
因應地形的造型設計

　　此處是可以瞭望海景的高台。用地靠山的一方是陡峭的斜坡，因此設計方面的課題是土石流等意外發生時的對策，以及如何活用海洋的景觀。

　　就一般來看，這種用地必須設置護土牆來防止土石流等意外，但此處用混凝土來打造1樓的結構，重要設施全都移到2樓，沒有護土牆也能達成建築法規的要求。

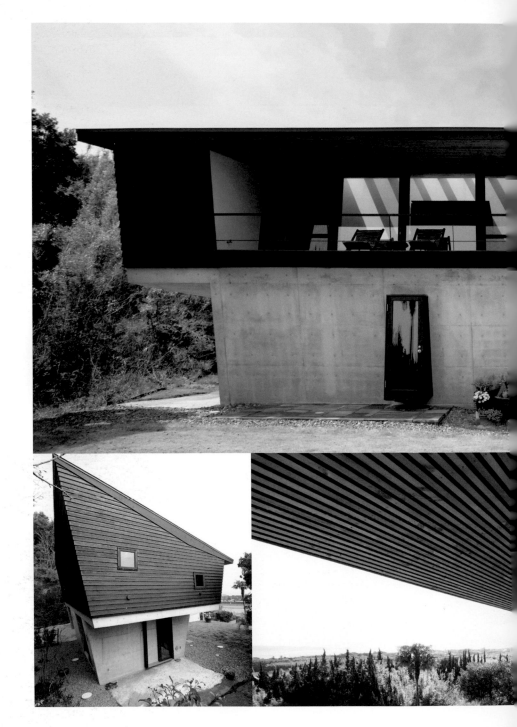

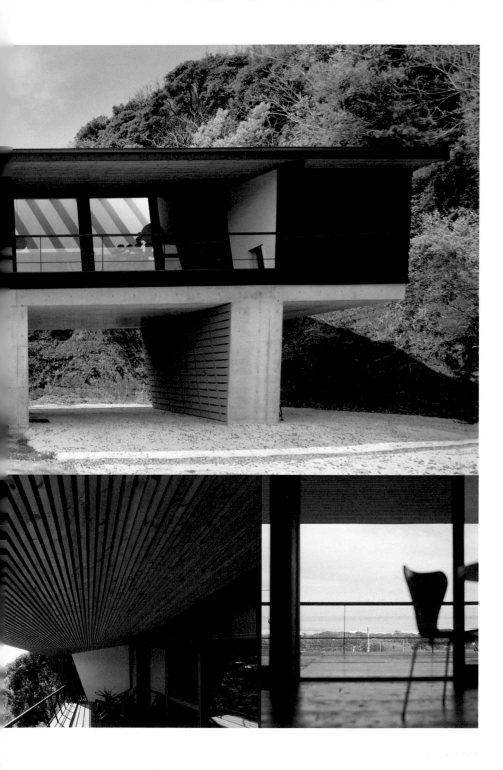

把房間集中在2樓，可以讓居住者得到更加清晰的景觀，是一箭雙鵰的作法。讓屋頂傾斜來增加雨槽的深度，是為了像電影銀幕一般，將海洋的景觀往左右拉長。外表雖然是相當不可思議的倒三角形，其中的理由卻相當單純。

就算是不瞭解其中原由的人，也可以從山坡的傾斜跟屋頂的角度，來察覺到這種造型是受到地理環境的影響。這點相當的重要。

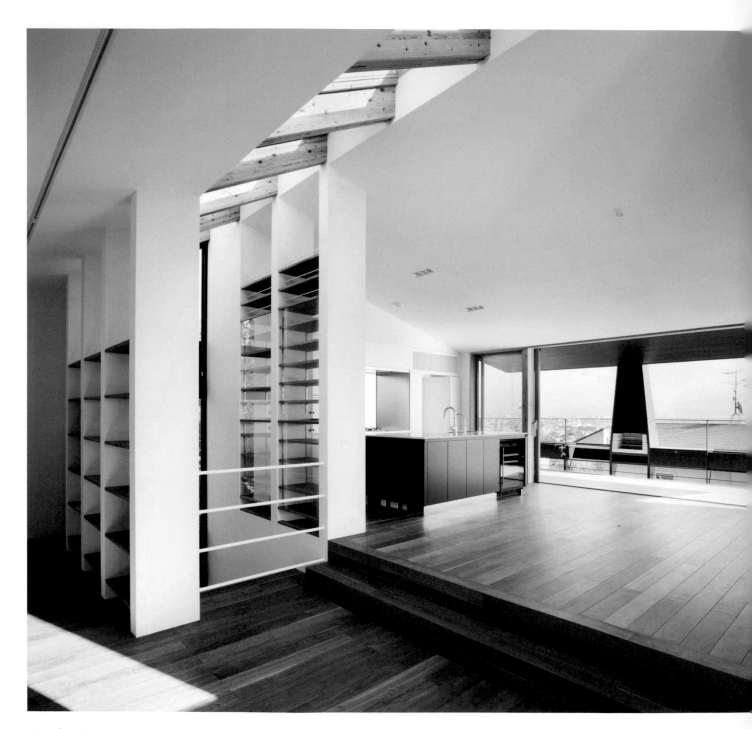

4 Form has reason

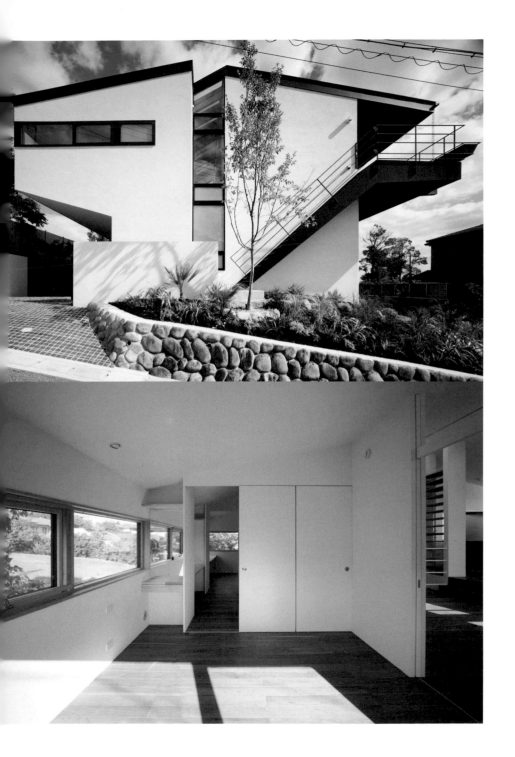

Like a tree house

有如樹屋一般

　　照片是蓋在住宅區內某個斜坡上的住宅。為了瞭望大阪灣的夜景，要讓建築盡可能的架高、從正面往外凸出，盡可能將房間擺在這個位置。結果成為這種有如樹枝往外延伸出去的造型。

　　1樓屋簷的下方是停車用的空間，在此下車的時候，基本上無法看到景觀。可是一旦進入玄關走到2樓……港都遼闊的風景就會一口氣出現在眼前，讓人發出驚喜的歡呼聲。這種演出手法就好像是在爬樹一般。給人想要爬到頂端、想要看得更遠的心情。

　　想要從高處瞭望大海，這點雖然跟上一頁所介紹的住宅相同，但周遭環境卻有不小的落差。這張照片的住宅位於住宅區內，建材跟顏色都選擇適合都市內的黑跟白，用鋁合金等較為堅固的印象來整合在一起。周圍其他住宅有許多都是山形屋頂，因此配合周遭採用同樣的造型。跟環境融合在一起的秘訣，在於把周圍的Elements（要素）──屋頂或窗戶的造型、材料的質感跟顏色等等，拿來進行組合，跟挑選洋裝來進行搭配的感覺相當類似。

　　「與眾不同」跟「這是什麼！」的印象是兩回事。如果是可以讓路過的行人得到「真是有趣的住宅，好想進去看看！」的正面觀感，相信不論是住宅本身還是居住者，都可以順利的融入這個地區。

Sunny house on a north slope
充滿陽光的北側斜坡的住宅

　　這棟住宅的用地是面向北側的斜坡。將必須設置樓梯才有辦法攀登的陡峭斜坡，整地成雛壇（女兒節人偶的梯狀陳列台）造型的用地。北側雖然有美好的景觀，南側卻被比較高的住宅擋住，如果在此建設普通的住宅，南側的陽光將無法直接照到室內。再加上此處也須要為土石流等意外作好對策。

　　為了解決這些問題，住宅的外觀採用可以接受南側陽光的屋頂線條，並且讓底部往後傾斜來避開砂土，加上對北側景觀大大敞開的垂直窗戶，成為三角型的外觀。

　　在面向南邊的屋頂設置天窗，讓人可以不用在意周圍鄰居的視線，盡情的把光帶到室內，同時也達成屋主想要在屋頂設置太陽能板的要求。再加上南側的構造比較低，可以把鄰居來自高處的視線擋下，不會給人壓迫感。

　　如果只有北側的窗戶，採光將成為讓人擔心的問題，但使用這種構造，就能實現陽光充足的舒適住宅。活用「懸崖」「光線」「景觀」這3樣主題所創造出來的三角型住宅，個人認為這個解答既簡單又明快。

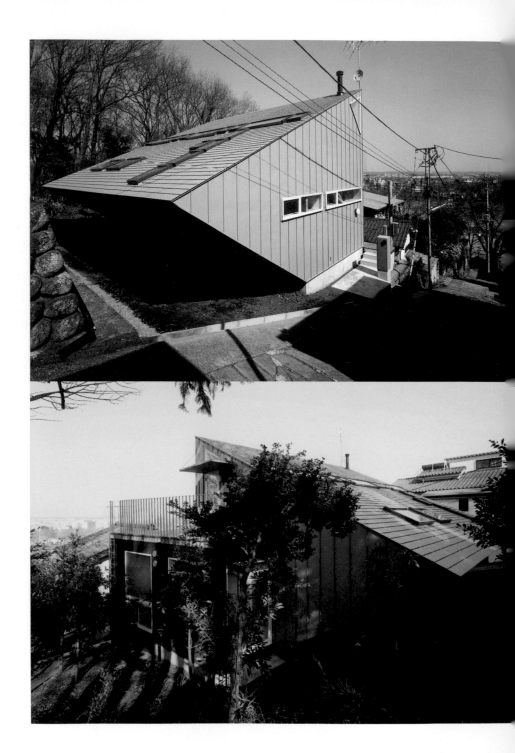

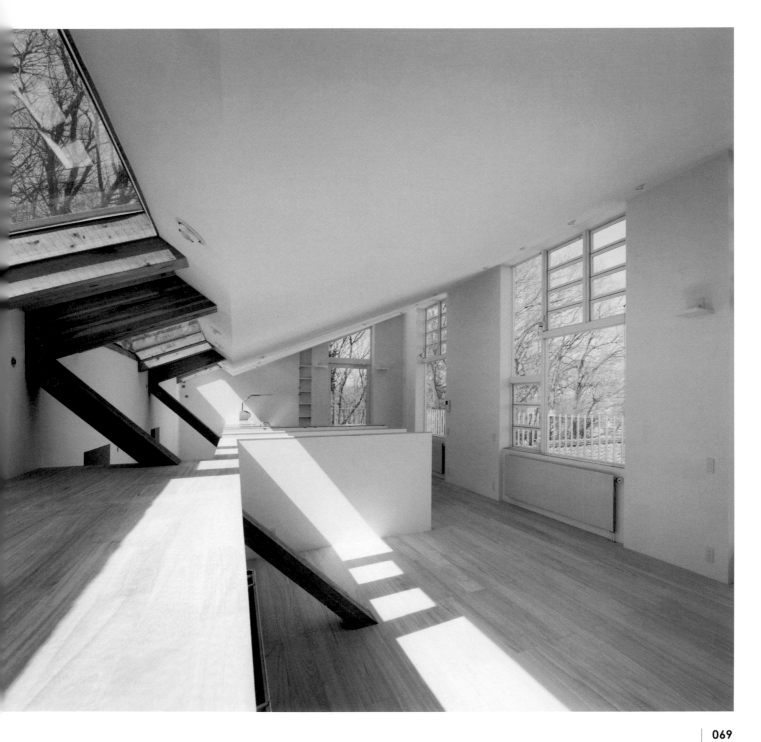

Round
圓融的造型

　　極為普通的住宅地內的四方形用地，就算是
這種條件，也有可能因為某種理由，出現與眾
不同的建築物。

　　這個有如白色卷蛋糕的住宅，是在屋主的
「喜歡圓的東西」「想要讓住宅的某處採用弧
面造型」等意見之下，所設計出來的造型。平
面性的結構跟弧面很難搭配，既然如此，不如
直接創造出立體性的圓弧。

　　在一般住宅林立的住宅區內打造這種「卷
蛋糕」，多多少少讓人有點擔心，因此配置
跟牆面的線條、建築的高度都跟鄰居湊齊，窗
戶也採用一般住宅的類型，成為足以融入環境
之中，不會造成不安與突兀感的可愛外表。蓋
到一半的時候就已經有人來打招呼說「漸漸成
型了呢！」，成功的得到周遭的喜愛。設計的
時候希望讓室內的空間也能得到圓弧的造型，
因此特地選擇特殊的結構，有如編織竹簍或毛
衣一般，用手工將小小的零件一樣一樣組裝起
來。或許是這種情景，打動了周遭鄰居的心，
讓他們得到某種程度的親近感。

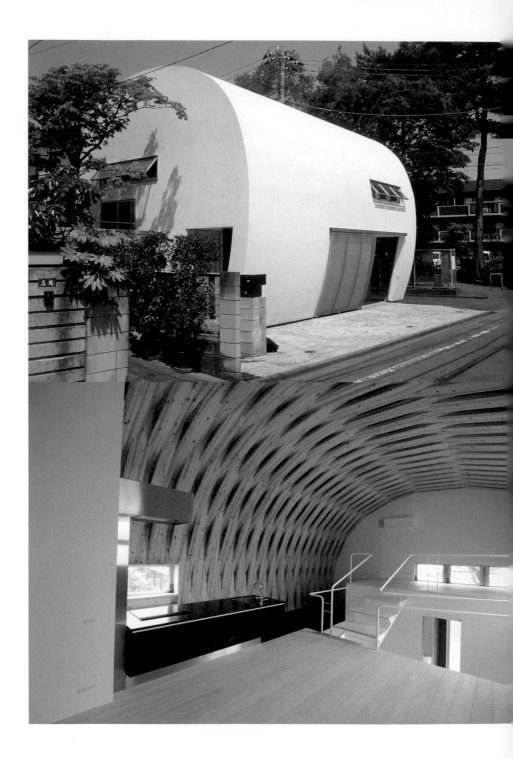

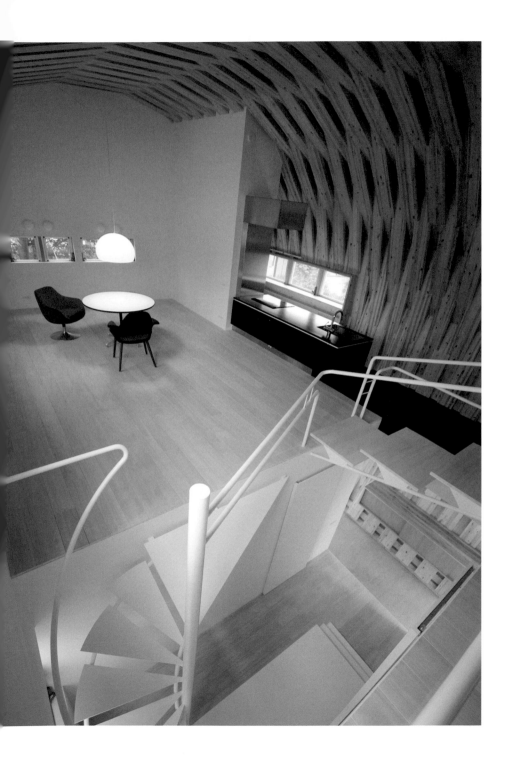

像這種稍微與眾不同的建築，我個人覺得可以為一個地區帶來新鮮的感覺。在一成不變的生活之中帶來新的氣息，給人「怎樣？這種作法也不錯吧？」的感覺。對於困難的挑戰，可以讓設計師跟施工人員都有所成長。為這個社會提供具有正面意義的新事物，絕對不是一件壞事。當然的，前提是必須要有充分的理由。

House and Garden

創造傾斜的庭院

　　同樣規模的住宅排列在一起，氣氛寧靜的住宅用地。面對南側道路的部分，有高出1公尺左右的用地，讓大家都在南側擺上尺寸雷同的庭院。很自然的，屋主也提出了必須有美好的庭園，跟可以觀望庭院來生活的要求。

　　如果要打造一般性的住宅，這份土地相當理想，沒有任何問題。但就算在南側擺上庭院，也會受到行車跟行人的影響，沒辦法毫無顧慮的對外敞開。為了解決這個問題，照片內的住宅設計出這種往東南方傾斜的庭園，住宅本身則是細長的台型。

　　道路一方的庭園較為寬敞，越往內側移動，建築的寬度就越是增加。透過這種傾斜角度的變化，讓人無法從道路看到內側，讓室內與庭院之間可以設置充分的開口。另外還可以透過遠近法，讓人覺得用地比實際上更為寬廣，也能透過與鄰居之間的距離，讓庭園的深度出現遠近感。

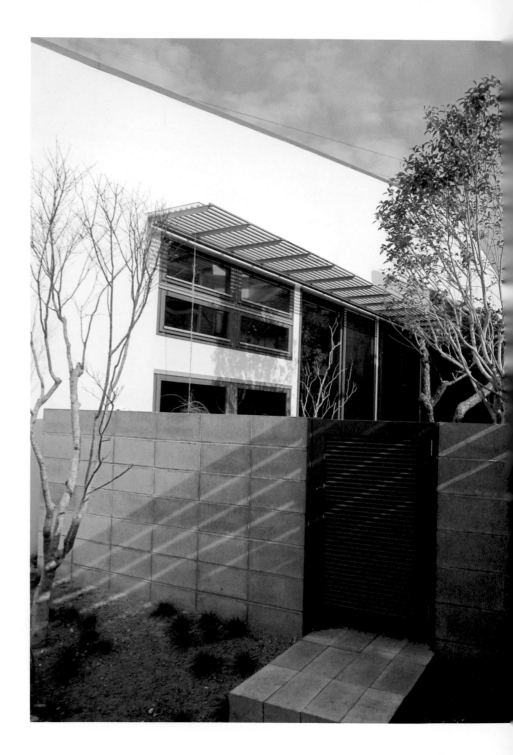

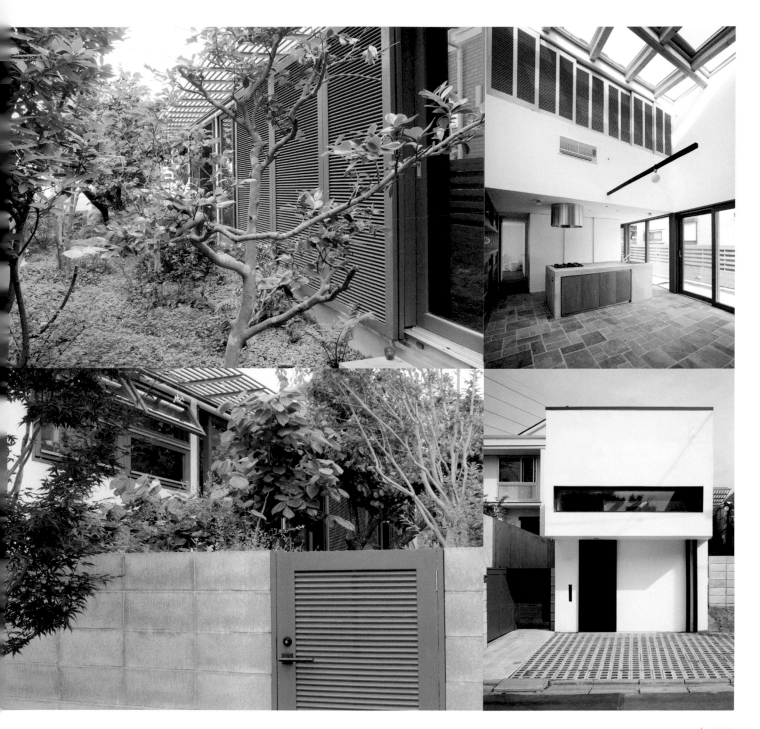

Wall + Window
綠蔭

　　設計這棟住宅的時候，跟委託人一起出外尋找合適的用地，看到這個環境的時候，直覺性的就在腦中出現「這裡應該要蓋這種建築！」的想法。覺得「此處一定能蓋出你夢寐以求的住宅」。

　　後山綠意盎然的旗桿地＊。住宅的位置雖然是在比較深處的部分，但旗桿的部分，也就是連接大門跟玄關的小徑，是面對觀光景點的散步路線，讓人想要設計成足以保護隱私的構造。

　　把牆壁的部分面向正面，只裝置最低限度的窗戶，反過來在充滿綠意、面向後山的另一邊一口氣的對外敞開。這份案例的原則非常簡單，造型也相當單純。「從道路保護隱私」「將綠色景觀融入家中」「想要對外開放卻不想被外人看到」如此而已。

＊旗桿地：以細長的小徑連接用地與道路，形狀有如旗桿跟旗子一般的用地。

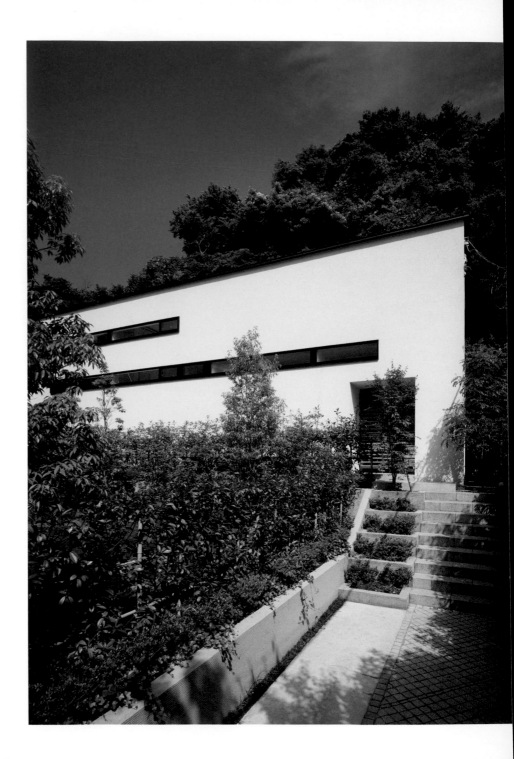

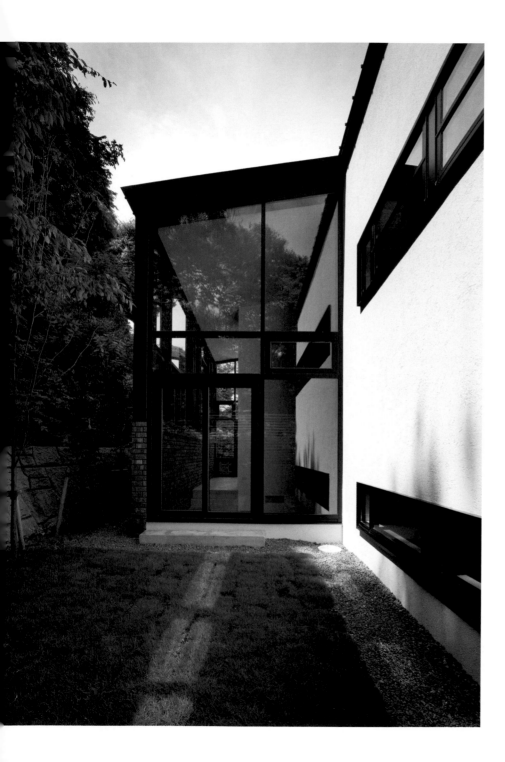

造型的理由，來自於人跟土地這兩方面。希望本書能為打造住宅的人帶來靈感，但實際建設自己的家園時，希望可以慢慢的思考「對自己來說最為合適」跟「對這份土地來說最為和諧」的造型。

Form follows nature
把自然當作主角

　　如果說沒有任何一邊有特別想要觀賞的風景，也沒有斜坡跟高低落差，周圍都被綠色植物所包圍的寬敞又平坦的土地時，又應該要怎麼做呢？

　　就算是這種環境，還是會有自己的特徵存在。這份案例是森林之中古老的別墅用地，有好幾顆大型的樹木存在。而這也成為決定建築之造型的重要因素。主題是「把自然當作主角」，讓建築物成為倚靠在自然旁邊的配角。整體的形狀為U字型，藉此保護粗細幾乎有一環抱的古木。在森林之中，為了跟樹幹還有葉子的綠色、土壤等融合在一起，改變屋頂的方向，讓建築可以穿插在樹木之間，採用小而分散的造型。

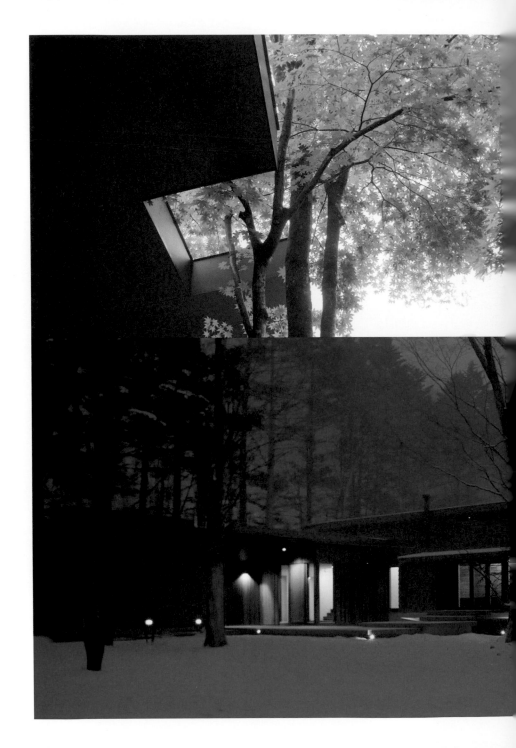

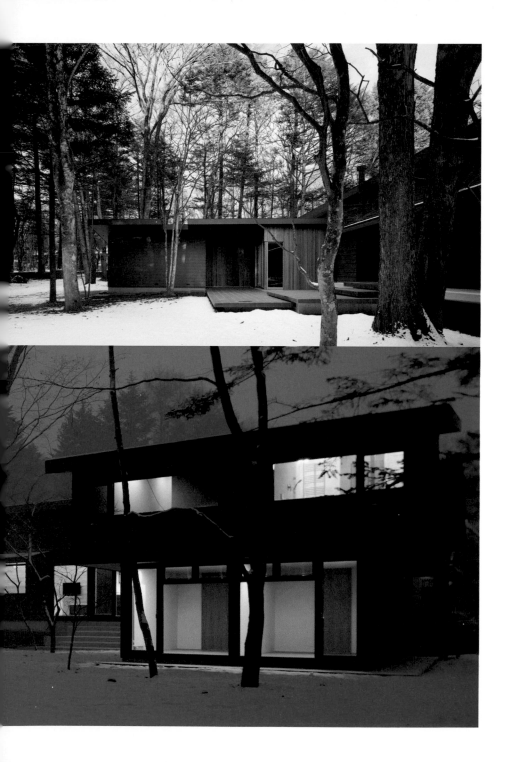

不光是讓建築物分散，表面材質也會按照地點，分別使用木材或Galvalume鋼板。各位是否看出了Galvalume鋼板在光線的變化之下，呈現出不同的顏色呢？這就好像被風吹動的葉子，展現出正反兩面不同的顏色。另外，窗戶的大小跟位置，也特別注意當建築在黑暗之中成為翦影的時候，可以像燈籠一般浮現出來。

好比電影跟戲曲，配角必須要有紮實又不顯眼的演技，來襯托出主角的存在。比方說這棟住宅，為了不去傷到大樹的樹根，沒有製作車庫的地基，改成用懸臂吊起來的結構，同時也在結構上特別的下功夫，成功的將承受耐力所須要的牆壁去除。

要創造出與眾不同的造型，必須要有相當的技術。在不知不覺的狀況之下實現這點，正是專業人士的技藝。有如呼吸一般的自然，甚至不會讓人懷疑「這邊是怎麼製作的啊？」。讓人可以用自然的方式享受舒適的感覺，這正是打造一個家的原則。

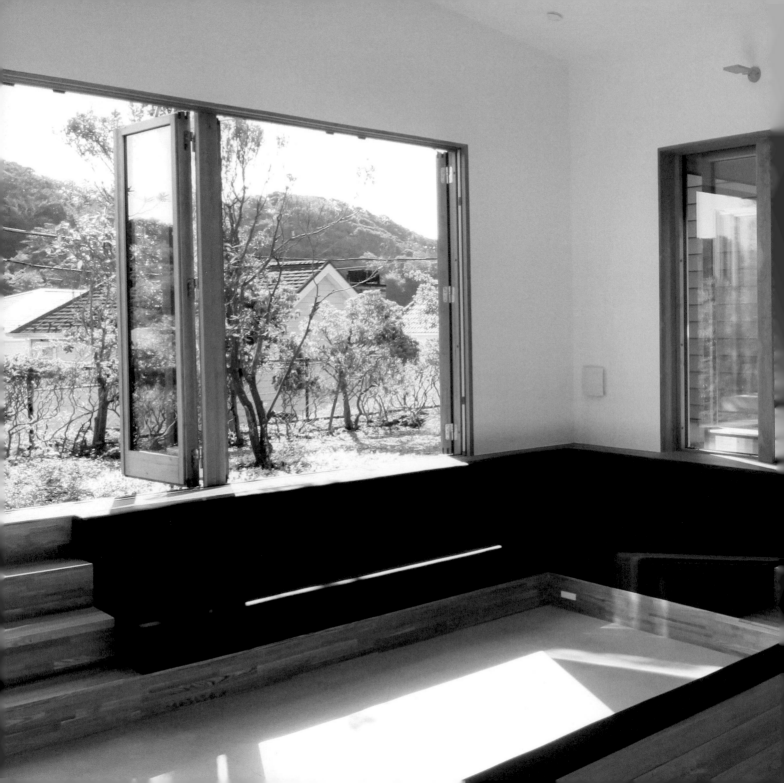

Space follows form
– Form follows space

空間的連繫　建築內部的造型

在思考建築內部的造型時，總是希望可以考慮到季節與時間的變化、當天的心情、一起生活的人數等等，來創造出配合各種狀況的生活空間。為了實現這點，我會讓天花板跟地板的高度產生落差、讓房間的尺寸跟採光的狀況產生變化，用高低、亮暗、寬窄……等等，來創造出可以形成各種對比的空間。

心情低落的時候可以讓人振作起來的場所、可以得到充分採光的場所、可以跟大家暫時分開一個人靜下來的場所。在一棟住宅的內部，創造出充滿變化的空間，讓365天的每個24小時，都可以用多元的方式來度過。

High and low

高低

　　在各種對比之中，高低的變化，尤其可以讓空間得到豐富的表情。就算天花板的高度不變，只要讓地板的高度產生變化，就可以改變空間寬敞的感覺跟「場所」給人的感受方式。刻意在局部性的場所設置比較低的天花板，還可以強調透天結構所擁有的高度。

　　這張照片的住宅，包含有這所有一切的要素。從廚房較低的天花板走出來，是透天結構的大型空間，從此處高出幾個台階，讓人意識到自己正在前往不同的區域。出現在視線中央的，是開放性的大型窗戶，前方有腰牆擋住。同一棟建築之中，要是能有各種不同的空間存在，則可以讓居住的人在各個場所都能得到不同的心情。

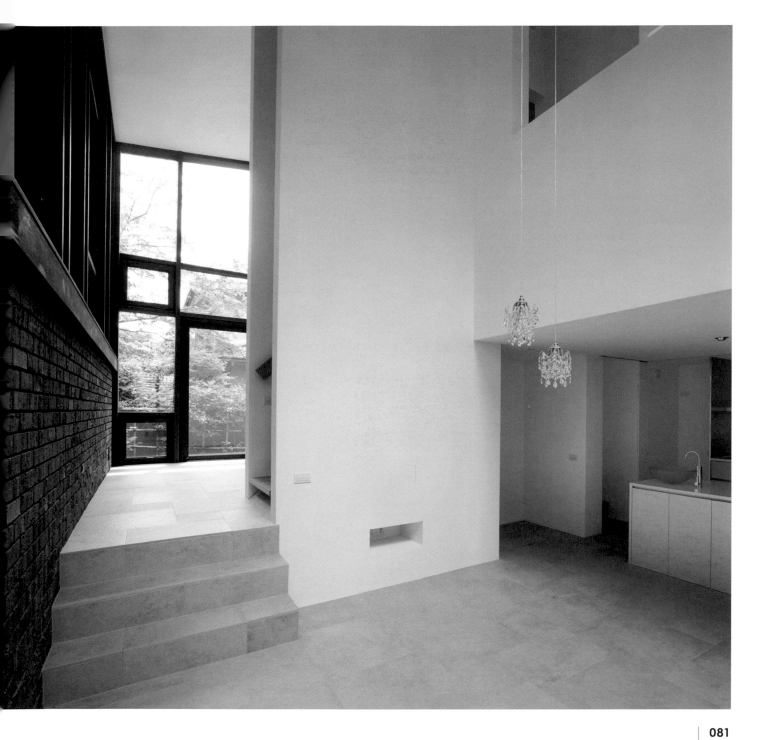

Step by step

往上跟往下

　　這棟住宅，基本上是平房的造型，只有一部分採用2層樓的構造。平房的建築比較必須注意的一點，是缺乏變化的外觀容易給人平坦的感覺。這份案例就好比是沒有經過整地的自然環境一般，一下子往上、一下子往下，以這種方式來創造高低落差，將空間連繫在一起的同時，也讓不同的場所可以得到連續性。

　　比方說，從寬敞的玄關大廳往上幾個台階，可以看到縮小到有如茶室躙口（必須低身爬進去的入口）一般的開口，通過此處天花板會一口氣往上拉高，出現寬敞又明亮的客廳。從此處走下幾個台階，是跟地板同樣高度的半室外空間，較為寬敞的樓梯讓人可以稍微坐下來休息。室外的露台以不會造成負擔為前提，設有小小的幾層台階，讓人可以一邊移動一邊體驗新的空間。

　　從一個空間移動到下一個場所的時候，會出現「這是什麼？」「接下來要去什麼樣的地方？」的感覺，這種興奮又緊張的心情，可以讓建築多一份快樂的氛圍。

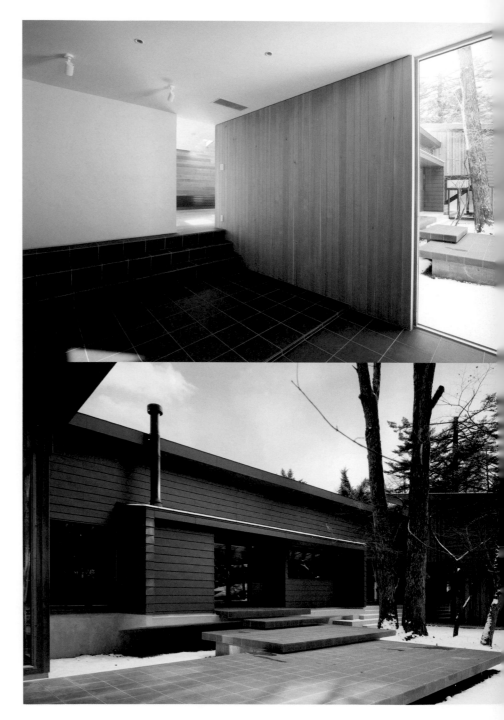

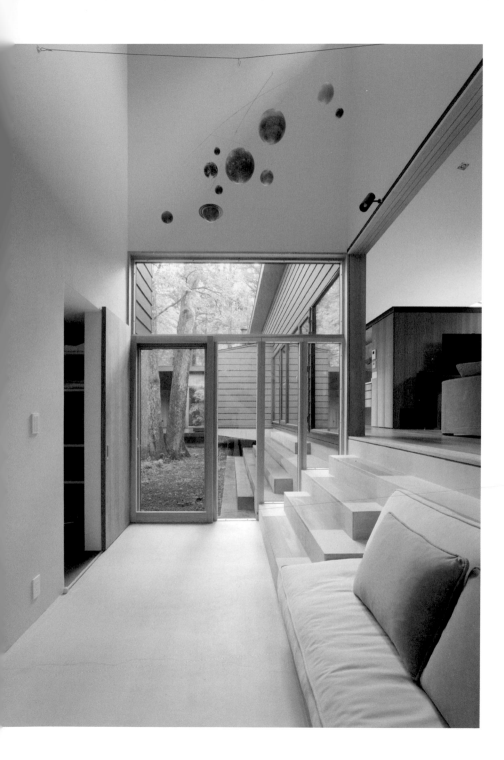

Skip

傾斜天花板下方的高低落差

　　從道路往上凸出1公尺，前後較長的用地所蓋的住宅。從1樓的廚房，可以看到高出幾個台階的房間，跟往下幾個台階的通道那邊的房間。但位在這兩個空間的人還是可以擁有「這是屬於自己的空間」的感覺，雖然開放，卻又分別屬於不同的場所，以有趣的方式連繫在一起。

　　特別可以發揮效果的，是那傾斜的天花板。廚房上方的天花板比較低，到了飯廳的部分會一口氣成為透天結構，大型的傾斜天花板一口氣往通道一方下降，地板則是往上高出幾個台階。盡頭的窗戶刻意裝在比較低的位置，將居住者的視線往下拉，坐在窗邊的時候，可以得到躲在秘密基地一般的安心感。

　　就平面來看雖然非常的精簡，但就立體來看是又高又低，有傾斜也有高低落差，隨著場所來產生變化，讓五感得到刺激。千萬別小看這些變化所造成的刺激，透過感受讓感情產生起伏，可以重拾新鮮的情感，讓人變得更有精神。特別是住宅，要是能在家中得到元氣，到了公司也能產生好的影響，就這點來說也非常的重要。

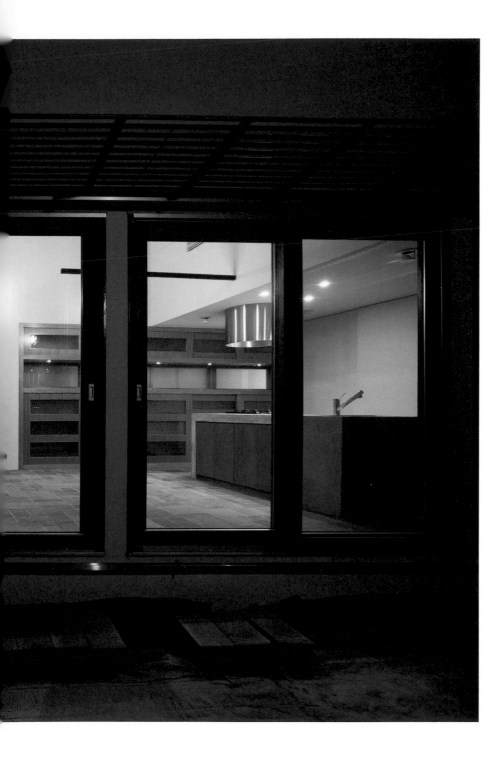

Skip skip
錯層＋迴游式

　　規模較小的住宅，有時會用錯層的結構將
視線連繫在一起，來給人較為寬敞的感覺。如
果在一般住宅使用透天的結構，會減少地板的
面積，成為比較浪費的作法。但如果採用錯層
的結構，可以一邊在樓梯周圍創造出透天的結
構，一邊讓空間連繫在一起，成為兼顧機能性
的透天構造。就某方面來看，讓整個家中成為
「樓梯間」（雖然這不是什麼浪漫的比喻）。

　　這棟住宅的錯層構造，讓寬敞到足以進行活
動的台階連續性的延伸出去，成為可以稍微坐
下的場所、有如書房一般的場所、可以當作地
板桌來使用的場所、可以坐在椅子上用餐的場
所等等，順著長長的桌子延伸到土間的廚房，
緩慢的往下移動。

　　往下來到廚房，轉個圈換成往上移動……像
這樣組合錯層與迴游性的結構，可以讓動線、
視線還有空氣的流動毫無間斷的連繫在一起，
絲毫不會給人狹窄的感覺。這棟住宅每到過年
的時候，就會有眾多的親戚聚集而來。從樓梯
到地板、桌子、廚房，足以容納20人來進行宴
會，讓室內的每個角落都充滿熱鬧的氣氛。

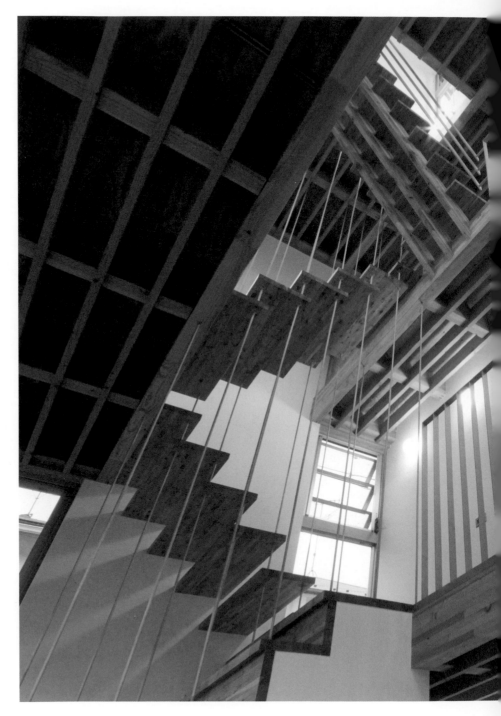

Swing

位在茶水間正中央
可以來來去去的錯層結構

　　這棟住宅雖然採用錯層的結構，但各個樓層的高低落差各不相同，地板高度並不均等，成為比較特殊的構造。位在中心的廚房＆飯廳，可以觀察小孩房與客廳，並且跟頂樓的陽台相連，名符其實的是家中的心臟部位。

　　住宅的規模較小、家中有小孩、希望可以察覺到其他人的存在感、可以從特定部位觀望整個家中等等，基本原則與上一頁的住宅相同。但這份案例是3層樓的建築，在法律的規定之下，結構方面必須將橫樑裸露或是隱藏，牆壁也使用米色的塗壁＊，讓兩者的氣氛產生很大的差異。另外，透天結構的正中央有地板存在，因此視線延伸出去的方式也有所不同，跟空曠的錯層結構相比，各個「場所」的區隔意識更為強烈，也更可以給人沉穩的感覺。

＊塗壁：柱子裸露在外的牆壁。

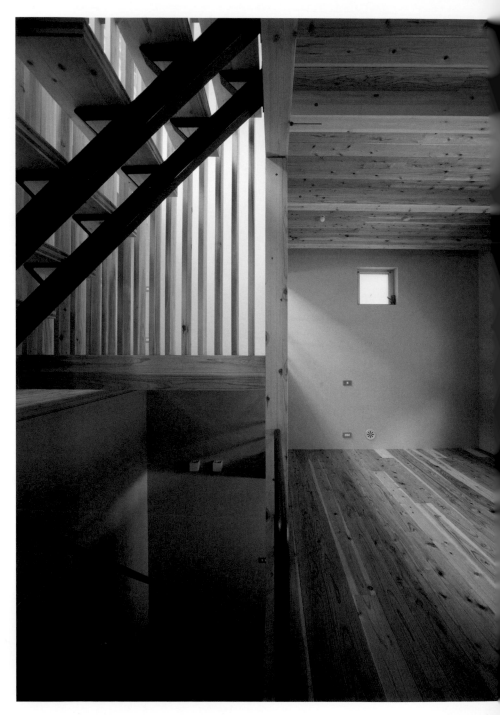

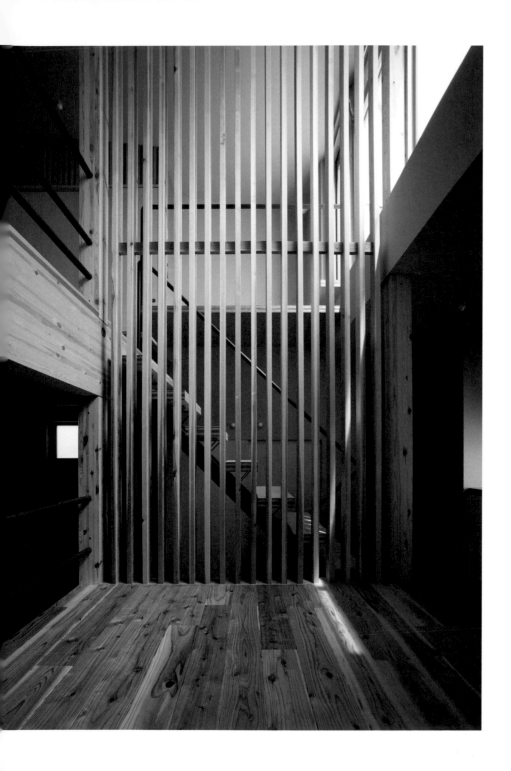

採用錯層結構的時候必須注意的一點，是顧慮到往上看的視線。透過視線給人連繫在一起的感覺非常重要。如果要設置扶手，最好是讓顏色融入周遭，或是像這個住宅一樣只使用垂直的木材，細心的挑選素材與它們的高度。

要開放到什麼樣的程度、這個場所的扶手要怎麼處理，當高低差大於1公尺的時候，要以安全為第一來設計錯層與透天的構造。對於安全性的認識如果有所不同，可行與不可行的項目也會產生變化。必須詳細的進行討論，如果真的沒有辦法折衷，最好是不要勉強使用錯層的構造。

Going up, going round
也能對應家中成員的變化
迴游式＋螺旋樓梯

　　先前所介紹的住宅，組合錯層跟迴游式的結構，來避免動線出現盡頭。右邊這棟住宅則是用螺旋樓梯讓迴游式的樓層重疊，藉此得到同樣的效果。因為沒有盡頭，走動的時候視野會不斷持續變化、動作不會停止，可以得到比實際更加寬敞的感覺。

　　兩層樓的建築，屋頂設有頂樓花園。從樓層中央的螺旋階梯上方的塔屋（Penthouse），會有燦爛的陽光照射進來。這個螺旋樓梯的透天結構，其中有一面是各四片的組合欄間跟拉門的窗戶（照片內把所有的門窗拆下來得到比較良好的視野），不同的開合方式，可以改變空間的連繫與光線照進來的感覺。拉門的材質，有可以讓光通過的聚碳酸酯、將視線擋下的窗板、和室外鋪有唐紙的紙門等等。核心擺在正中央，讓開放性的空間不論上下還是左右，都可以用多元的方式來連繫或是區隔。

　　目前裝有衛浴設備的1樓給兒子使用，2樓的和室給母親使用，將來可能會讓母親移到1樓，2樓給小孩夫妻使用。把疊蓆移開、紙門換成窗板就能改成西洋式的風格，上下樓層可以互相感受到對方的存在，給人安心的感覺。就算規模不大，也能實現兩代同堂的構造。

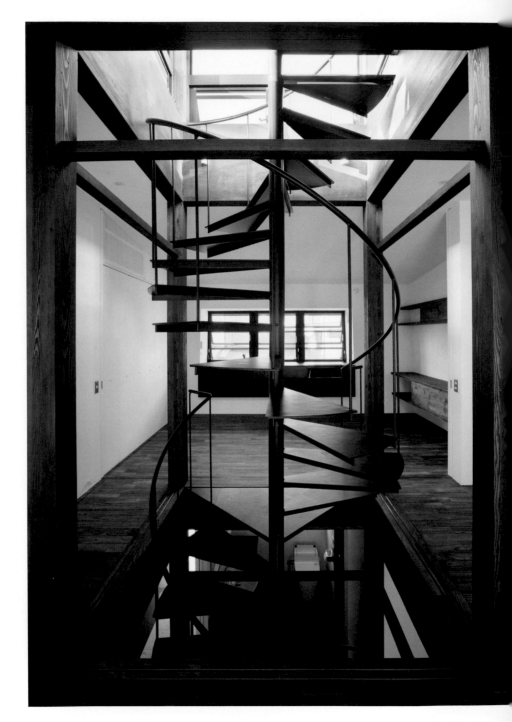

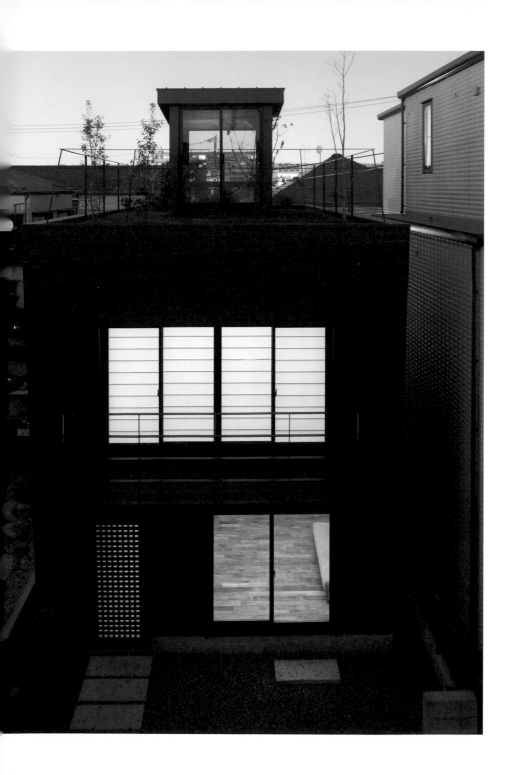

Courtyard Void
往透天敞開

　　這棟住宅的中央是明亮的透天中庭，1樓跟2樓都往這個「透天」的方向敞開，環繞一圈來形成迴游性的結構。動線沒有盡頭、透天的結構讓視線可以抵達上下樓層，這幾點跟先前介紹的錯層＋迴游式的住宅有相似的效果。位在密集的地區，無法對外敞開的時候，讓住宅內部往中庭的方向敞開，是自古以來就由日本的町家所採用的手法，就現代的觀點來看，仍舊是極為合理的解答。

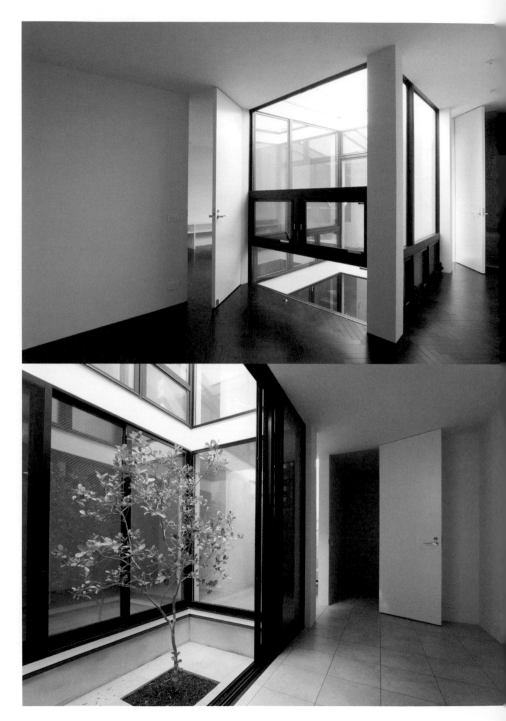

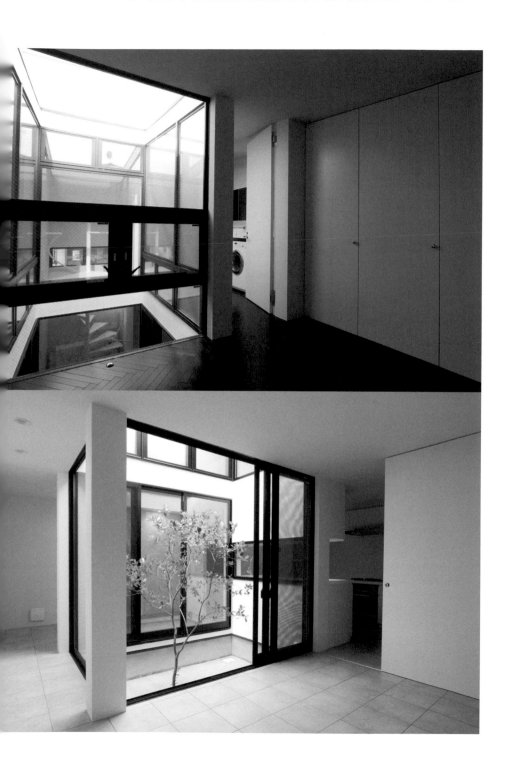

Just Space

「空間」

　另一個想要介紹的，是這棟可以讓人走在透天結構之中，享受寬敞空間的住宅。這個透天結構，是在屋主「希望在某處能夠存在沒有目的的空間」這個要求之下，所創造出來的空間。希望能有「間（空間）」的這種想法，充滿了日本的風格。

　規模越小的住宅，就越容易傾向於機能性與合理性。這個「無間（什麼都沒有的空間）」的中央設有樓梯，只是一個有光照進來的房間，讓人通過此處來前往其他的空間。這種設計除了造成視覺上的變化之外，還可以透過移動距離跟時間，來給人寬敞的感覺。可以說是一個通往所有房間的前室＊，讓人在進入房間之前可以「吸一口氣」的空間，隔一個拍子再來進入。就音樂來說等於是小休止，以文章來看可以說是句點。

＊前室：為了維持主要空間的環境，設在入口前方的小房間。

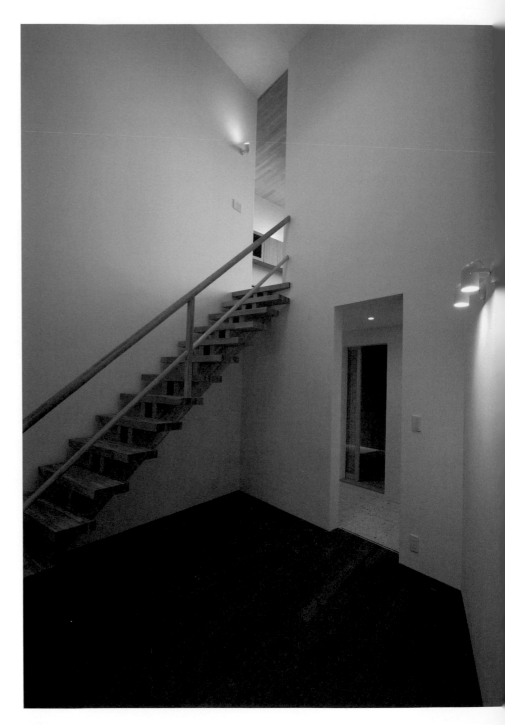

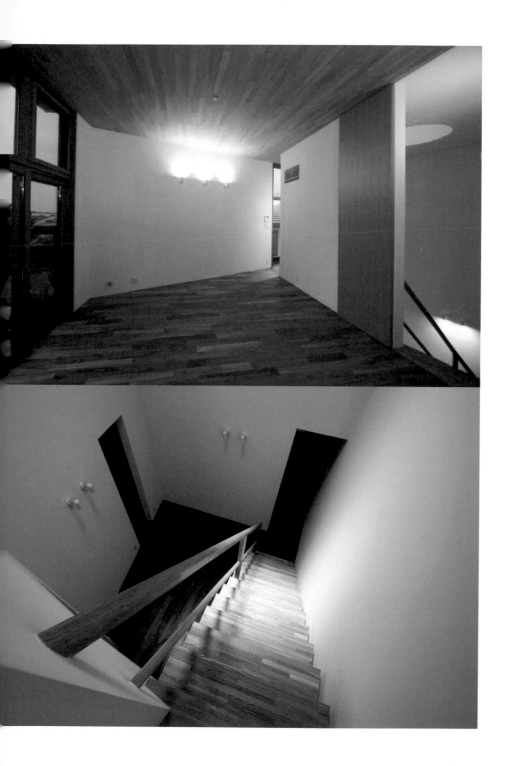

Small Voids
複數的空洞

目前為止所介紹的，都是正中央有透天結構存在的住宅。但另外也有創造出複數的小型Void（＝空隙、空間的穿透點）這種手法存在。像這棟住宅這樣，在樓梯或下方樓層的通道上方設置空洞，可以讓整體住宅得到各個樓層連繫在一起的造型，讓存在感跟視線、聲音傳播到家中其他的部位，讓家人之間的連繫（個人認為這點極為重要）變得非常密切。

剛才明明還在一起，現在似乎走到2樓，不知道是在做什麼……這種狀況是不是相當有趣呢？「啊，有人在聽音樂」「平時總是將門打開，今天卻把門關起來」等等，不知不覺就能得知家人的動向。「從上方照射下來的光線真是美麗」「有聞到料理的香味」人生是由這種每天都會發生的瑣事累積而成，而這應該也是賦予一棟住宅生命的主要原因。

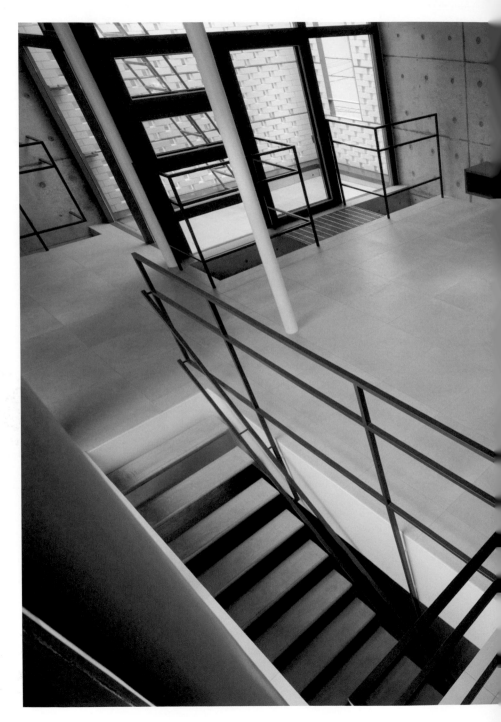

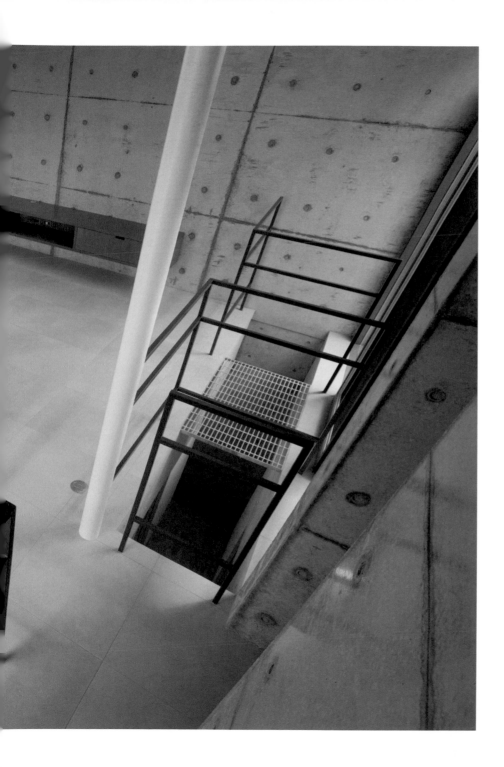

電視熱鬧的聲音，或許會讓人覺得「似乎很有趣，想讓人前去看看」，反過來的，也可能讓人覺得「好吵！我正在讀書說…」。但在這之中，或許也會出現「啊，正在讀書的話要調小聲一點。真乖！」的這種對話。因為有空洞的形成，建築內的人們很自然的會去意識到對方的存在，進而去為對方著想。空洞本身是不具任何意義的「無間」「什麼都沒有的空間」，但是用另一種角度來看「什麼都沒有」同時也是「全部都有」，實在是非常的深奧。

The Void

所謂的「透天結構」

在大型的空間之中有大型的窗戶存在，以挑高跟上方樓層相連──這應該是一般對於透天結構所抱持的印象。此處所介紹的這棟住宅，不光是垂直的方向，在橫的方向也讓空間穿透出去，甚至連露台也包含在內，一路連繫到露台另一邊的螺旋樓梯。與其說是想要讓空間連繫在一起，不如說是想要得到讓空氣擴散、往外延伸出去的氣氛。

我個人比較不會採用的手法，是那種單純將客廳中央的天花板打穿的作法（雖然這種方式相當普遍）。這棟住宅是要給喜歡半開放空間的德國人居住，他們常常會在室外用餐，因此在飯廳設置大型的開口與透天結構，成為有如室外一般的開放性空間。但客廳則是被廚房上方的牆壁跟傾斜天花板所包覆，得到沉穩的氣氛，並且在兩側往外穿透出去，成為島嶼一般的造型。從螺旋樓梯往上移動來到客廳，再從客廳連繫到露台，往下可以俯瞰到飯廳，以各種不同的方向來創造透天的結構，以人的動向、視線的動作、光的動作，來成為各種不同的場景。只在沙發上方採用挑高構造的客廳，所能得到的場景也是固定的，容易讓人留下呆板的印象。

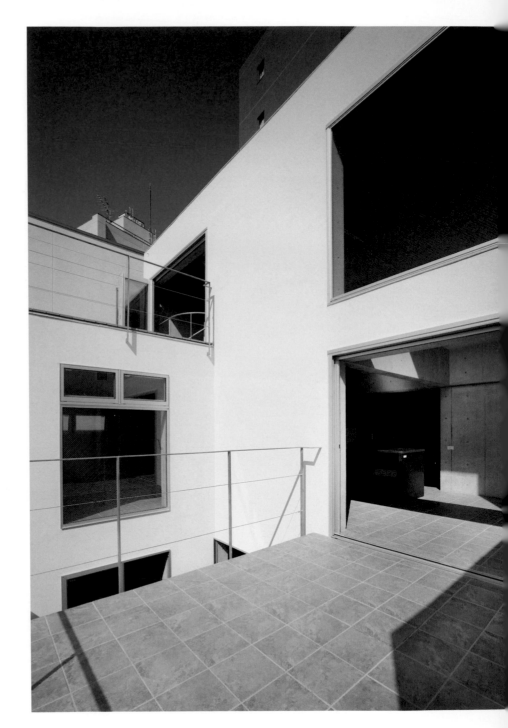

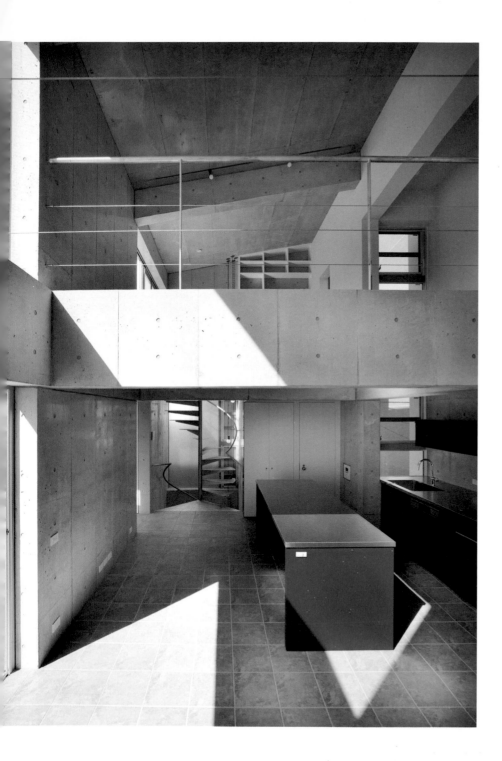

此處在設計整體的構造與透天結構時，已經事先考慮到光線從窗戶照進來的方式，牆壁與窗戶的均衡性會非常的重要。穿透出去的感覺是否舒適、視線是否可以延伸出去、光線是否美麗等等，只有密閉跟有影子存在的場所，才能感受到這些特徵。不要只是到處都設置窗戶，也要思考是否能創造出有效的對比。

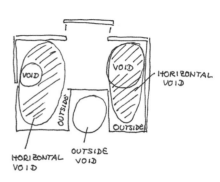

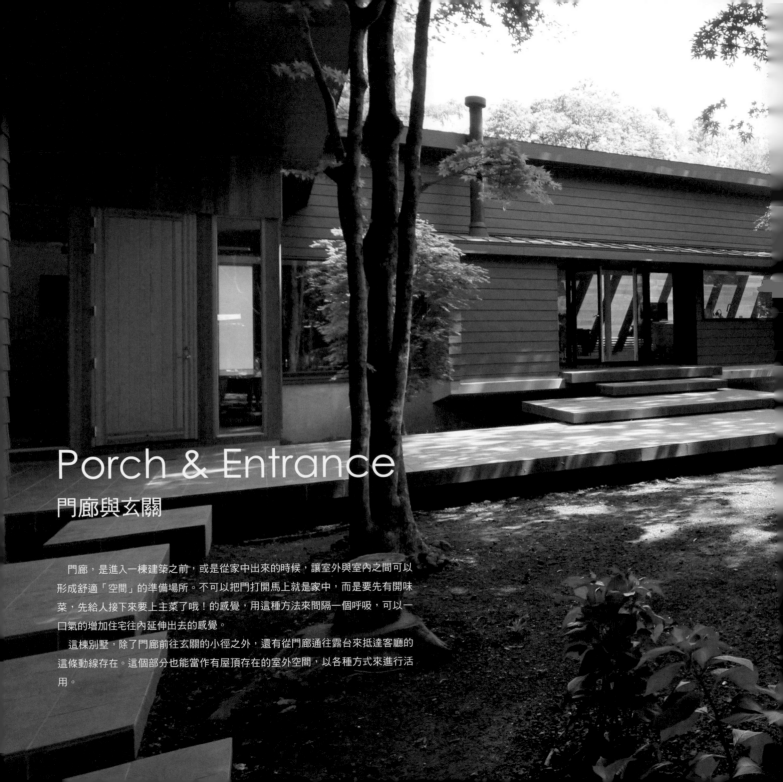

Porch & Entrance
門廊與玄關

　　門廊，是進入一棟建築之前，或是從家中出來的時候，讓室外與室內之間可以形成舒適「空間」的準備場所。不可以把門打開馬上就是家中，而是要先有開味菜，先給人接下來要上主菜了哦！的感覺，用這種方法來間隔一個呼吸，可以一口氣的增加住宅往內延伸出去的感覺。

　　這棟別墅，除了門廊前往玄關的小徑之外，還有從門廊通往露台來抵達客廳的這條動線存在。這個部分也能當作有屋頂存在的室外空間，以各種方式來進行活用。

Entrance story
擁有故事性的入口小徑

　延續上一頁。

　走在延伸到客廳前方露台的寬敞的門廊之中，會來到寬廣的玄關大廳。希望能跟玄關還有室外的空間產生連繫，所以把窗戶擺在可以看到門廊跟露台的位置，三合土的材質也跟室外的表面材質相同。

　穿過森林，走在用地內的Approach（通往玄關的小徑），來到門廊之後進入玄關……經過這長長的故事之後，踏過3層樓梯來進入家中。

　為了尊重這個美好故事所帶給人的印象，並且留下清爽的空間，玄關周圍所須要的用品──特別是位在大自然之中的住宅，室外遊玩的玩具、鏟雪的鏟子跟長靴等物品一定會增加──要另外準備收納的場所。

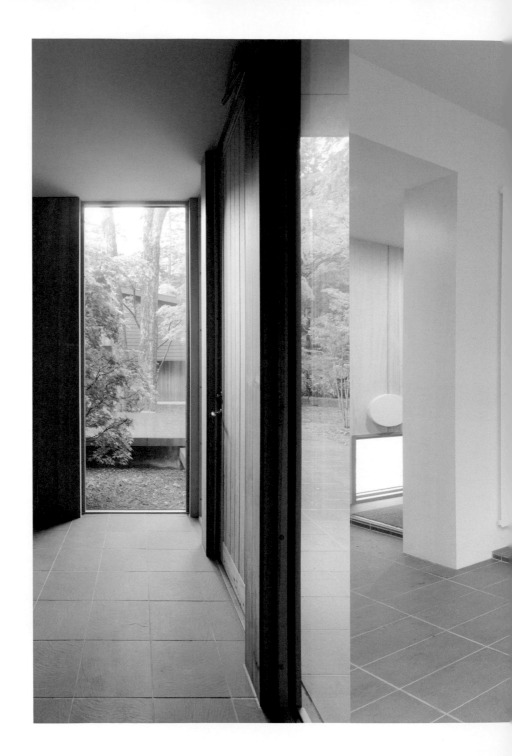

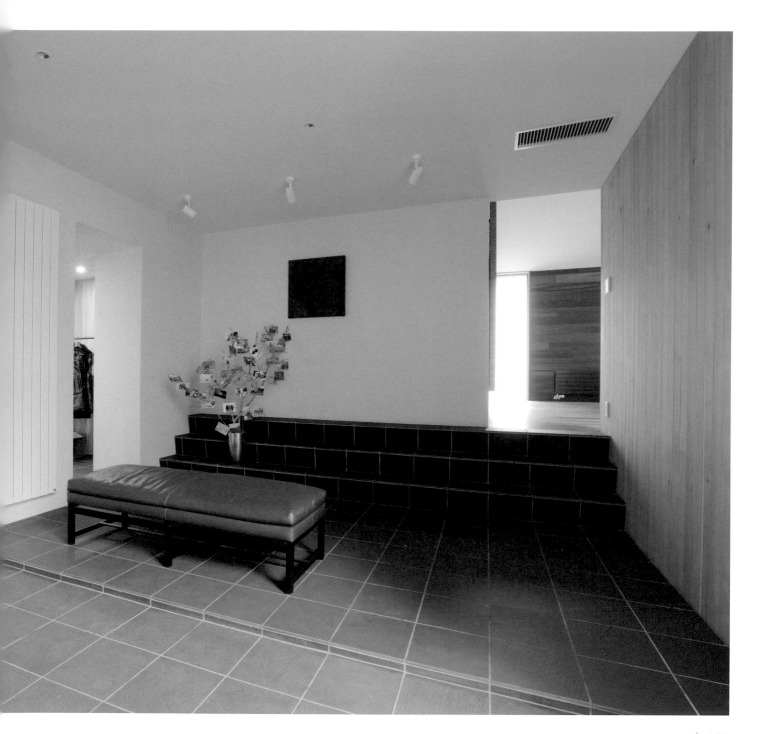

Porch
讓人預想到家的個性

　　左上與右上的照片，是設有屋頂、可以遮陽或擋雨的門廊。只要有屋頂存在，就可以讓玄關進出起來更加容易，在大型的屋簷之下形成半室外的空間。設置椅子跟小桌子等家具，成為介於室內與室外之間的另一個房間。

　　左下是擁有4個中庭、位在都市內的小規模住宅。其中一個中庭是可以進出的Gate Porch（大門兼門廊），此處的視線可以透過格子穿越到玄關三合土的另一邊的露台，一邊得到寬敞的感覺，一邊成為可以慢慢前往家中的小徑。格子除了可以透過光影來讓門廊得到特別的氣氛之外，還塑造出明亮且具有開放性的玄關。

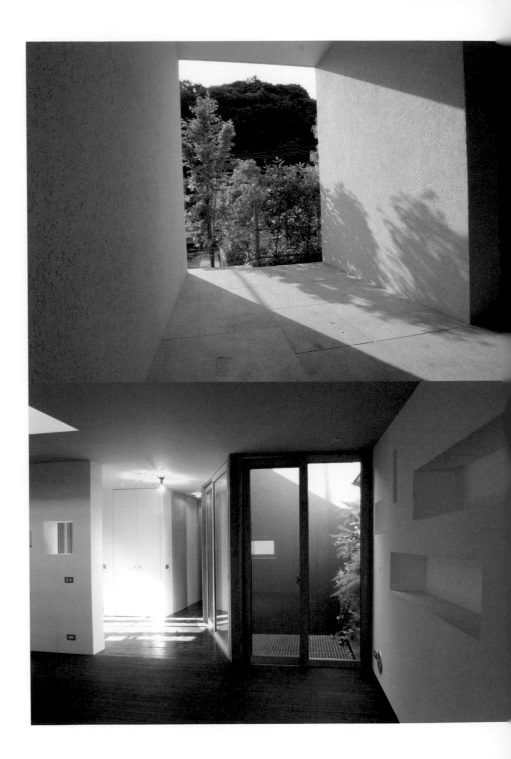

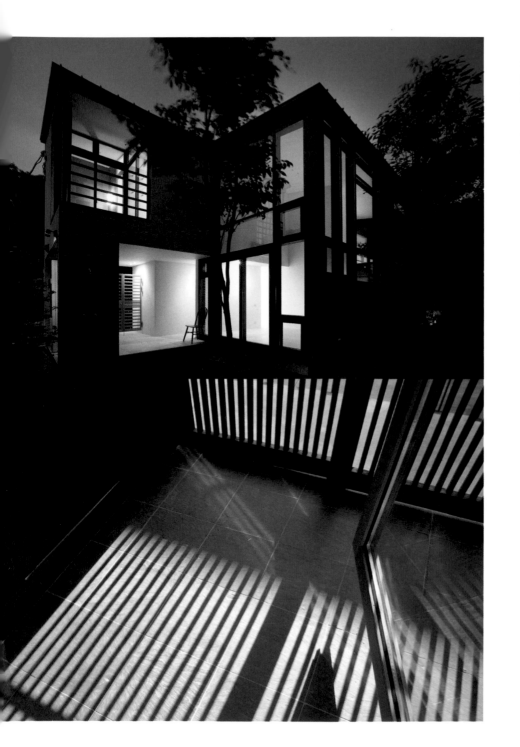

門廊的設計重點之一，是要注意視線前方所存在的物體，是否可以讓人預想到這個家在建築方面所擁有的個性。比方說左下的住宅，刻意讓中庭的露台出現在視線之中，讓人察覺「這棟住宅是用中庭來進行採光」。右上這棟住宅，在通過門廊的時候可以看到前方庭園豐富的綠色景觀，給人「外觀雖然封閉，但一定是往庭園敞開」的印象。

Small entrances
小巧的入口

　　入口規模比較小的3個案例。小型玄關有許多必須注意的部分，但重點跟大型的玄關一樣，在於確實準備好收納的場所。

　　鞋子、大衣、鑰匙、雨傘……除了這些可以收起來的物品，前來拜訪的人該怎麼脫鞋、濕掉的鞋子該擺在哪裡等等，也都必須事先想好。

　　右邊的住宅（右邊上下的照片）在用地兩邊都有道路存在，入口小徑不論擺在哪一邊都可以。用一直線來連繫內外兩道門，使通路跟玄關化為一體，在設計之中融入町家土間一般的風味。

　　正中央的住宅，讓鞋子收納的下方敞開，讓人可以將濕掉的鞋子擺在這裡。鑰匙跟小型的物品擺在左邊牆壁稍微凹陷進去的壁龕。雖然是寬度只有半間（約90公分）的小型玄關，門廊到三合土的表面都是使用同樣的材質，並且將收納的底部掏空，讓三合土得到寬廣的感覺。

　　左邊住宅的空間真的非常有限，因此用螺旋樓梯來跟玄關大廳組合，兼具兩種不同的機能。如果改變三合土跟地板的表面材質，會給人狹窄的感覺，在脫鞋子的地方鋪上有如飛石一般的物體，成為兼顧內外的曖昧場所。只要下功夫讓人瞭解「在這裡脫下」的規則，就不會有問題。

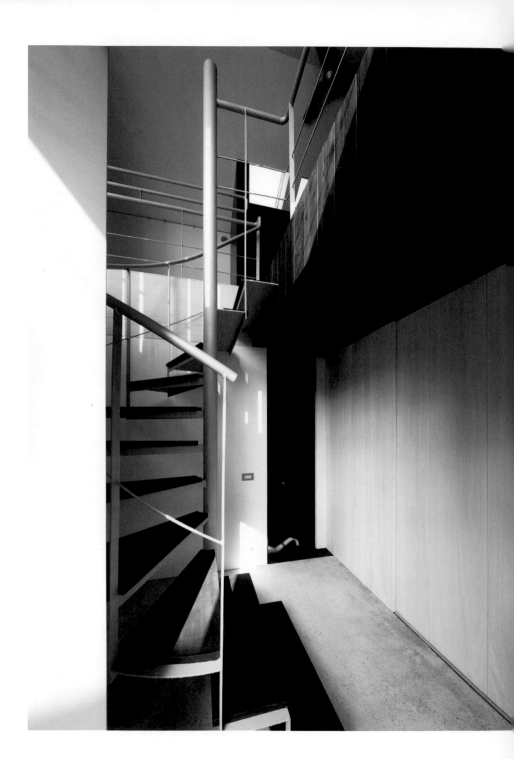

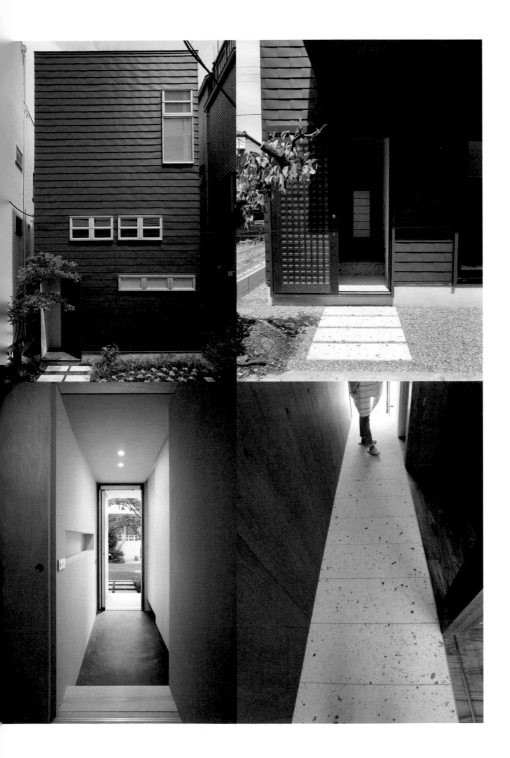

讓小巧的玄關大廳得到寬敞氣氛的秘訣，是不要頻繁的進行改變，用廣範圍來統一表面材質。

日本玄關困難的地方，在於如何區分脫鞋跟不脫鞋的部分。為了創造家中的人跟來訪的人都處於同一個空間的氣氛，必須讓表面材質統一、採用平面的構造來裝上邊條等等，在各種細節上下功夫。

My entrance, my car
入口是家的臉孔。
重視車子與玄關的關係

　　車庫位在住宅的正面，這是從外側也能清楚看到的位置，要多加注意造型跟表面材質，使其成為入口或門廊的一部分。考慮到下雨，要盡可能同一個屋簷來連繫在一起。

　　鐵門必須對外開放。這麼做除了顧慮到啟動引擎時的換氣問題，如果採用密閉的構造，會讓車庫內變得太暗，進而淪為倉庫。

　　Entrance（入口）是一個家的「臉孔」。或許有人會覺得，從車庫到門廊採用同樣的表面材質真是浪費！但如何對外呈現「自己」非常的重要，可千萬不能小氣。

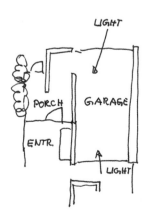

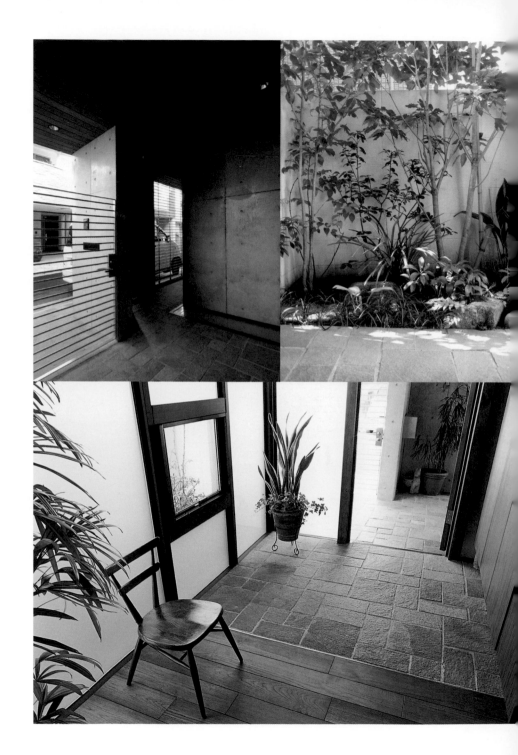

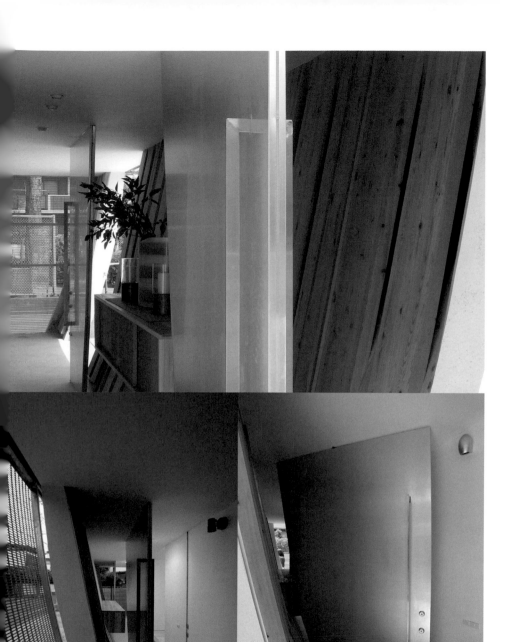

不論是左邊的住宅，還是右邊的住宅，車庫都跟玄關化為一體，鐵門採用管狀或開孔的結構，將光線與風帶到室內。

玄關跟車庫都是跟室外有所連繫的場所，讓視線可以穿透出去也是非常重要的一點。

從外側可以看到內部，從內部也能看到外側，對於路過的行人跟住在附近的人來說，建築的1樓會給人留下深刻的印象，必須要創造出友善的感覺。

拒人於千里之外的氣氛，對於整個社區的環境來說也會有負面的影響。

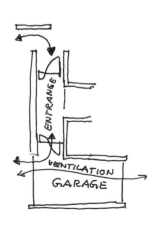

About stair
關於樓梯

　　筆直的樓梯、途中有平台的樓梯、螺旋狀的樓梯、單側固定有如漂浮在空中的樓梯……種類跟造型不勝枚舉。

　　輪不到我來說明，樓梯是用來連繫上下樓層的結構。但除了往上跟往下的機能之外，也可以加上一點趣味性，變得像是裝置性藝術一般。

　　樓梯的有趣之處，在於跟Movement（動態）的關聯性。走動、坐下、移動的同時，也讓人享受視線持續不斷變化的樂趣。依照設計的不同，可以讓人得到朝著光芒走上去，或是朝著黑暗走下去、不知前方會有什麼的興奮感，這是其他結構所無法擁有的。

　　另外，長長一直線的樓梯同時也會造成心理上的負擔，包含平台跟扶手的結構在內，必須從各種角度來思考可以讓身體感受到的舒適性。

　　如果只顧慮到美不美觀的問題，會讓樓梯變成只是用來步行的場所。這樣實在是太過可惜！對於建築師來說，樓梯的設計非常深奧，也是創造一個家的過程之中，最有趣的部分。

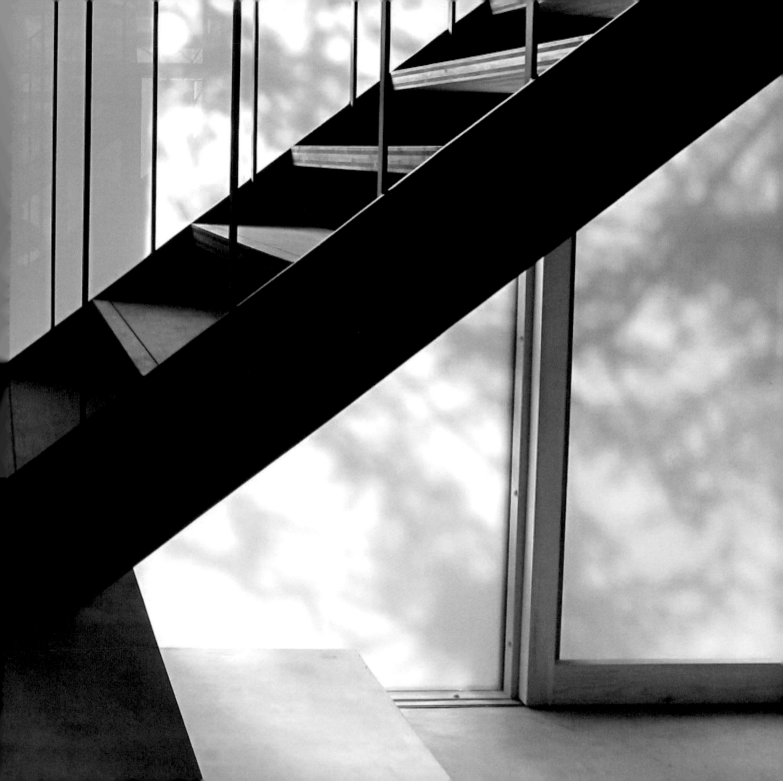

Frozen movement
將動作的一瞬間取出來的造型

　　將構成樓梯的要素減到最低，可以讓裝置性
藝術的一面變得更加明顯。

　　這個螺旋樓梯的結構，只有為了不讓踏板彎
曲的Fin（魚鰭）一般的支柱，以及中央的圓柱
而已。為了呈現骨架跟這份輕巧的感覺，刻意
讓扶手從樓梯獨立出來。

　　螺旋樓梯的弧度跟扶手的弧度。正因為兩者
分別獨立，才能突顯出帶有些微差異的兩種動
態所展現的美。

　　白色牆壁反射的光影、漆成白色的鋼材，除
此之外沒有任何會造成阻礙的因素。

　　在時時刻刻不斷變化的光線之中，把剎那
的時間保存下來，就是這道樓梯所要表現的主
題。

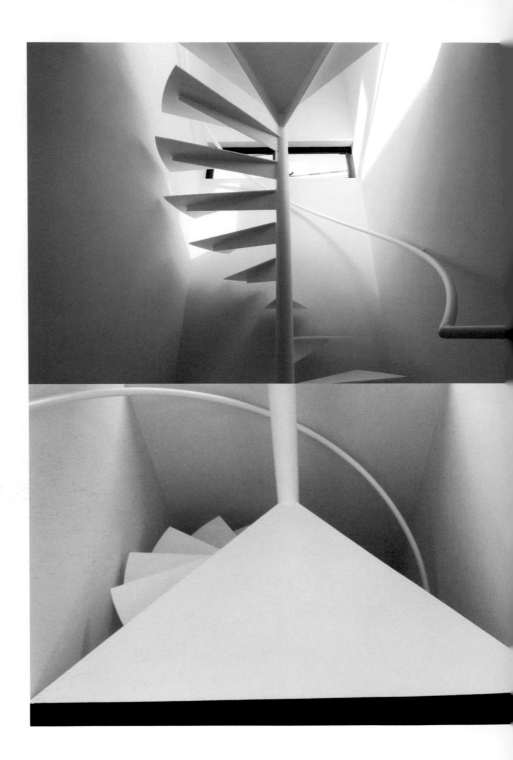

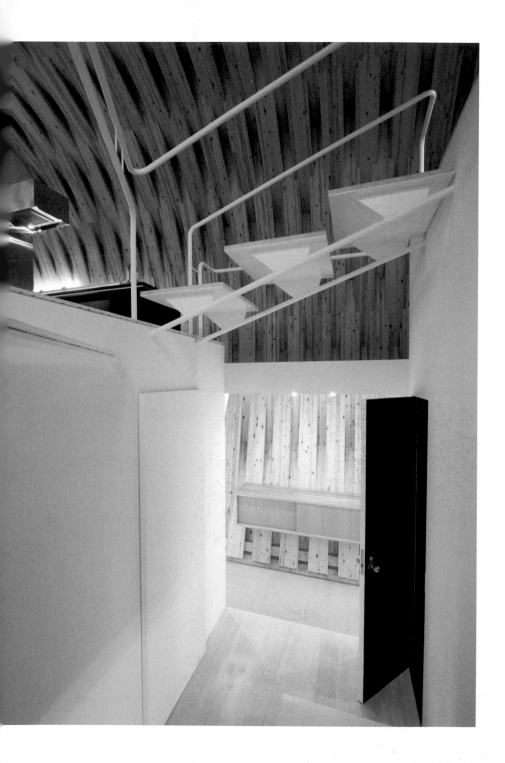

另一個重點，是不可以忘記樓梯同時也是讓人從下往上看的構造。

這棟住宅的樓梯採用空橋的結構，往上看的時候可以發現，扶手跟支撐樓梯的鋼材以同樣的尺寸來進行統一。

踏板跟地板一樣使用桐木。把腳踏到台階上，輕飄的感覺好像是走在空中的庭石一般。

與其說是「上樓梯」，還比較像是從一個Level（階層）移動到另一個Level，成為緩慢的往上下移動的造型。

Stairs with two materials
用2種材料製作的樓梯

　　如果1樓跟2樓的地板材質不同，務必會遇到，要讓樓梯採用完全不同的材質，還是配合其中一邊的這個問題。

　　我對這個問題所想出來的答案，是「將各個樓層的材料組合，來用在樓梯上面」。

　　其中一個案例，是製作磁磚的斜坡來當作1樓地板的延長，在此插上跟2樓木材地板一樣的材質（柳木）來當作台階。上樓梯的時候，磁磚跟柳木都會出現在視線內，就連繫上下樓層的造型來說，屬於相當有效的設計。

　　必須注意的，是插在斜坡上的木板，必須往外凸出充分的距離。要是木板往外凸出的距離不足，下樓梯的時候腳跟會碰到斜坡，讓人走起來很不方便。

　　此處給人的感覺，就好比是沒有那麼陡峭的山陂。走在山上的時候，偶爾可以看到木製的台階對吧？樓梯是讓人走動的「步道」，同時也是裝置性藝術，這種造型的樓梯應該可以讓人不去意識到「上樓梯」的動作，用走路的感覺來自然的前進。

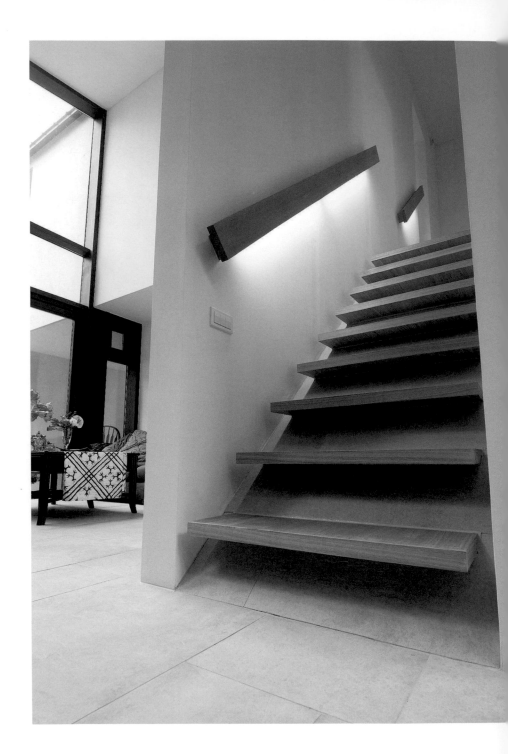

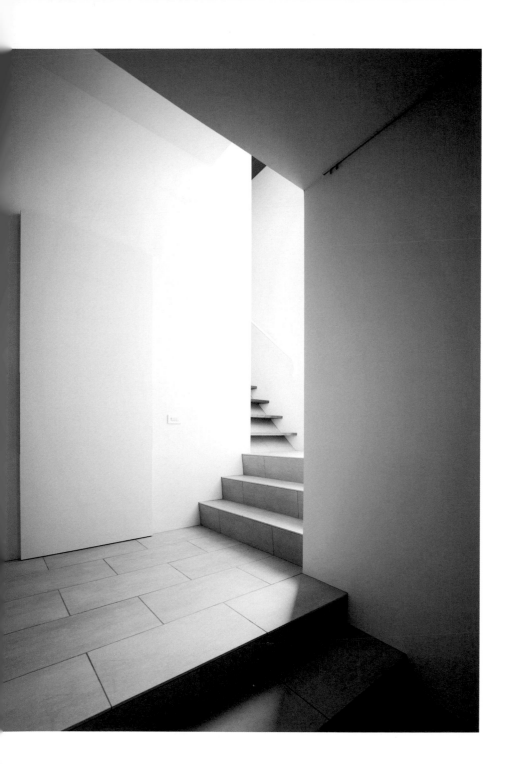

這邊是素材跟氣氛在途中慢慢改變的樓梯。

從1樓磁磚地板延伸出去的樓梯，走上去會遇到兩個樓梯平台所形成的轉折，讓人無法看到上方樓層，給人「……咦，要通往哪裡啊？」的感覺。然後在途中可以看到櫻木的踏板，這同時也是2樓地板的材質。光線從旁邊照進來，讓空間變得漸漸明亮，在下一瞬間，突然給人視野遼闊開來的驚喜！

透過光跟材料的玩法，可以讓樓梯成為魅力更為深厚的散步路線。

Staircase as showcase
樓梯也是展示櫃

　　從上一頁所介紹的樓梯走上去，會在途中成為充滿亮光的透天結構。

　　一邊前進一邊產生變化的視線，以及突然之間敞開的大型空間，還有隨著時間跟季節產生變化的光線。對家中來說，這裡是與眾不同的空間，讓人想要賦予它特別的用途。

　　為此想出來的方法，是在樓梯內頭上的位置，設置小小的展示空間。

　　在上樓的途中察覺到「有特別的事物存在！」，就算上樓梯的時候沒有發現，也會在下樓梯的時候看到，進而發出「啊啊！」的歡呼。跟擺在客廳進行裝飾的物品不同，一邊走一邊讓高度跟角度產生變化，可以給人新鮮的體驗。

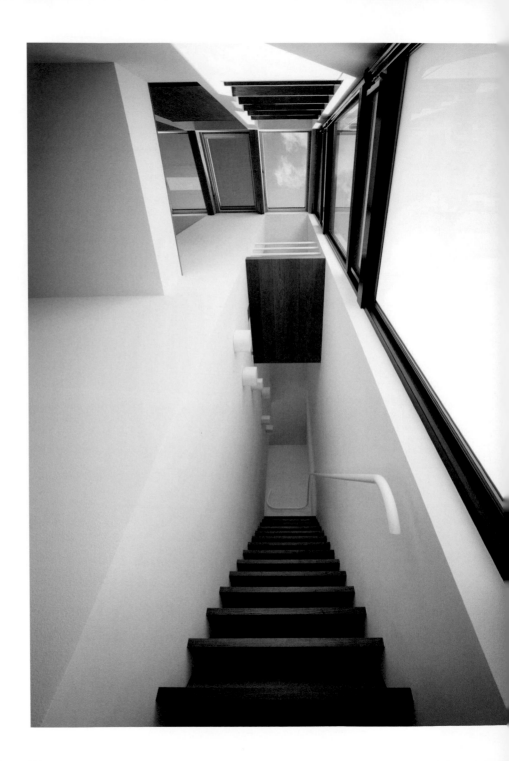

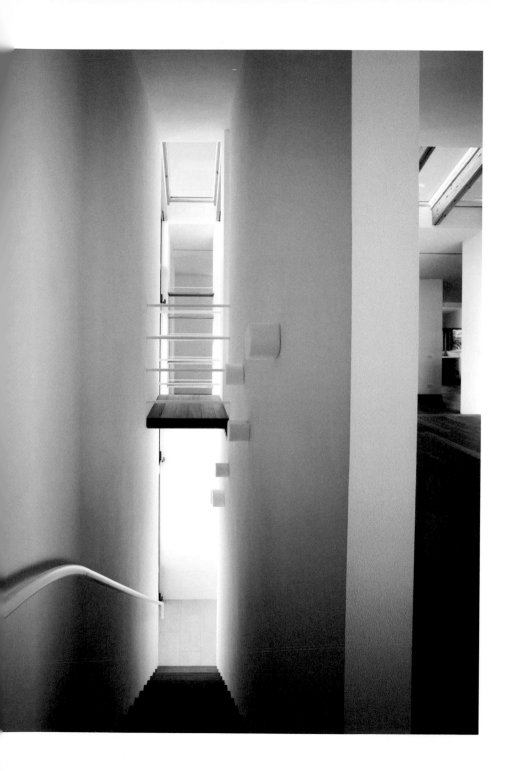

在每天的生活之中加上＋X的樂趣。讓與眾不同的場所，更進一步擁有特殊的意義。

這道樓梯在途中一邊轉彎一邊往上，為了讓人體會到動態跟輕盈的感受，沒有設置直線性的扶手，用管狀結構來連繫出柔軟的感覺。

自己在動、光線跟著移動、視線也跟著轉變——扶手線條的弧線跟陰影、觸摸時的感覺，都可以讓動態變得更加鮮明。

The slit

縫隙、穿透點

　　台階與台階之間的空隙大小，可以改變樓梯下方與樓梯周圍的空間、樓梯本身所擁有的重量感，要將樓梯的縫隙設計成什麼樣子，是個非常重要的問題。

　　特別是材質為混凝土、只用單邊固定的樓梯（從牆壁凸出、只有踏板存在的樓梯），會先製造模具，插入鋼筋之後灌上水泥，必須要有一定以上的厚度。而踏板的厚度、台階的高度、台階之間的縫隙，將決定樓梯造型上的均衡性。

　　是否會給人厚重的感覺，得看視線穿透出去的程度，跟光線射入的方式。

　　左邊的這道樓梯，為了得到更多的光線而採用三角形的截面。就算是台階高度較低，傾斜角度較為平緩的樓梯，也能用這種方法來確保結構的強度，並增加縫隙的尺寸。三角形的截面會隨著觀賞的角度跟光線的強弱，讓呈現出來的感覺產生變化，給人柔和與輕飄飄的印象。

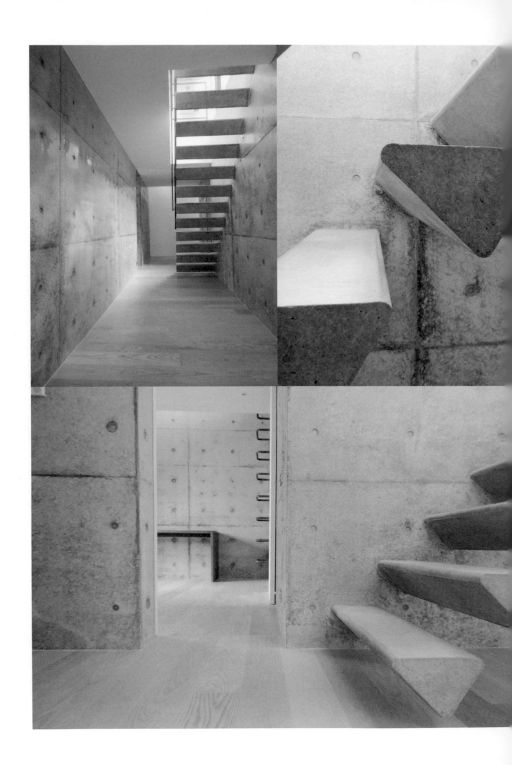

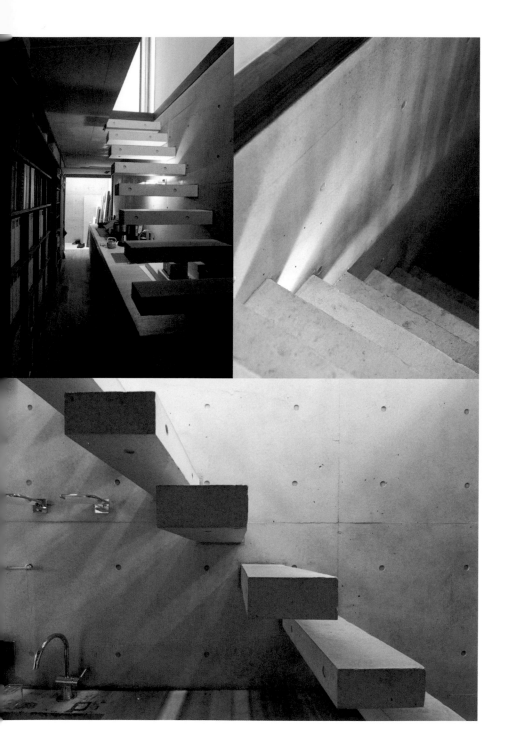

相較之下形成對比的，是右邊這個樓梯所採用的四角形截面。傾斜的角度較為陡峭，每一層的高度較高，就算採用四角形這種比較厚的造型，也能讓縫隙得到充分的開口。反過來說，如果想要採用四角的截面，較為陡峭的樓梯會比較好設計。首先滿足強度的需求，再來調整角度（台階高度與踏板的尺寸）跟縫隙開口的均衡性。

配合住宅整體的造型，可能會想要讓樓梯採用三角形或四角形的截面，但不論是哪一種造型，都必須要有縫隙的開口，才能美麗的呈現出來。對於單側固定的樓梯來說，縫隙就是如此重要的存在。

Cantilever
單側固定的平台與樓梯

　　木造的樓梯如果要使用單側固定的方式,理
所當然的,牆壁內用來支撐的結構必須要非常
的紮實。

　　照片內這幾個樓梯的共通點,是樓梯的一部
分被當作平台來使用。左邊照片的案例當作洗
臉台,右邊照片則是當做電視架。在此必須重
視的,是平台同時也是樓梯的一部分。不是當
作家具來擺在地板上,而是讓樓梯跟平台都能
得到飄浮的感覺。

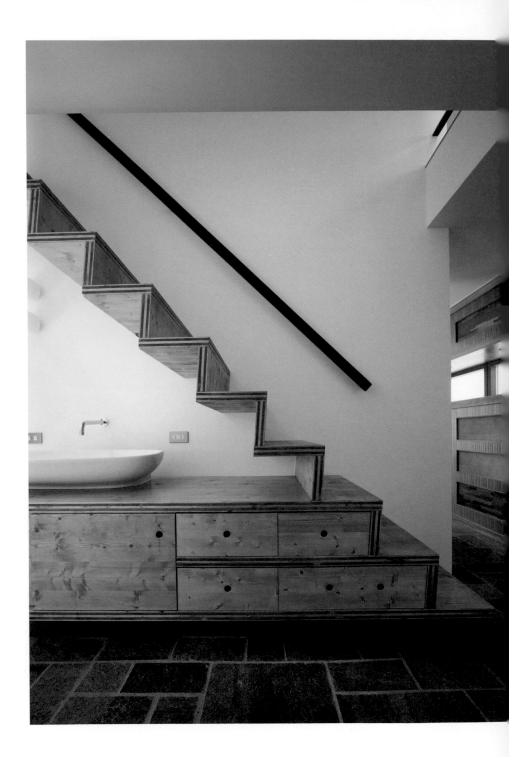

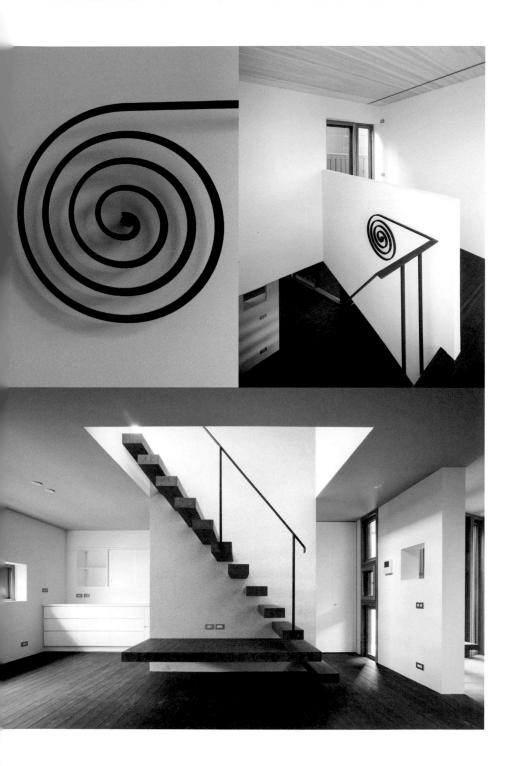

對於單側固定的樓梯來說，這種飄浮感非常的重要。如果跟扶手搭配的話，要盡可能裝在牆壁那邊，讓透天的那邊維持開放性的結構。

但這種作法，必須顧慮到居住者對於安全性的認知，以及當地法律是否允許這種結構的問題。如果一定得在透天那邊設置扶手，最好選擇不會讓人意識到存在感，可以維持樓梯之單純性的造型。

扶手的構造如果太細、太輕的話，有可能會出現晃動的問題。就這點來看，右邊這張照片的鐵製扶手，側面看來雖然很細，卻擁有相當的寬度，以此來確保堅固的結構。再加上2樓收尾的部分如同變色龍的舌頭一般捲曲，給人帶來「咦？」的驚喜。證明樓梯果然是非常好玩的場所。

Pulling the strings
有如拉繩子一般

　　從上方垂落下來，在光線照射之下筆直延伸的線條。

　　在光線之中，握住垂下來的繩子往上前進……讓我們來看看給人這種印象的兩道樓梯。

　　左邊是像盪鞦韆一般，一邊前後移動一邊往上，採用錯層結構的住宅所設置的樓梯。

　　樓梯的扶手會將浮在空中的各個台階連繫在一起，希望能給人以平坦的方式在樓層之間移動的感覺，因此在繩索的途中沒有任何間斷（要是有多餘的存在，會讓平滑的感覺採煞車），完全是用1根繩子來連繫在一起。

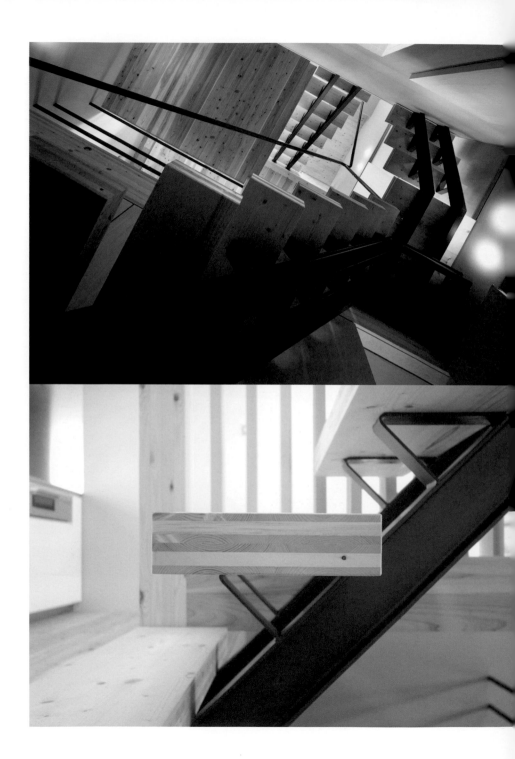

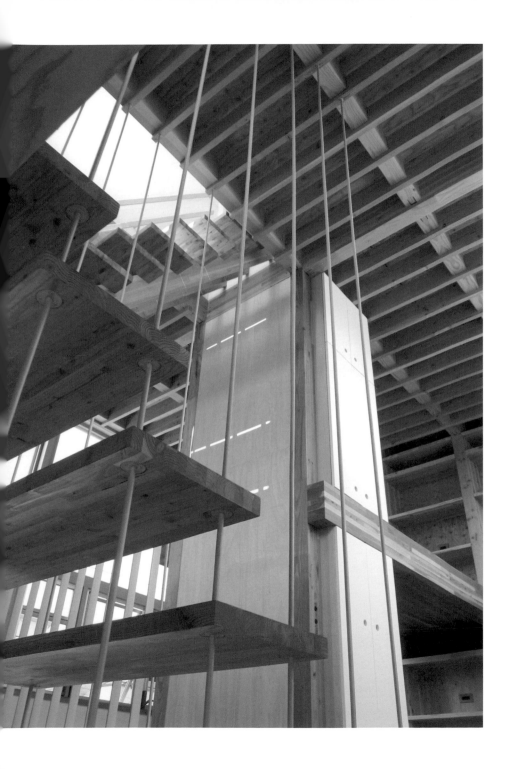

右邊的這道樓梯，鋼管從上延伸到下，以踏板來緊緊的固定，同時也兼具扶手的機能。

從下往上看，可以發現天花板（上方樓層）的托樑有如樂器的弦一般用同樣的寬度排列，形成一種合音。

在開放性的空間內，抬頭往上看的機會較多，因此重點在於樓梯跟住宅結構一體成型的構造。樓梯是讓各種住宅的Elements（要素）「結合」「連繫」在一起的設備。

Stair in the box
箱體中的樓梯

　　把樓梯裝在箱子內，也能創造出一般所謂的 Stair Case（樓梯間），讓樓層之間的溫度與聲音分隔開來。

　　該如何把這個箱體擺在家中，是樓梯有趣的部分之一。

　　比方說用聚碳酸酯將樓梯完全包覆起來。

　　輕飄飄的半透明光線照射進來，感覺就好像是在一瞬間進入另一個世界，形成不可思議的氣氛。從明晰的空間通過模糊的空間，然後再次回到清楚的空間內。讓人體驗非日常性的移動感與氣息。

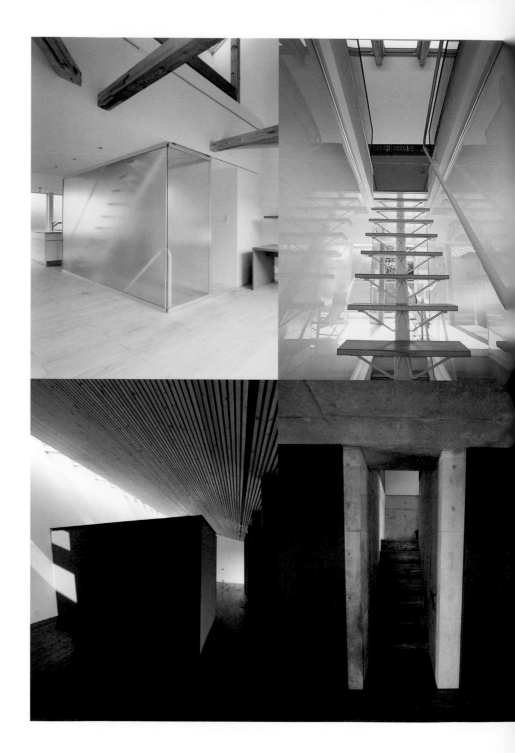

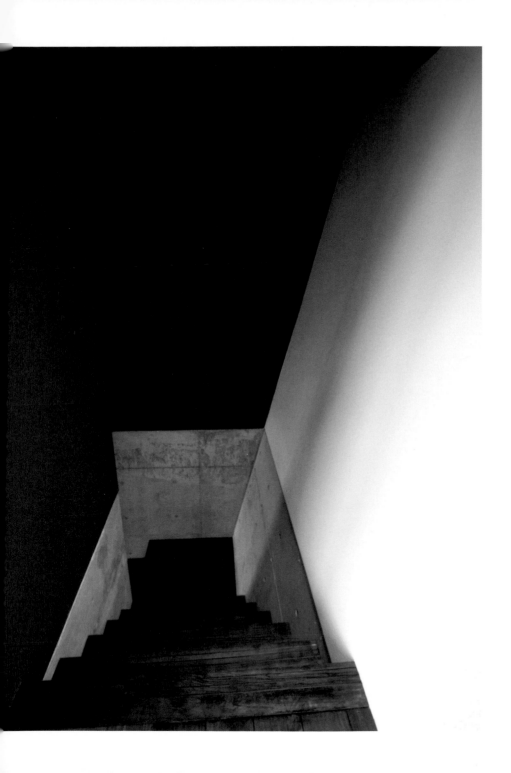

另一個案例則是相反的，採用「看不見」的牢固箱體。

在深紫色的箱體之中形成灰暗的氣氛，漸漸變得狹窄，無法得知前方會有什麼。在「就這樣前進沒問題嗎？」的興奮之中下樓梯，給人無法用言語來形容的感覺。如同進入隧道一般，上來之後又如同捷運出了隧道一般進入明亮的空間，給人被解放出來的體驗。

除了走完樓梯的喜悅，箱體就這樣擺在空間內的奇妙感也非常有趣。

把門打開出現「啊，這裡竟然有樓梯！」的感覺，並在臉上露出驚喜的笑容。

Stairs of memories
跟回憶一起存在的樓梯

委託人的夫妻提出「東西雖然很多，但與其用收納櫃收起來，還不如擺在可以看得到的位置」這個要求。

為了實現這點，製作了旁邊設有展示櫃、如同畫廊一般的樓梯。旅行的紀念品、書本、唱片，一整排的全都是屋主所擁有的物品。

如果在客廳設置大型的展示櫃，雖然整體都可以被看到，但高處所陳列的物品，卻很少會出現在視線的高度上。相較之下，通過樓梯的時候可以用近距離來欣賞陳列品，換句話說，只會看到自己移動到的地點所擺設的物品，前後不論擺什麼都不會讓人感到在意。

1樓到3樓雖然是長長的直線型樓梯，但緩緩彎曲的扶手，可以用「沒有那麼辛苦，輕輕的往上飄」的感覺，讓人的心情輕鬆起來。也可以在上樓梯的途中坐在台階上翻翻書本，把唱片拿出來觀賞一下封面。而且不是「因為累了所以休息」而是「為了欣賞紀念品而稍坐一下」。

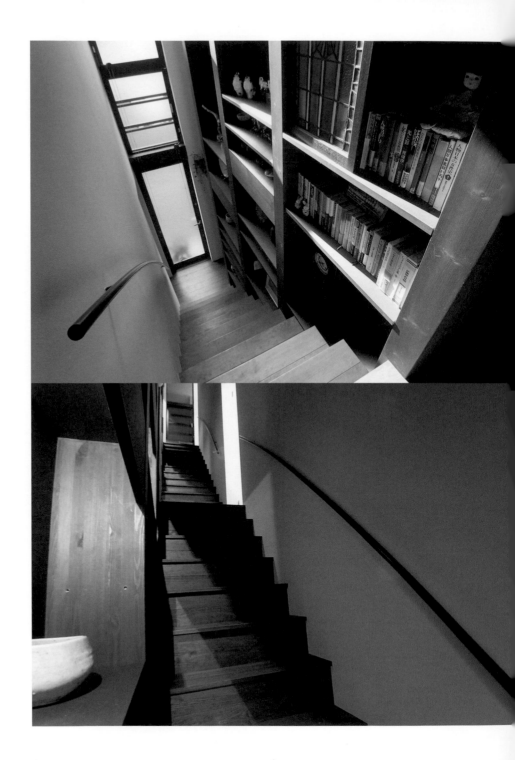

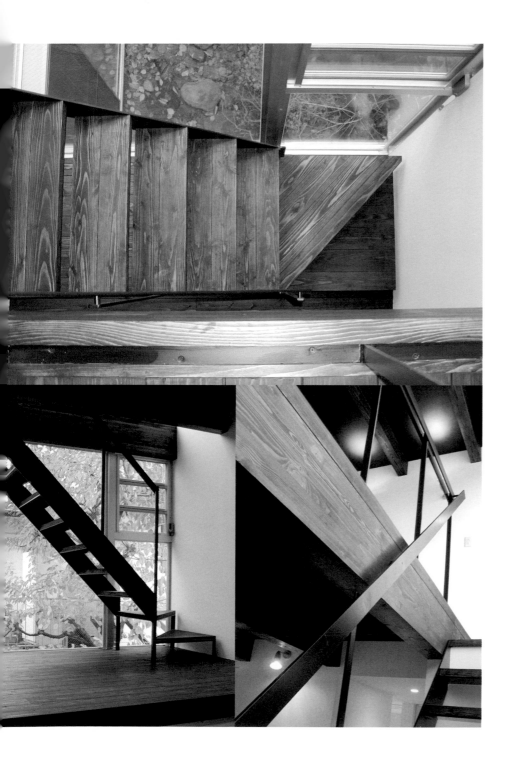

另一個案例，是自己出生之住宅的改建。

小學入學的時候為了紀念而種下的櫻花樹，特別在進入2樓玄關的眼前，設置可以看到櫻花樹的窗戶跟樓梯，讓人在日常生活之中就可以欣賞。

櫻花盛開、茂密的綠葉、染成紅葉、最後掉落……透過櫻花樹來體會季節的變化，也看著成長的櫻花樹來沉醉在各種思緒之中。

樓梯採用梯子一般的精簡造型，材質也跟上下樓層的地板統一，好讓櫻花樹可以成為此處的主角。

這個位置是一天下來要通過好幾次的場所，以前的記憶在腦中浮現、有別於日常的想法在心中湧現，讓內心沉重的感覺稍微變輕，心情也得到重整。

Kitchen

廚房是住宅的心臟

　　廚房是一個家的核心部位。

　　特別是在日本，訪客來臨的時候要迅速準備好餐點，一邊享用＆下廚一邊談話。因此廚房可說是非常的重要。

　　要創造出好的廚房，有2個重點。

　　首先是為了讓人享受料理的樂趣，必須採用精簡的造型，讓清潔跟保養的作業盡可能的簡單化。而早、中、晚都必須站在此處作業，所以要將此處打造成明亮且舒適的場所。要達到這兩點，收納的設計跟窗戶的位置，要特別細心的去思考。

　　希望能有採光、希望窗外能有風景、想跟室外有所連繫……除了五臟廟之外，視覺跟心靈也想得到滿足，讓人可以沉醉在幸福的感覺之中。

Kitchen in the window
窗中的廚房

　　設置窗戶時必須意識到的，是站在廚房的時候會面對哪個方向、看向哪個部位。

　　比方說這個廚房，光線從調理台兩邊的窗戶照進來的同時，還可以看到走過庭園前來造訪的客人，讓人可以直接跟對方打招呼，並且用笑容來進行迎接。另外也要注意坐在島型櫃台桌的前方時，眼前會是什麼樣的景色。

　　要特別注意的，是冰箱的擺設方法。太大的冰箱並不美觀，在買新的冰箱時，造型可能會跟原本的裝潢有所出入，要盡可能的以不顯眼為主。

　　這個廚房將儲藏飲料的大型冰箱擺在別的地方，放置日常性食材的小型冰箱位在調理台下方。

　　另外，如果可以使用電磁爐，就不須要設置抽油煙機，吊掛式櫥櫃的線條也能得到清爽又平坦的造型。這種作法還可以降低成本，就造型設計來說，也不會給人「一看就知道是廚房」的感覺。

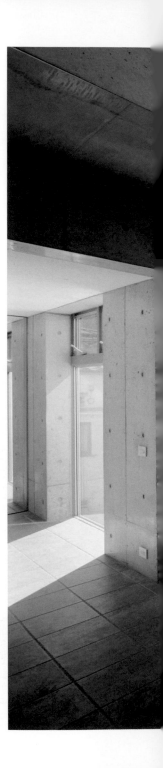

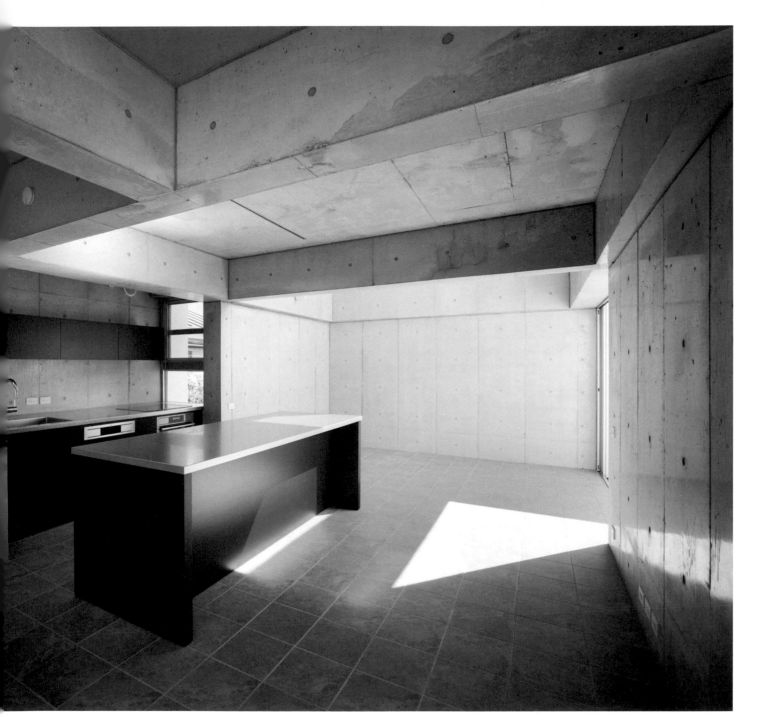

Furniture kitchen
如同家具一般的廚房

　　設備與空間的大小等等，有人把廚房看得比一切都還要重要，也有人覺得「沒有必要那麼正式，有基本的機能就可以」。

　　這個廚房屬於後者，因此像家具一樣的把廚房裝在牆上。材質也注重家具的感覺，使用廚房較為罕見的木材，調理台跟流理台都以黑色的人造大理石來統一。

　　為了輕飄飄的浮在地板上方，採用外拉式的洗碗機，抽油煙機也選擇可以埋進去的款式，讓吊掛的廚櫃得到精簡的線條。

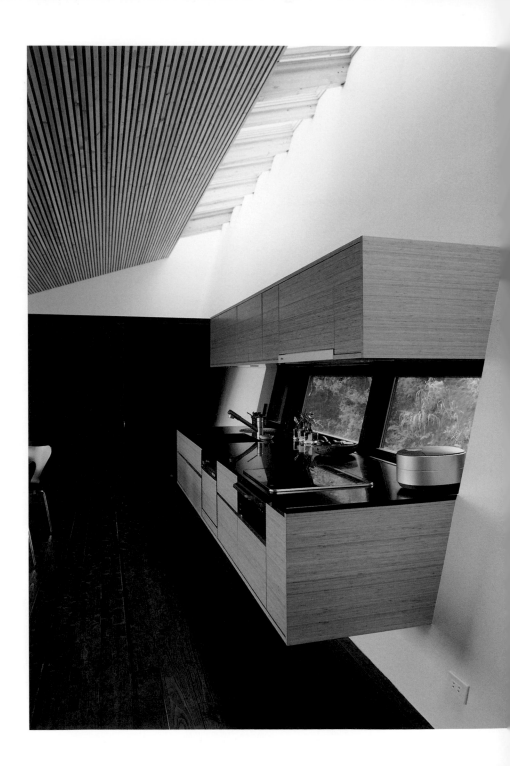

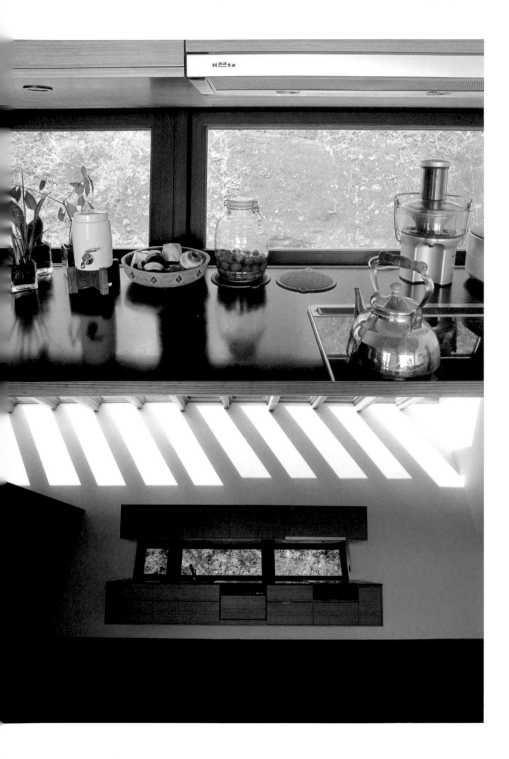

有別於島型的構造，這個廚房在使用的時候必須背對客廳，因此在調理台前方設置可以瞭望室外的窗戶。調理台本身雖然不大，卻擁有充分的深度，可以將調味料擺在窗戶前方，或是用草本植物的小盆栽來進行裝飾、擺上造型良好的廚房用品，讓廚房變得更加多元、有趣。

Have it all kitchen
擁有各種要素的廚房

名符其實的可以被稱為「住宅之核心」的廚房。

料理、甜點、派對全都OK，調理器具的種類跟數量非常的豐富，可以收納的餐具數量也相當龐大，還設有大規模的冷酒器。

面對露台大大敞開的窗戶，讓人可以享受美好的景色，瓦斯爐正面的窗戶使用耐熱玻璃，就算是一邊料理也能一邊享受室外的美景。為了確實呈現這道窗戶，特地把抽油煙機埋在牆面的收納之中來降低存在感。

這個廚房設有餐具櫃跟島型的調理台，以及擺設冰箱、食品庫、微波爐的牆面收納等廚房設備三兄弟。

它們各自擁有相當的份量，如果顏色跟材質全都統一的話，會讓廚房的存在感變得太強，給人「廚房之家」的印象，因此決定讓三種要素分散。

牆面的收納為了融入牆壁之中以白色來進行統一，餐具櫃則是採用跟其他現場打造之家具同樣的造型。用紫色來強調島型櫃台的存在感，讓視線比較容易集中在此處。

冷酒器沒有裝在後院，而是放在島型櫃台的正面。這樣可以在用餐的途中以「要再開一瓶嗎？」的感覺很自然的拿出來，坐在餐桌的客人看到，應該也會覺得「哦，似乎有不錯的酒可以喝！」。

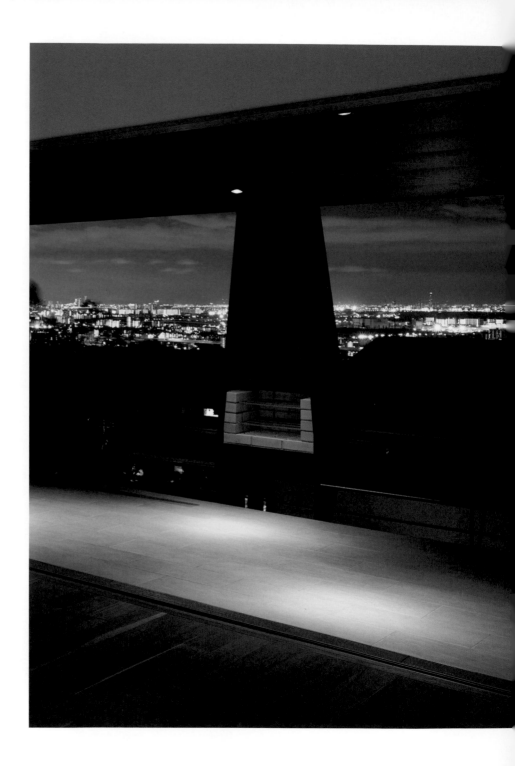

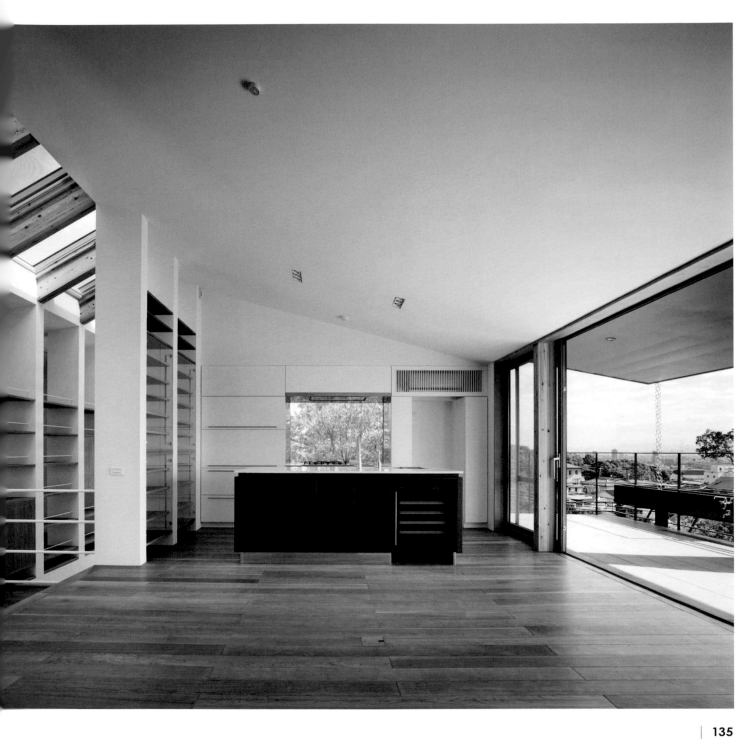

Kitchen most important
用來款待賓客的廚房

廚房的調理台，如同往外凸出的窗戶一般向外推出，讓人得到置身於樹林之中的心情。

綠色的樹木、雪景、夏季夜晚的時候，都可以得到美妙的氣氛！可以面對面坐下的島型櫃台桌的周圍，人們聚集在一起料理，或是一邊用餐一邊聊天⋯⋯。為了讓此處得到明亮又歡樂的氣氛，所以製作成這種窗戶之中的廚房。

很重要的一點，是除了站在調理台的人的視線之外，也要考慮到島型結構前方的人的視點。坐在櫃台桌板凳的客人，視線要跟在廚房作業的人相同，讓他們瞭望室外的人烤肉的樣子，以及建築內外大家享受派對的狀況。

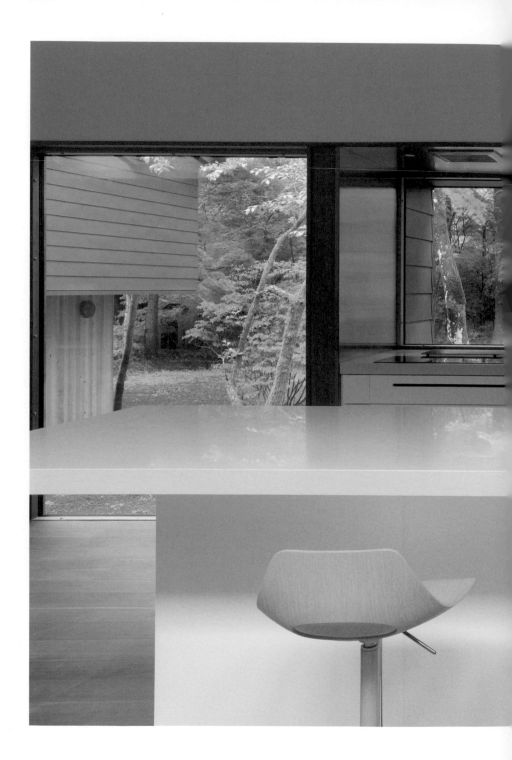

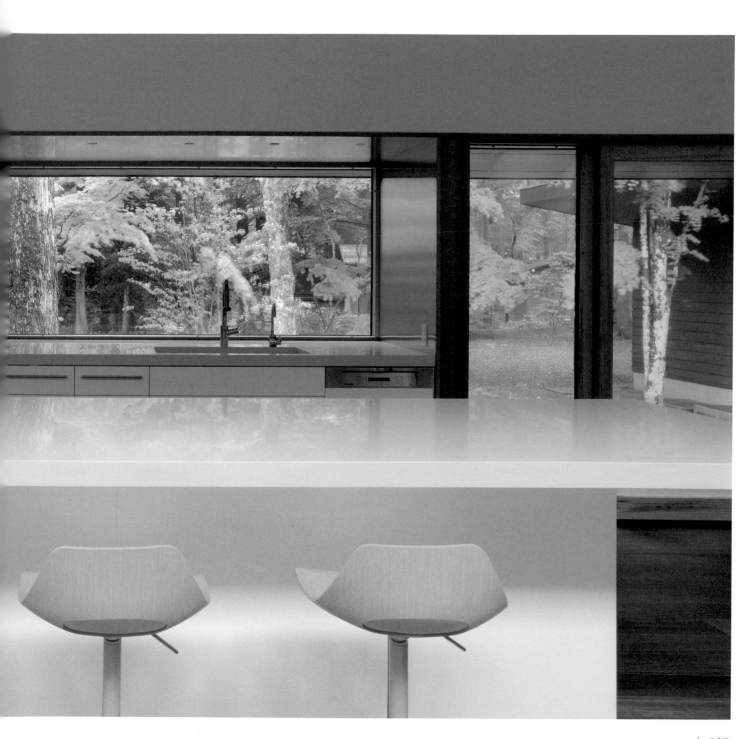

Cooking in the dining room
在飯廳作菜

　都市型的小規模住宅，基本上調理台只能擺在牆邊的位置，這種時候該怎麼處理呢？

　面對這種狀況的時候，還是可以透過窗戶的造型，來兼顧明亮與寬敞的氣氛。

　這棟住宅在廚房調理台的正面設置窗戶，讓風跟光線進入室內的同時，如同現場打造的家具一般將調理台埋到牆面之中，來確保寬敞的空間。

　另外，為了給人家具一般的感覺，調理台跟流理台的表面全都以黑色來統一。從地板浮起來的造型也跟另一面牆上的固定式家具相同。空間如果比較有限，最好還是讓素材跟顏色統一。

　廚房的調理台感覺就像是家具一般，因此把餐桌擺在這裡，也不會給人「在廚房內用餐」的印象，而是成為「飯廳內也能進行料理」的氣氛。

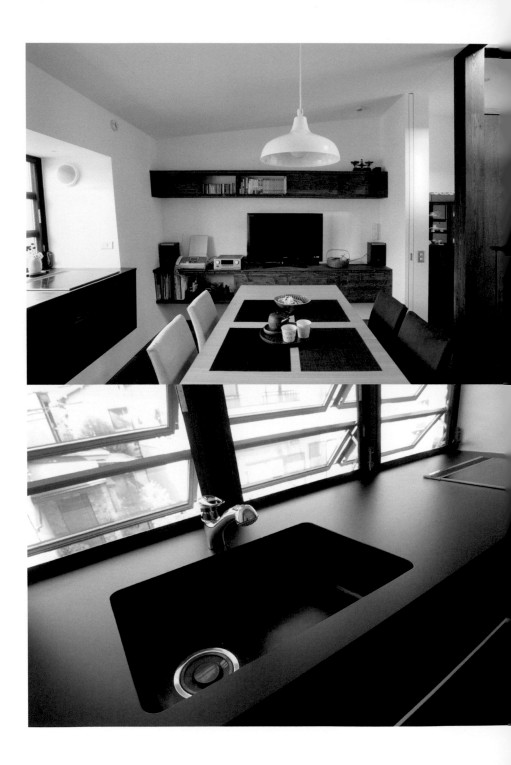

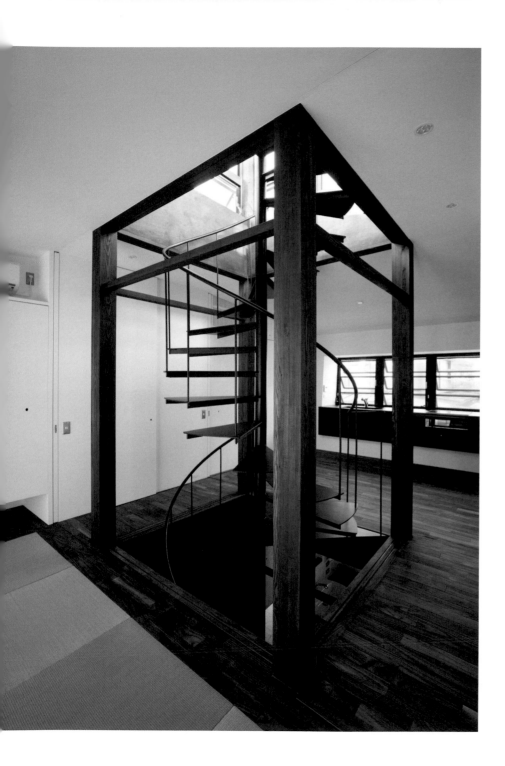

No show kitchen
用隔板將調理台遮住

　　不想跟飯廳有所區隔，又不想讓人看到廚房的物品，面對這種狀況的時候，可以像左邊的廚房這樣，設置隔板一般的腰牆，來將手邊遮住。

　　這間廚房，充滿著顏色較為深濃的木材，因此選擇不鏽鋼的材料來形成對比。

　　右邊的照片，是用樓梯旁邊的牆壁來當作隔板，讓廚房成為幾乎獨立的空間。沒有完全區隔開來，牆壁兩端可以通行，也能讓人感受到飯廳與客廳內的存在感，讓人可以一邊料理或收拾，一邊探頭出來進行對話。

　　雖然是位在牆壁另一邊的小型空間，但動線沒有盡頭，繞一圈就可以回到外側，使用起來非常的方便。要是不想採用島型廚房那種開放性的結構，運用這種手法，可以創造出恰到好處的距離感。

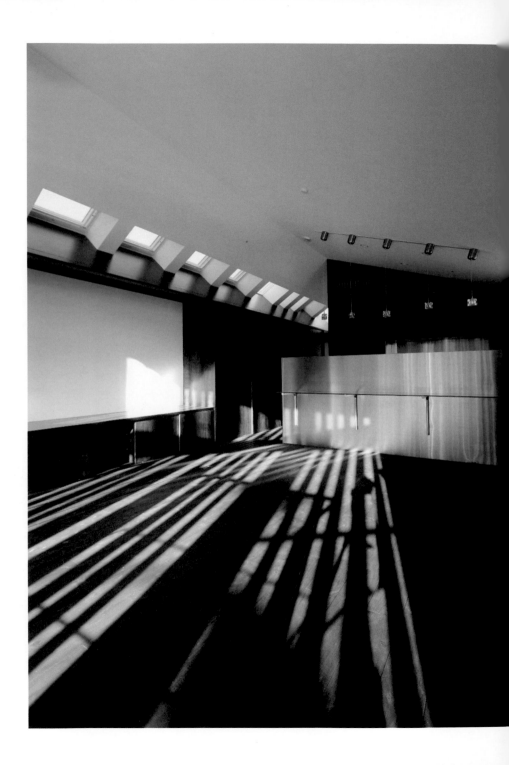

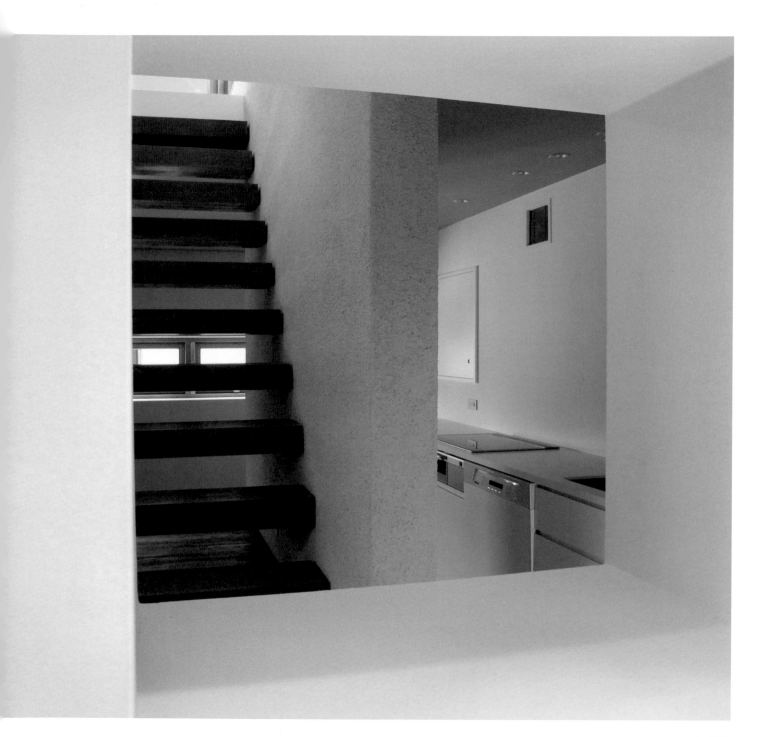

Eye contact kitchen

讓坐下來的視線湊齊

　　想要坐在地板上用餐、有許多人聚在一起的時候果然還是桌子比較方便，此處所介紹的，是為了解決這種問題而設計的廚房。

　　其中的重點，是讓廚房櫃台與餐桌、坐在地板的高度湊齊。

　　這棟住宅讓地板漸漸的變高，使長桌的另一半直接成為可以坐在地板的高度。也就是降低廚房那邊的地板，讓坐在地板上的人、餐桌周圍坐在椅子上的人、站在廚房作業的人的視線全都處於同樣的高度。

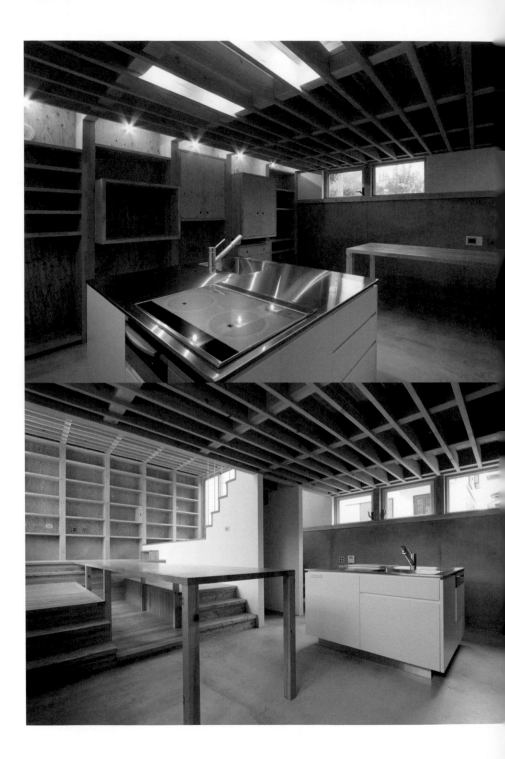

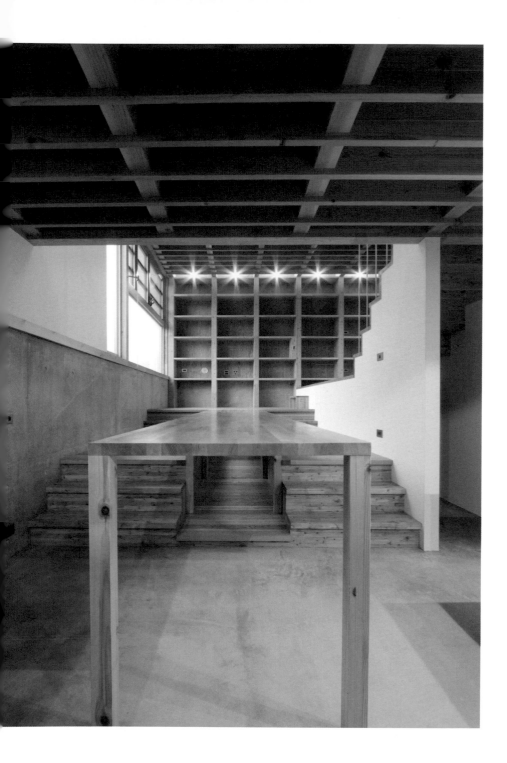

這個廚房只有1200×1200公釐的正方形，是我所設計的住宅之中規模最小的一個。尺寸雖然不大，但電磁爐、洗碗機、垃圾桶全都收納在內，角落的部分還設有作業用的空間，算得上是麻雀雖小五臟俱全！對於住宅規模較小、想跟孩子一起料理或收拾的母親，以及想跟其他人一起料理一起用餐的人來說，建議使用這種可以繞圈子的廚房。而這也正是我最喜歡的，充滿歡樂氣氛的廚房！

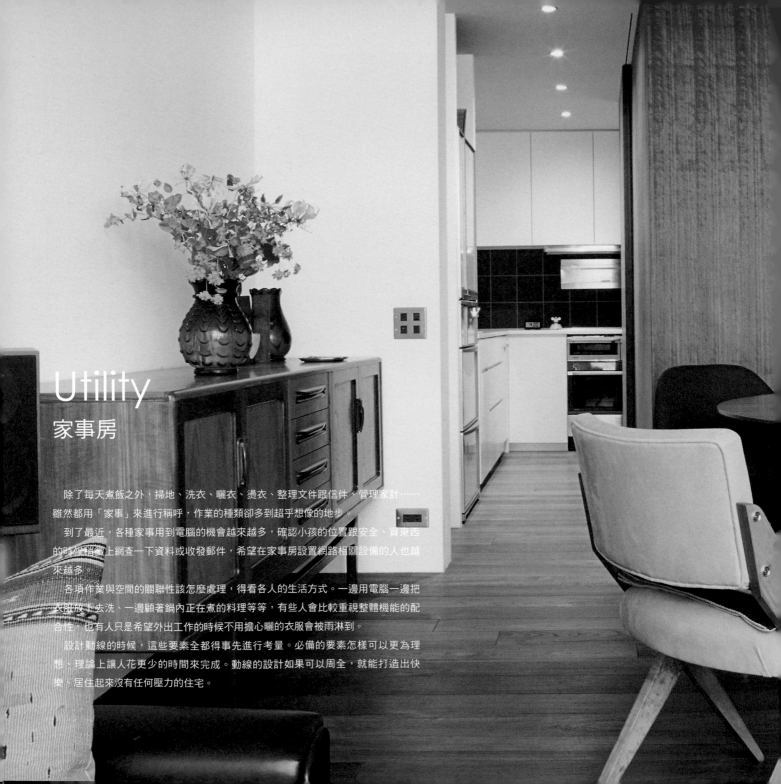

Utility
家事房

　　除了每天煮飯之外，掃地、洗衣、曬衣、燙衣、整理文件跟信件、管理家計……雖然都用「家事」來進行稱呼，作業的種類卻多到超乎想像的地步。

　　到了最近，各種家事用到電腦的機會越來越多，確認小孩的位置跟安全、買東西的時候稍微上網查一下資料或收發郵件，希望在家事房設置網路相關設備的人也越來越多。

　　各項作業與空間的關聯性該怎麼處理，得看各人的生活方式。一邊用電腦一邊把衣服放下去洗、一邊顧著鍋內正在煮的料理等等，有些人會比較重視整體機能的配合性，也有人只是希望外出工作的時候不用擔心曬的衣服會被雨淋到。

　　設計動線的時候，這些要素全都得事先進行考量。必備的要素怎樣可以更為理想、理論上讓人花更少的時間來完成。動線的設計如果可以周全，就能打造出快樂、居住起來沒有任何壓力的住宅。

Utility and Kitchen

家事房跟廚房的組合

　　這棟住宅把廚房跟家事房，擺在電梯周圍匚字型的空間。匚字型的一半為廚房，正中央用來放置電腦或縫紉機，屬於定義比較曖昧的空間（照片內所能看到的部分），剩下的部分則是家事房，用門板遮住的收納之中放有洗衣機跟烘乾機。

　　從飯廳那邊看來，電梯剛好可以成為區隔，跟一般那種位在家中角落的家事房不同，不論是在家中的哪個位置都可以迅速的前往。再加上動線沒有盡頭，可以輕輕鬆鬆的一口氣把家事做完。

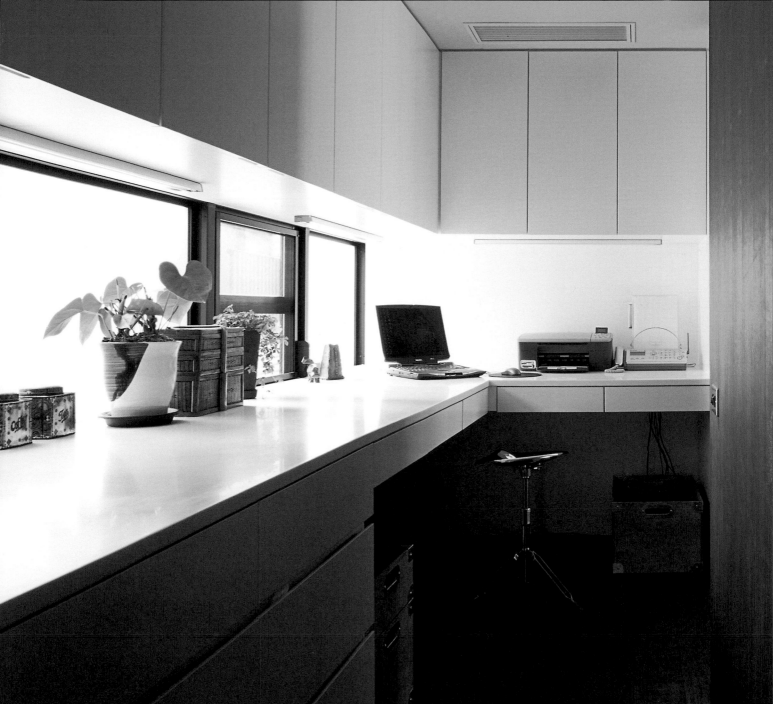

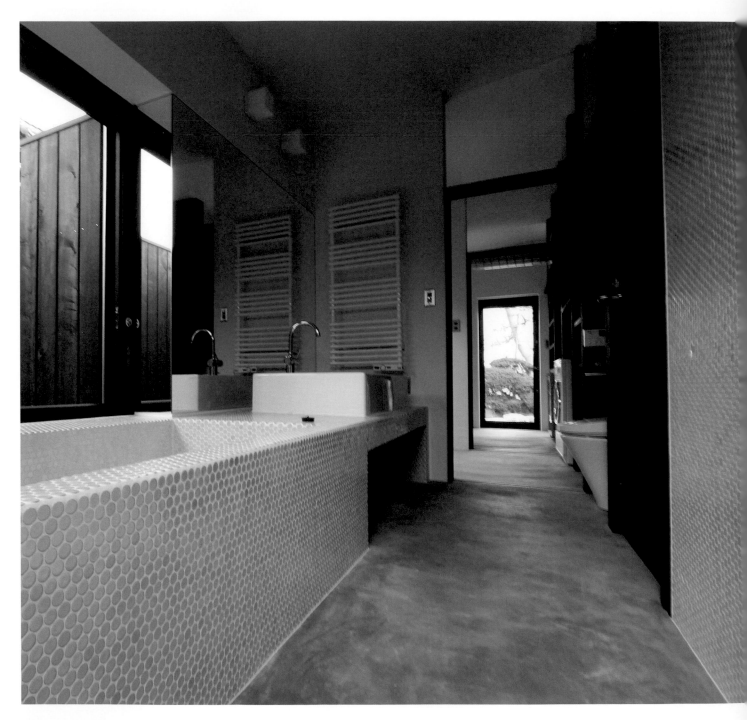

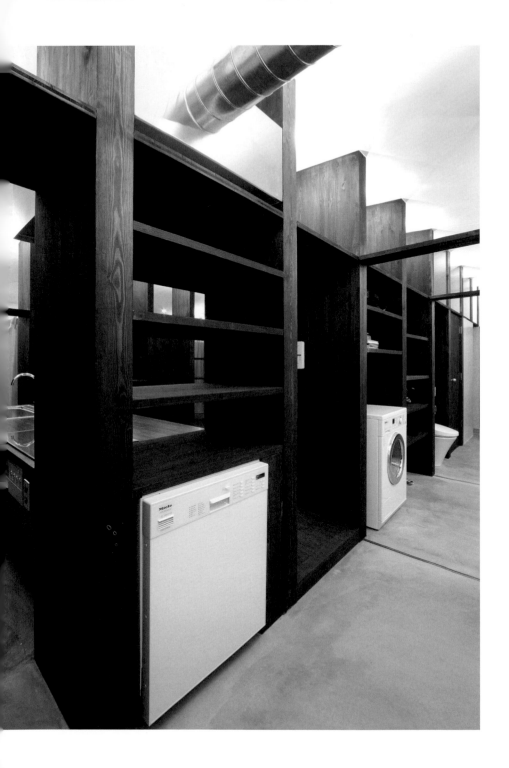

Bath and Utility, best friends

浴室跟家事房是最好的朋友

　　把家事房擺在浴室附近，基本上是最輕鬆的作法。

　　這棟住宅位在北陸地方，冬天下雪的日子比較多，因此在室內準備有曬衣服的空間。在浴室跟洗手間的旁邊，是設有室內曬衣場的家事間，再往內側則是並排的廚房，讓家事的動線可以一直線的連在一起。這種設計，讓人可以在洗澡之前，先在家事間的洗衣機前把衣服脫下，洗好之後曬衣服也非常的方便！而廚房的洗碗機就在旁邊，把碗盤放到洗碗機之後，「衣服好像洗好了，順便去把衣服拿出來」也OK。廚房跟家事房的許多作業都會用到家電，怎樣讓人有效率的使用電器用品，將是設計上的重點。

　　把走廊盡頭的門跟拉門、曬衣間的窗戶打開，就會有舒適的風吹過整個空間。室內的曬衣房，不論是在梅雨的季節還是花粉症橫行的春天，都是非常方便的設備，不管是位在哪個地區，條件允許的話最好還是要設置。

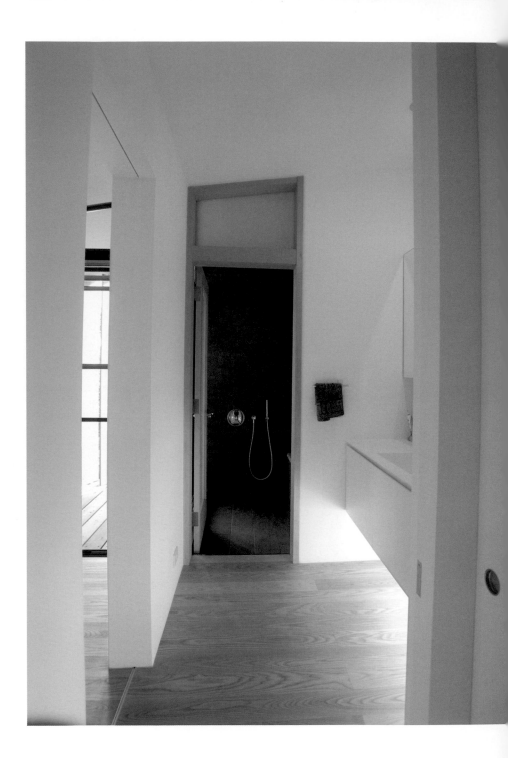

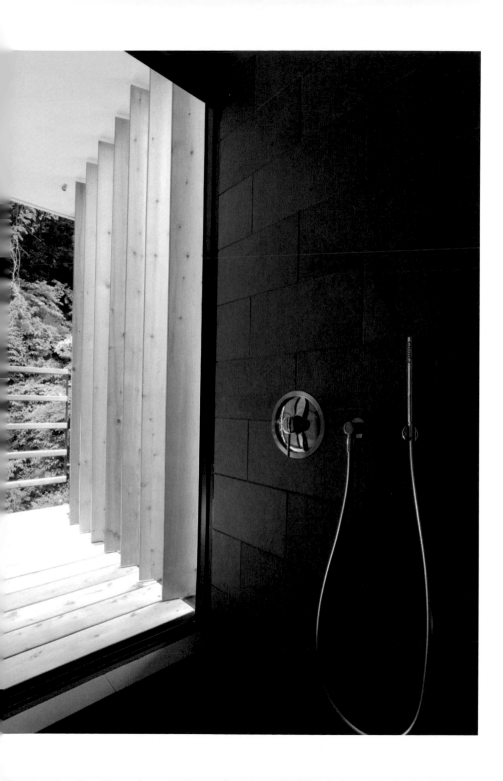

Bath and terrace, Powder room and utility
浴室跟露台、化妝室跟家事房
理想的連繫方式

　　這棟住宅的浴室、洗手間、家事房，位在2樓南側這個整棟住宅之中條件最好的位置。

　　通道兩邊設有收納跟衣櫃，被洗手間與衣櫃夾住的家事房可以通到陽台，讓脫衣服（洗澡）、洗衣服、曬衣服、摺衣服、收衣服這一連串的作業全都可以在此處完成。這對必須工作的女性來說，稱得上是最為理想的設計！

　　陽台裝有木造的百葉窗板，遇到想要晾在陰暗處的衣服時，可以調整陽光照進來的角度。將曬的衣服收進來之後（或是不曬衣服的話），也能成為讓浴室享受綠色植物的開放性室外空間。

　　一般來說，2樓南側景色美好的位置，是給客廳專用的一級用地。但是為了減輕生活忙碌的女主人的負擔，把家事房擺在此處可說是再正確也不過了。每天不得不做的事情可以輕鬆到什麼程度，將會大幅改變一棟住宅。忙碌的一天結束，在浴室泡澡的時候觀賞室外的綠色景觀，不知不覺的鬆一口氣。有個地方可以提供讓人安息的時間，是件非常幸福的事情。

The best place for utility

要把家事房擺在哪裡？

　　家事房要擺在哪裡、要擁有什麼樣的機能、要跟哪些場所相連，必須依照一個家庭的生活方式來決定。

　　什麼時候洗衣服、要在哪裡燙衣服、家事房內要進行什麼樣的作業。衣服洗好之後馬上就曬衣服？還是想要有擺設電腦或分配給嗜好的空間？這些因素全都會影響到家事房的位置。

　　這棟住宅，為了配合一大早起床洗衣服的女主人，把家事房擺在面向東邊、可以得到充分陽光的位置，並且直接與室外相連。磚塊的外牆設有淋浴的設備，喜歡衝浪的男主人可以在室外將潛水衣脫下，從家事房直接前往浴室。

　　確實找出一家人對於家事房的需求再來進行設計，可以讓生活變得非常輕鬆，讓人找出日常之中的樂趣。再怎麼說，「家事」在住宅之中所佔的比重，是很難減少的。

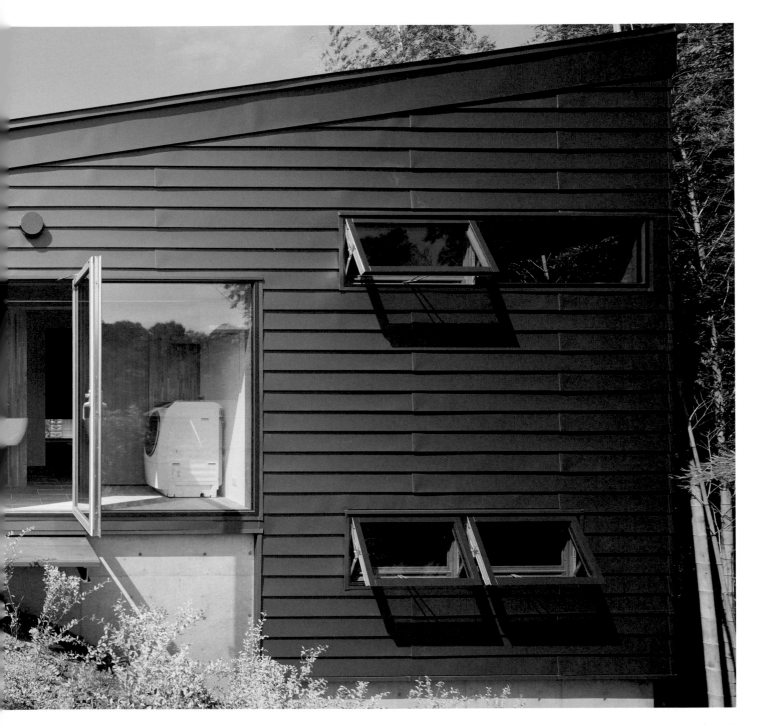

Bath

讓人打從心底放鬆的浴室

　　跟機能性還有動線等設計關係非常緊密的家事房相反，浴室是用來讓人放鬆的空間。清潔身體、肌膚的保養等等，此處是「為了自己」而花時間的場所。特別是男性，工作回來大多會尋求可以鬆一口氣的時間。讓人感到意外的，浴室也是用來看書、聽音樂等等，享受其他許多事物的場所。

　　這段時間是極為個人的部分，對於這個空間所要求的印象也充滿個人的色彩，想跟室外有所連繫、想要有充分的光線、希望是沒有窗戶被包圍起來的浴室等等。因此不管是在哪一間住宅，浴室都是非常具有個性的場所。

　　重要的是把觀點放在身體上面，讓人在此處可以渡過舒適的時間。打造的時候要盡可能不讓人去操心發霉跟污垢等問題。

　　這並不是指減少磁磚的縫隙以免產生霉菌，而是在建築方面下功夫，思考怎樣才不會發霉、怎樣才能讓保養變得更加簡單。比方說，選擇不怕濕氣的建材、注意排氣與通風等等。我常常會在天花板使用木材，它的吸濕性高，對於眼睛也非常的柔和。另外一點，則是盡可能採用不會讓人受傷的結構。最重要的是打造出可以讓人不用去在乎多餘的事情、很自然的就放鬆下來的構造。

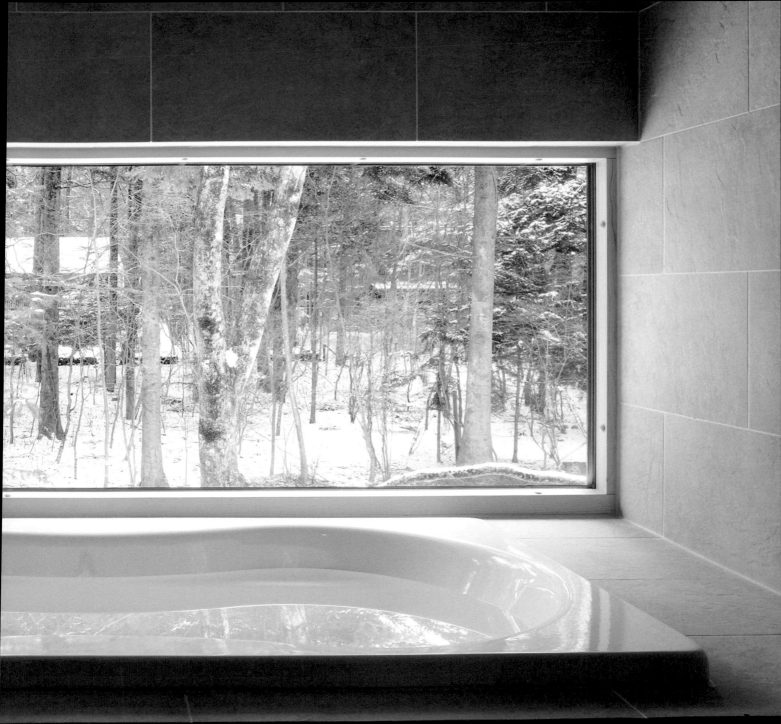

Like a resort hotel
如同渡假飯店一般

　浴室跟寢室都能瞭望海景，有如渡假飯店一般的住宅。

　浴室前方設有露台，洗完澡後可以在此處喝喝啤酒，或是在夏天傍晚的時候納涼。身為生活場所的一部分，當然也可以用來曬衣服或曬棉被。

　為了得到渡假飯店那種明亮的氣氛，讓露台的材質延伸到浴室地板，浴缸的位置也跟玻璃牆保持一段距離。

　拉門採用精簡的單板結構，在打開的時候看起來像是牆壁一般。尺寸剛好可以跟內側淋浴室的牆壁重疊。

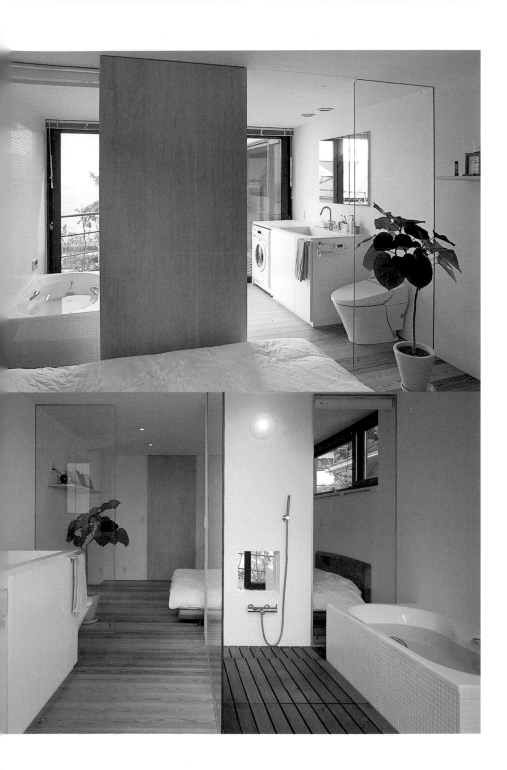

在淋浴的時候，只要轉過身來，就能在正面看到海景。注意淋浴的位置跟水潑出去的方向，就算將洗手間跟寢室的門連在一起也沒問題。強化玻璃的門板昂貴而且厚重，身體淋濕的時候開關會比較不方便。

也有人會擔心「沒有門會讓霧氣跑到房間內不是嗎？」，只要空間有足夠的大小，並且打開窗戶來確實的進行換氣、在天花板使用吸濕性高的木材，就能充分解決霧氣的問題。

但是用玻璃來當作區隔的時候，要常常將水擦乾。如果水滴放置不管的話，凝固的次氯酸鈣會形成白色的斑點。要是沒有那麼多的時間可以打掃，最好還是不要使用玻璃牆。

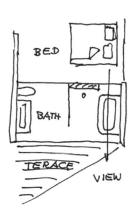

View into green
可以看到中庭植物的盥洗室

　　這棟住宅，可以從盥洗室的窗戶享受中庭的綠色景觀。因為是往中庭的方向敞開，所以也不用擔心來自外側的視線。

　　洗臉台正面的長條型窗戶的尺寸，是由吊掛式廚櫃的大小跟鏡子的高度、櫃台桌的高度來決定。在此希望用木材跟白色來創造出整個空間，因此將洗衣機收在櫃台下方，收納與照明融入鏡子內側，整合出清爽的線條。

　　化妝品跟洗臉用具、洗衣機周圍所需要的洗衣精等等，放在櫃台的收納空間。其他的毛巾類，收在左上照片盡頭可以看到的大型鏡子的內側。

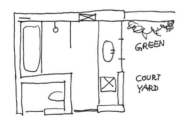

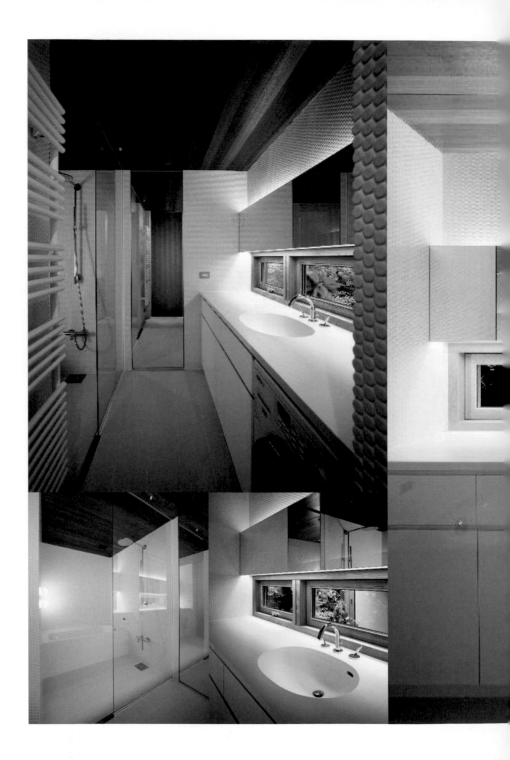

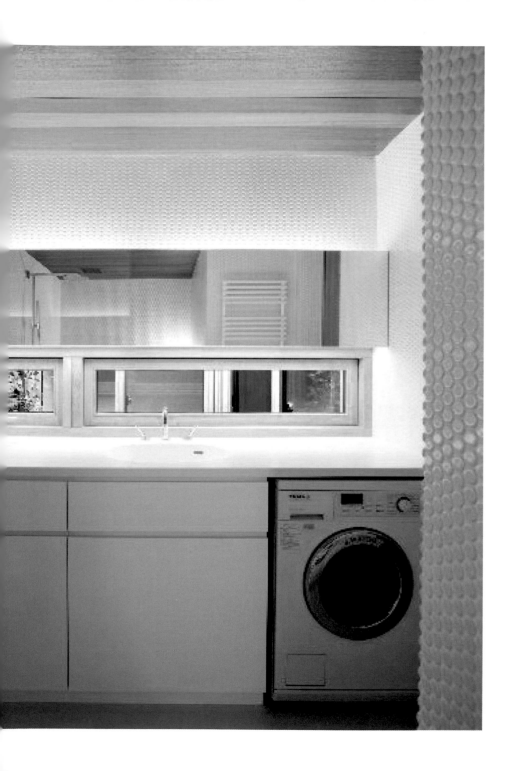

這間浴室一樣是用玻璃來進行區隔，沒有設置門板。

上一頁的浴室在地板使用木材，此處則是以平面跟浴室相連，因此採用磁磚的地板，取而代之的在天花板使用木材來吸收濕氣。雖然無法從浴室看到海景，但泡在浴缸內抬頭往上的時候如果可以看到木材，總是可以讓內心多幾分祥和的感覺不是嗎？

關於牆面（跟上一頁的浴室一樣），使用塗壁一般擁有柔和觸感的鑲嵌磁磚。有些人會擔心這種小磁磚有較多的縫隙，會比較容易發霉，但只要確實進行隔熱，溫差所造成的結露是不會造成發霉的。發霉的主因大多是香皂或洗髮精的殘留物。用一般的方式進行打掃，應該就不會有問題。要是還會擔心的話，可以在縫隙中混入防霉材。建議大家與其操這種心，還不如挑選適合這個空間、可以讓人高興起來的磁磚。

Open powder space
開放性的補妝室

沒有跟浴室配成一對，而是採用獨特的風格，在生活的動線之中設置開放性的補妝專用空間。

這棟住宅，在浴室前方設有獨立的更衣間（洗衣機也在此處），因此用來洗手或刷牙的場所，可以像這樣採用開放性的結構。

樓梯內側是廚房與客廳（兼飯廳）。面向庭院，讓家族可以享受園藝的樂趣，從庭院進來洗個手前往廚房，或是從庭院進來直接前往更衣間～浴室，不論哪一條動線都很方便。

客廳附近要是有化妝用的空間存在，回來可以馬上洗手，孩子們也自然而然的養成飯前洗手的習慣。

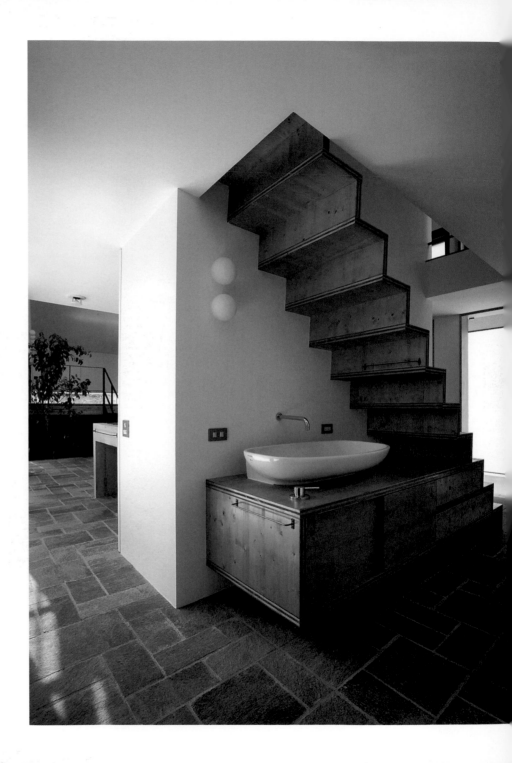

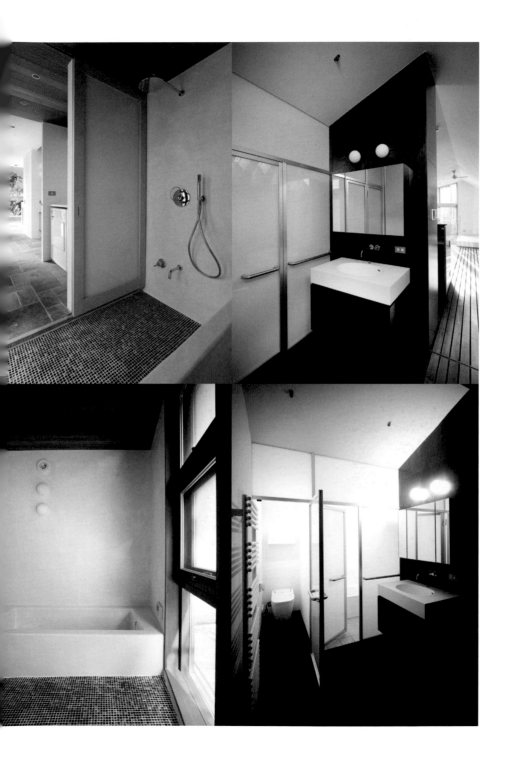

右邊上下的照片，是在廚房到陽台的動線上，設置兼任更衣間的盥洗室，讓人從此處前往廁所跟浴室的案例。

盥洗室的前方雖然有拉門存在，但是用同樣的地板材質從廚房連繫到陽台，在平時可以打開來得到寬敞的感覺。廚房的旁邊馬上就是洗臉台，因此跟左邊介紹的住宅一樣，可以在用餐之前迅速的洗個手，或是在廚房作業的前後沖個手，使用起來非常的方便。煮飯、洗衣等家事的動線化為一體，對於忙碌的家庭主婦來說，可以提供很大的幫助。

浴室跟廁所位在洗手間的深處，但用來區隔的部分採用聚碳酸酯，讓光線可以透過，不論是白天還是晚上，都不會出現封閉起來的暗淡氣氛。

Shower booth
有淋浴房的盥洗室

　　平時就只使用淋浴，或是在兩代同堂的住宅之中，小孩只需要淋浴設備即可的時候，就算有一間附帶浴缸的浴室，大多也會另外準備一間獨立的淋浴房。

　　左邊這張照片，是給小孩們使用的浴室。兩個小孩的房間分別可以穿過衣櫃來前往淋浴房。洗臉盆一樣也是設置兩個。自己的洗臉用品擺在自己的洗臉台上，其他則是收在牆上的小型收納櫃之中。

　　這對夫妻長期在美國生活，採用這種構造的目的之一，是想讓孩子們管理自己周遭的事物、養成應有的衛生習慣。

　　在淋浴房的前方設有毛巾用的烘乾器，打開門一伸手，馬上就可以把乾毛巾拿進去。預備的毛巾收在衣櫃內，因此這裡的收納空間不用太大。

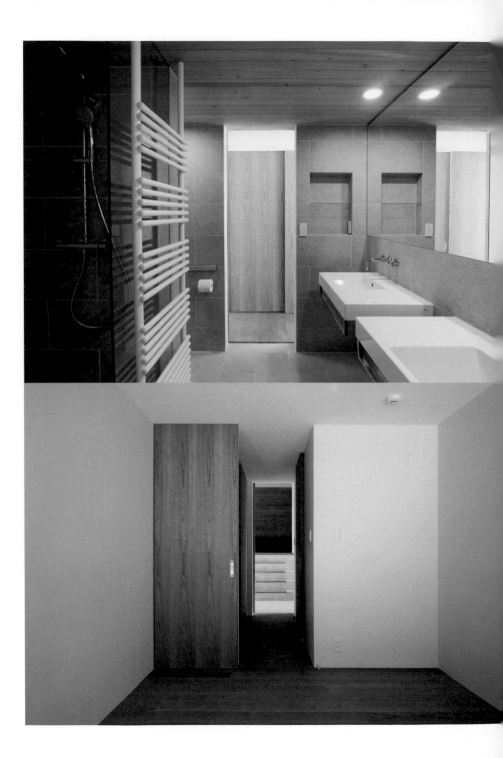

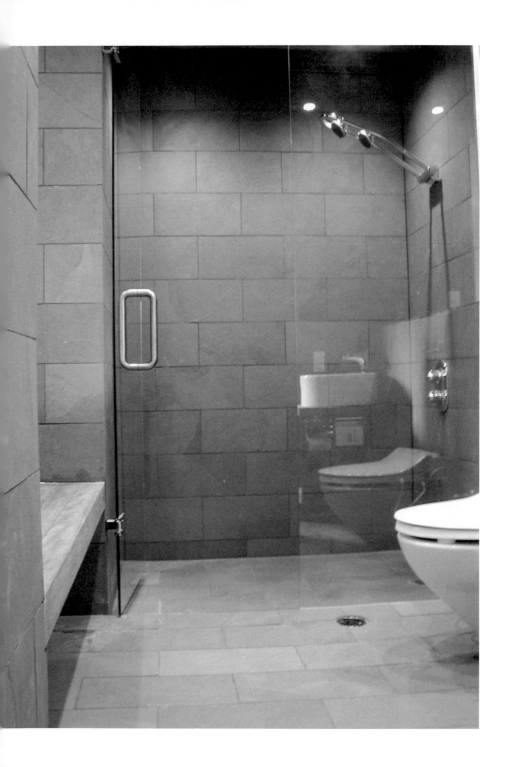

淋浴房沒有必要擺上浴缸，讓人可以將預算花在蓮蓬頭，甚至採用按摩式的淋浴設備。就算空間有限，只要用玻璃牆來連繫到補妝室、地板跟牆壁用同樣的材質來進行統一，就能給人彷彿飯店浴室的那種高級感。

右邊的淋浴＆盥洗室的特徵，是設有大型的板凳。悠閒的坐下來擦擦指甲油或是美甲、塗上乳液，像這樣有個可以用來稍微保養身體的設施，會讓空間的用途變得相當豐富。

板凳下方有空間存在，可以放置體重計或是擺上籃子來收納小型的物品。不是那種讓人覺得「這裡有收納」的櫥櫃，把必要的物品擺在推車上也是一種創意。只要下一點小小的功夫，就可以讓盥洗室的周圍變成充滿歡樂的空間。

Image of wood
被木頭的芳香所包圍

　　只用玻璃將會有水花飛散的淋浴設備周圍稍微區隔開來，採用One Room構造的浴室&盥洗室。

　　從浴室到地板、牆壁，全都是用厚重的混凝土來打造，並且讓整個天花板使用木材，來當做濕氣的對策。視覺上雖然給人冰冷又堅硬的印象，但實際走進這個空間，卻會發現飄散著羅漢柏的香氣，整個空間被木頭的溫和所包覆，形成安穩的氣氛。

　　雖然沒有出現在照片之中，窗外有可以放下來的捲簾，讓人在洗澡的時候可以享受自然素材的風味，跟隔著捲簾照進室內的陽光。

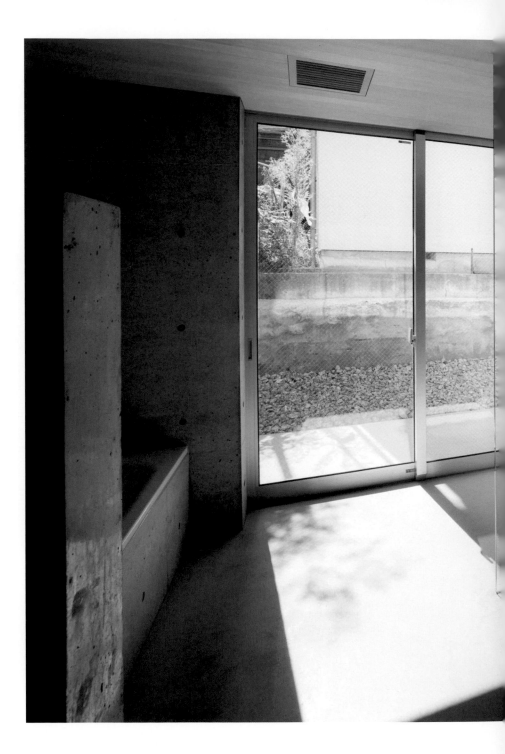

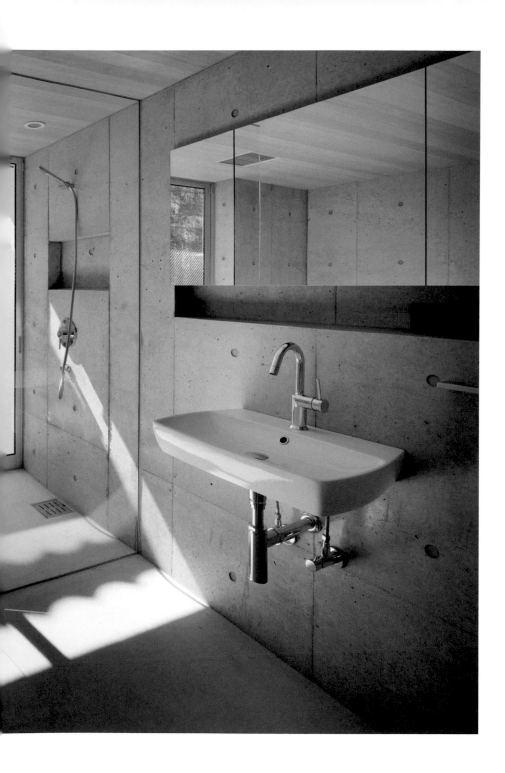

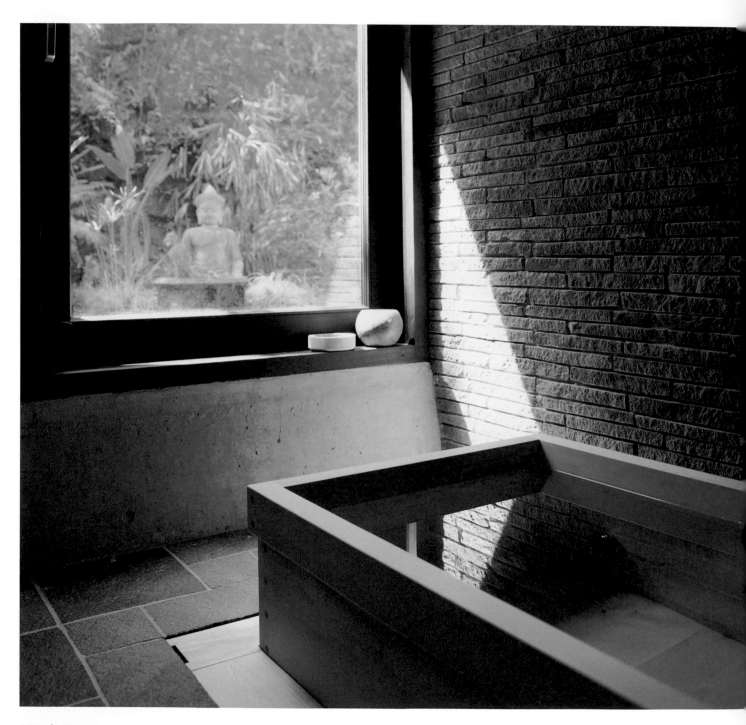

Bath with garden
體驗較為暗淡的氣氛，
洞穴一般的浴室

　　雜誌所介紹的浴室，大多擁有明亮且開放性的氣氛，但這棟住宅的屋主，卻提出了「像洞穴一般暗淡、寧靜且氣氛沉穩的浴室」這個要求。

　　在希望使用木材跟石材的意見之下，浴缸使用高野羅漢松，牆壁跟地板使用鐵平石。為了讓牆壁產生岩石凹凸的質感來形成洞穴一般的氣氛，採用讓短邊出現在表面的堆積方式。地板則是以正方形來鋪出平滑的表面。窗戶面對住宅側面的山崖，用夫妻最喜愛的亞洲民俗風格的窗簾來進行裝飾。

　　到了晚上，走下幾層樓梯，來到家中最為深處的「洞穴」之中。用光線比較微弱的照明往上照射，讓牆面的陰影浮現出來，一邊被庭院濕潤的植物所包圍，一邊享受暗淡又寧靜的輕鬆時光。

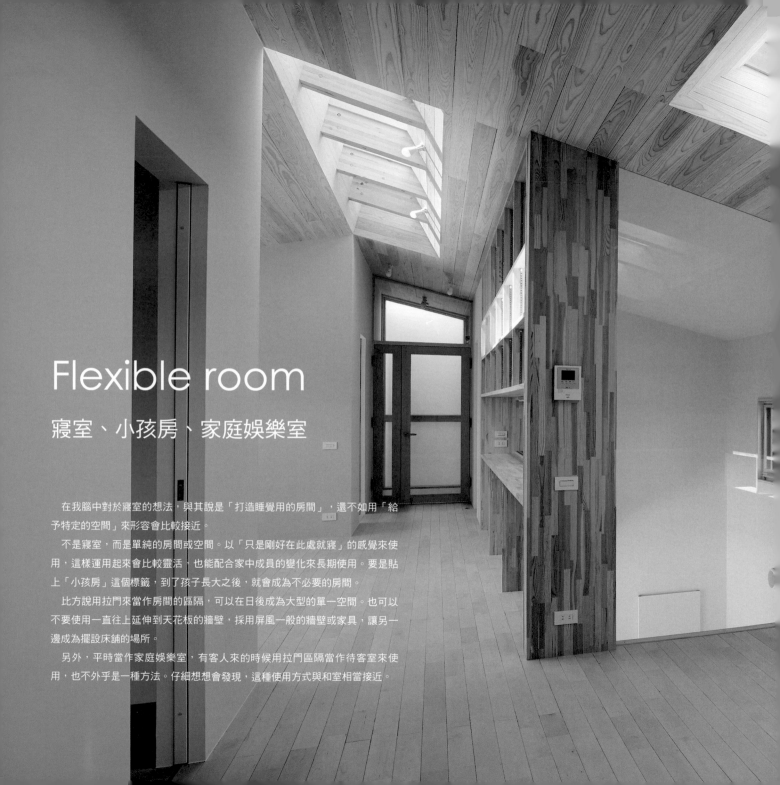

Flexible room

寢室、小孩房、家庭娛樂室

　　在我腦中對於寢室的想法，與其說是「打造睡覺用的房間」，還不如用「給予特定的空間」來形容會比較接近。

　　不是寢室，而是單純的房間或空間。以「只是剛好在此處就寢」的感覺來使用，這樣運用起來會比較靈活，也能配合家中成員的變化來長期使用。要是貼上「小孩房」這個標籤，到了孩子長大之後，就會成為不必要的房間。

　　比方說用拉門來當作房間的區隔，可以在日後成為大型的單一空間。也可以不要使用一直往上延伸到天花板的牆壁，採用屏風一般的牆壁或家具，讓另一邊成為擺設床鋪的場所。

　　另外，平時當作家庭娛樂室，有客人來的時候用拉門區隔當作待客室來使用，也不外乎是一種方法。仔細想想會發現，這種使用方式與和室相當接近。

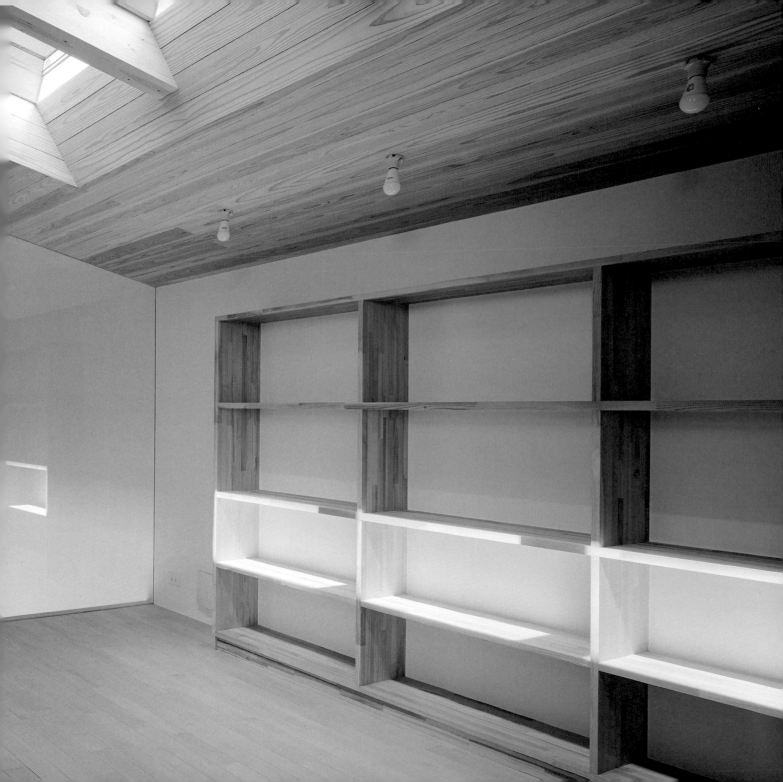

Bedrooms possibility for long use because of flexibility

讓寢室擁有可以
長期使用的靈活度

　　這棟住宅，夫妻跟兩個小孩，以及婆婆等5位家族成員的空間分別獨立，但改變區隔之牆壁的開關方式，可以成為隔著一條通路的兩個獨立房間，將來也可以用1個房間＋開放性空間的方式來使用。甚至也能成為沒有區隔的開放性空間。

　　通道的部分採用透天的結構，可以跟上方的客廳連繫在一起來成為家庭娛樂室。小孩長大離開這個家之後，小孩房可以當作男主人的書房，或是用在興趣方面，可以活用的方式極為多元。

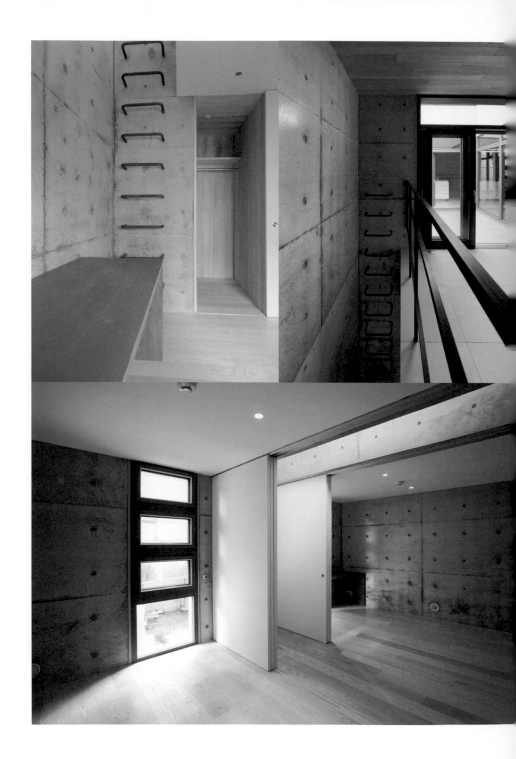

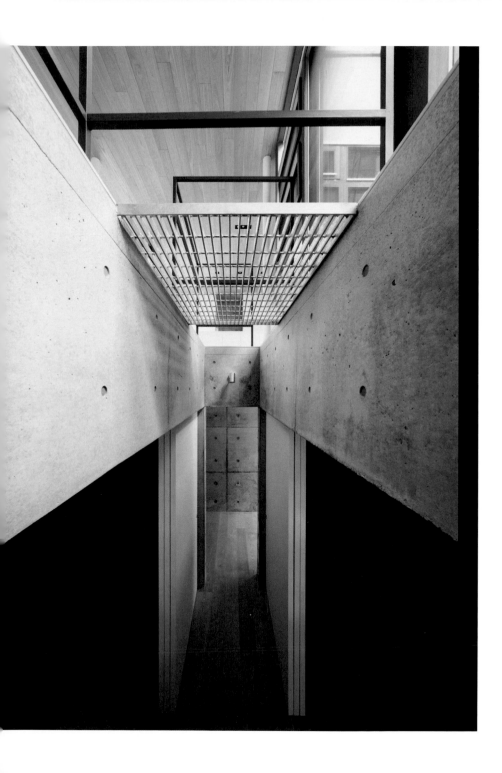

很重要的一點，是不可以在看得到牆面的場所，以現場打造的方式製作固定的衣櫃或洋裝的收納。要是有這種「一看就知道是寢室的家具」存在，反而會限制其他家具的擺設方法，房間的用途也事先遭到固定，可以的話最好是將衣櫃跟洋裝的收納從此處分離開來，整合到浴室或家事房等其他的場所。

這樣可以讓寢室變成單純的「空間」，讓人不論要怎樣使用都沒問題。無論如何都想在此設置收納的話，可以像左上照片這樣設計成更衣室，當作其他用途來使用的時候，可以轉變成為「儲藏室」。

Bed space
在其他房間的一部分
創造床舖的空間

　　如果要注重使用上的靈活性，重點在於「衣櫃不要擺在寢室內」。當作「空間」而不是寢室的話，就可以變得更為寬廣，用途也更加多元。

　　照片中的房間是客廳的一角，以樓梯間當作區隔，成為擺設床舖的空間。現在雖然擺有兩張床舖，但寬敞的空間內設有面向海景的大型窗戶跟陽台，將來也可以跟正式的客廳或飯廳稍微不同的，當作用來享受讀書或午睡的家庭娛樂室。

　　牆壁不要有任何固定式的家具，讓人享受天窗照進來的光線，堅持於空間本身的多元性。

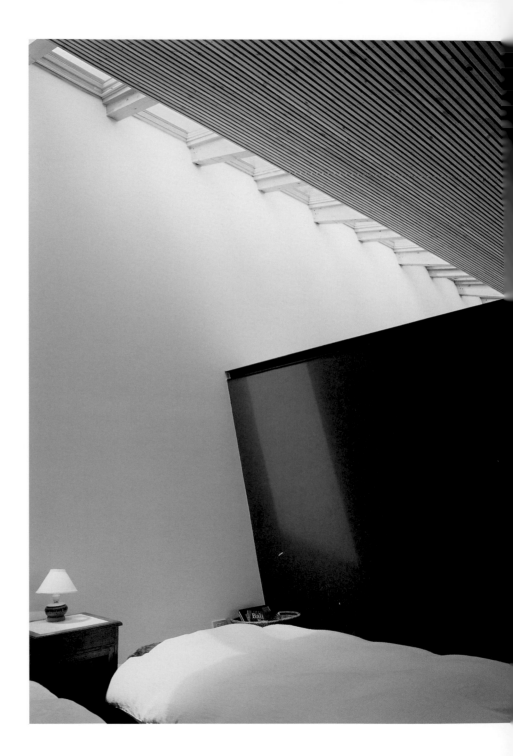

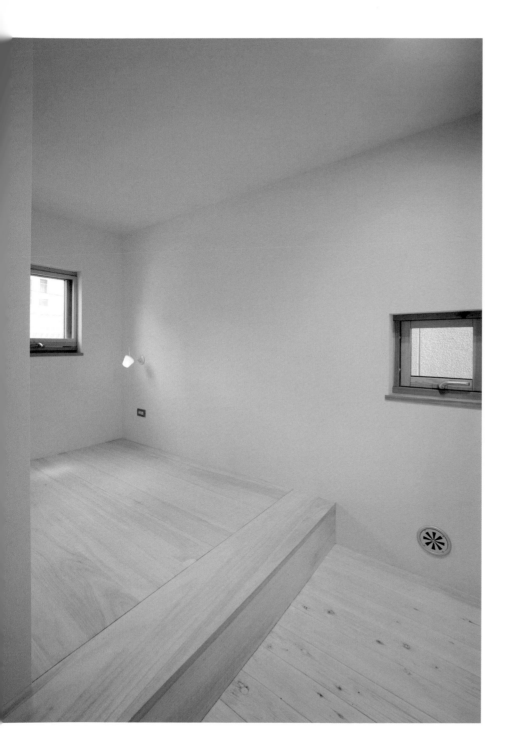

Bed booth
房間本身就是床舖

　　這是鋪上兩組鋪被，室內所有地板就會被佔用的小房間。

　　地板往上提高一層，在這個台階鋪上鋪被，就可以讓整個房間成為國王尺寸的床舖，是名符其實的「Bed Room（寢室）」！白天雖然想要有寬敞的空間，但是到了晚上，這種被保護起來的小空間也不錯。

　　一般會擺在床邊的照明，也直接裝在房間內。地板使用桐木，就寢的時候可以吸收濕氣跟氣味，對於蟎蟲等也具有除蟲的效果。

　　為了確保就寢所需要的最低限度的空間，刻意將一般用來擺放家具的部位保留，讓牆面露出來。就寢位置周圍的牆壁，可以用來展示照片或繪畫等喜愛的物品。小小的空間有可能讓濕氣或氣味無法消散，因此將衣櫃擺在別的地方。

　　另外，越小的房間越是須要換氣，最好是設置兩道窗戶來改善通風。

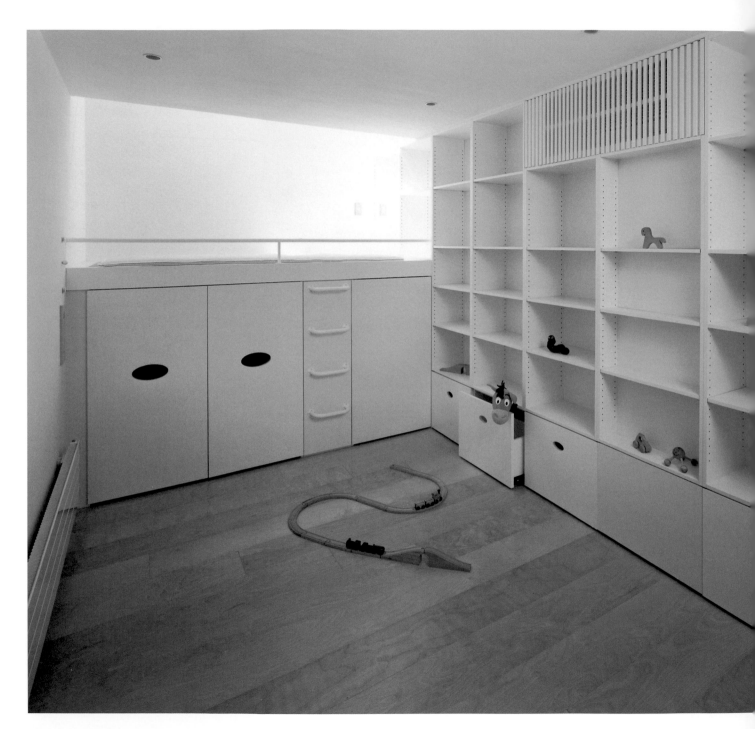

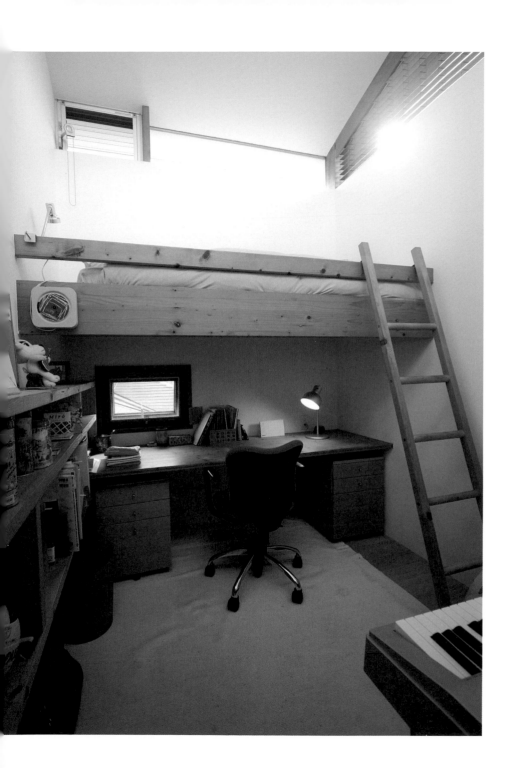

Kid's room, size and position
小孩房的尺寸跟位置

　　小孩房，會依照它的位置、跟其他房間是否相連，而產生很大的不同。另外，要打造成可以帶很多朋友回來的房間，還是讓小孩一個人獨處的空間，這種思考也會有所影響。

　　此處所介紹的兩個案例，都把窗戶擺在較高的位置，從上方來進行採光。牆壁較低的位置沒有窗戶，可以用來增加收納的空間，提高使用上的方便性。

　　架高的床舖跟現場打造的收納，雖然都跟目前為止所提倡的「不使用固定式的家具來提高房間用途的靈活性」背道而馳，但這是考慮到住宅蓋的時機。如果在小孩2、3歲的時候決定要蓋新房子，小孩房使用的期間將近20年，把床舖架高是值得考慮的選項。但如果是13、14歲左右，再過幾年很可能就會離開家中，最好採用容易移開的床舖與收納。

　　要打造成「小孩房」還是「Room（單純的房間）」，必須考慮到將來的狀況以進行判斷。

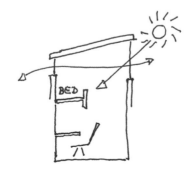

Kid's room, 1 into 2
單一的小孩房，將來劃分為二

像右邊照片這樣，考慮到將來可能會有第二個小孩，先採用單一房間，事後再來劃分的構造時，為了不讓事後追加的牆壁在換氣跟採光方面造成問題，設計格局的時候要同時考慮到雙方的排列方式。

問題在於第二個小孩有可能是雙胞胎！也可能天公不做美，第二子無法前來報到。明顯是要當作小孩房的空間，一直保留這種狀態對精神來說是一種折磨，有空間放著不用也很可惜，因此不要想得太死板，設計成用途靈活的「Room」或許才是正確的做法。

左邊照片的房間，目前雖然只是在中央設有2層的床舖，但如果本人希望的話，將來可以設置牆壁，讓上層與下層的空間可以分開來使用。

有趣的一點，是這個房間沒有裝門。父母親的房間也沒有門，讓整個空間都連繫在一起。

孩子們小的時候，就算擁有自己的房間，也常常會跑到父母親的床上吵著要一起睡不是嗎？問題在什麼時候可以讓他們從主臥室移到小孩房，像這樣子讓小孩的空間維持開放性的結構，可以讓他們察覺到父母親的存在感，自然而然的也比較可以會睡在自己的床上。

這個案例採用開放性的結構，而且沒有裝門，將來或許可以把床當作櫃子來使用，或是成為中午稍微休息一下的場所。如果有養貓或狗的話，也可能成為牠們最愛的地點！以這種方式來思考，可以讓現場打造的床舖得到更多的可能性。

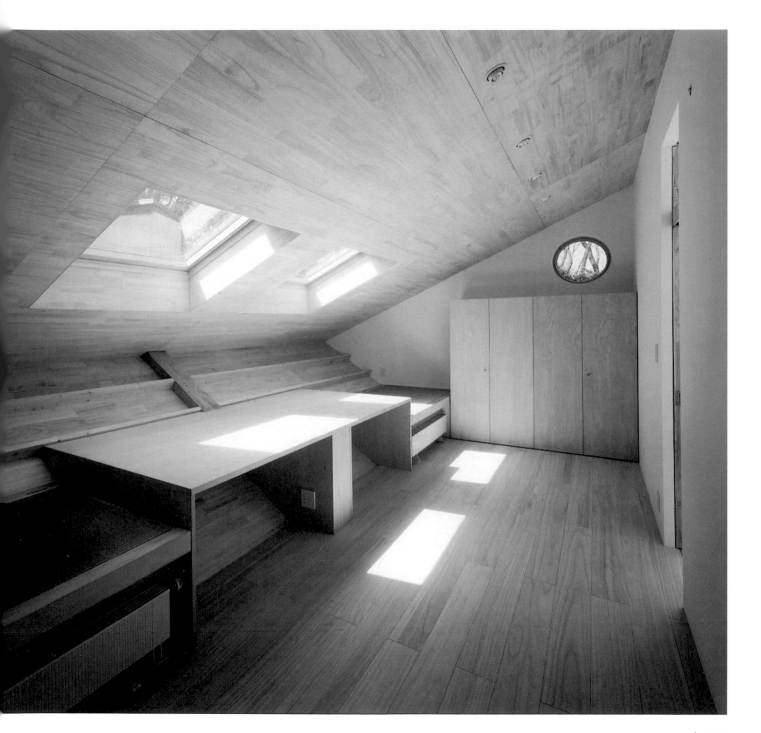

Family room
跟家人一起成長的家庭娛樂室

把可以自己一個人獨處的最低限度的空間，連繫到比較大的家庭娛樂室，就會成為可以對應家中成員之變化的空間。

這是我家的家庭娛樂室。孩子們還小的時候，小孩在地板上玩玩具，大人也跟著一起在地板上渡過，之後櫃子內的玩具被書本取代，接著又追加唱片、電視遊戲機，擺上沙發跟電視，搖身一變成為與客廳較為接近的造型。

孩子們還小的時候，用簡單的櫃子來對應雖然相當方便，但因為沒有固定式的家具，我們才能毫無顧忌的放置現在喜歡的擺設，享受空間的變化。

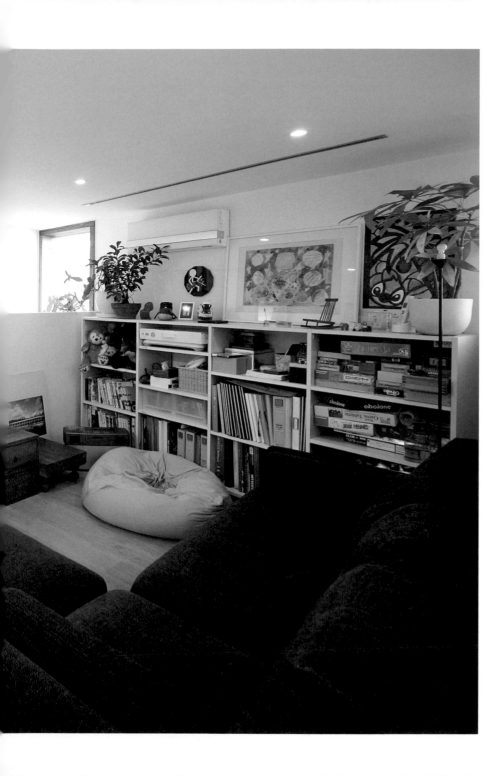

除了較為正式、屬於大人的空間，最好要有一個可以讓大家一起嘻鬧的房間。面積如果足夠的話，可以設在別的位置成為＋Ｘ的設施，也可以稍微減少各個房間的面積，來挪出另外一個房間。

在我家，每一位成員的房間都裝有拉門，但在平時會全部打開來跟家庭娛樂室相連。只有在想要一個人獨處的時候，才會把拉門關上。觀察孩子們的舉動，似乎都是在男友或女友打電話來的時候，才會回到房間內。

Our room

在任何時候都能自由使用的「房間」

跟客廳相連的家庭娛樂室。

女主人可以一邊煮飯一邊看孩子們的功課，或是用自己的電腦，也能給男主人當作書房來使用。在廚房旁邊有這種個人的家庭娛樂室存在，可以讓家人產生更多的對話、關係也更為密切。

而此處還可以用拉門來進行區隔，只要擺張沙發床，就能當作客房的代用品。擁有這種Mighty Function（什麼都OK的機能），就可以讓一個家在使用上的方便性大幅的提升。

就結果來說，客廳、寢室、小孩房，這些全都只是單純的「Room（房間）」「Space（空間）」。依照它們的大小、與何處相連、擺在哪個位置，要以什麼樣的方式來使用都可以。用途已經事先決定好的，只有廚房、浴室、廁所、洗臉台跟衣櫃而已。剩下來的部分要怎樣發揮，一切都是隨心所欲！

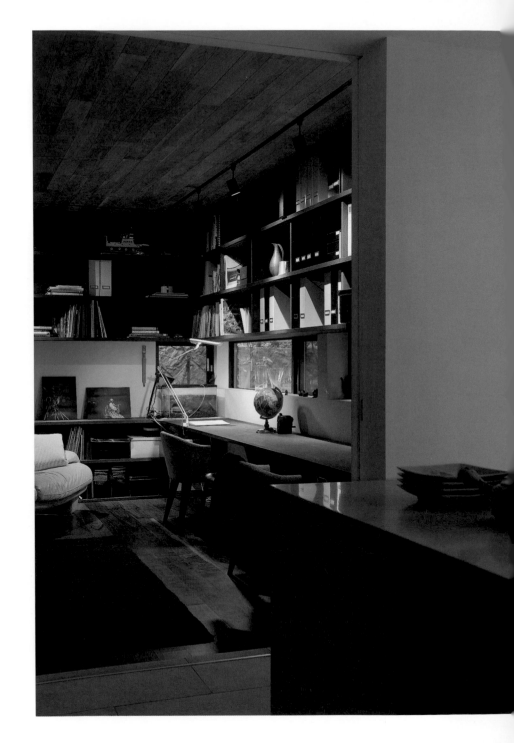

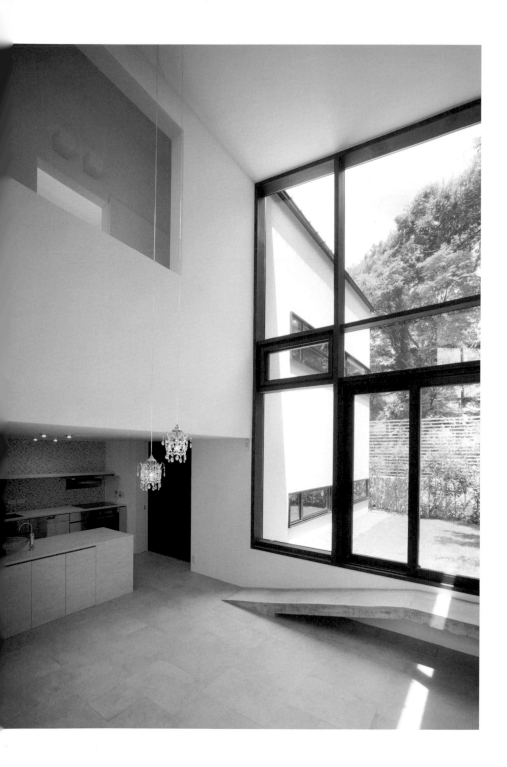

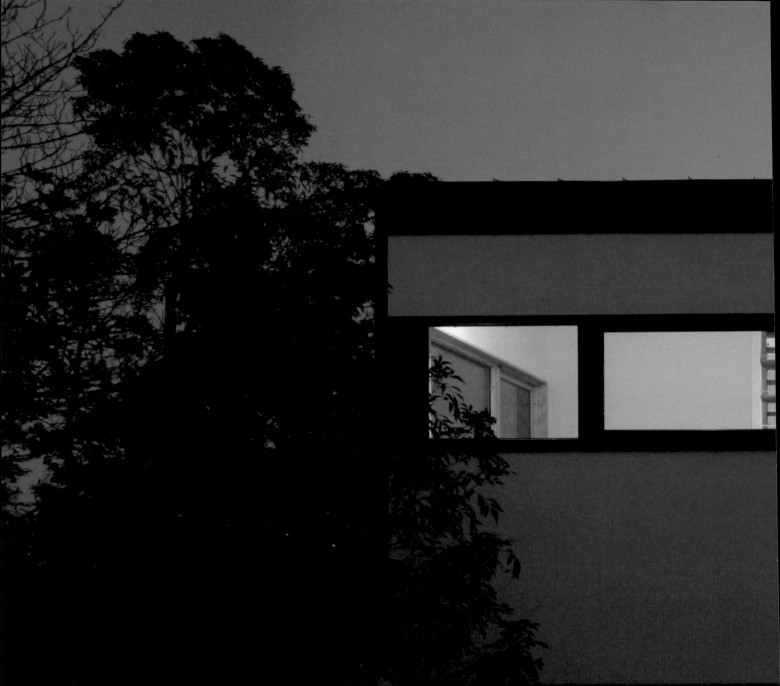

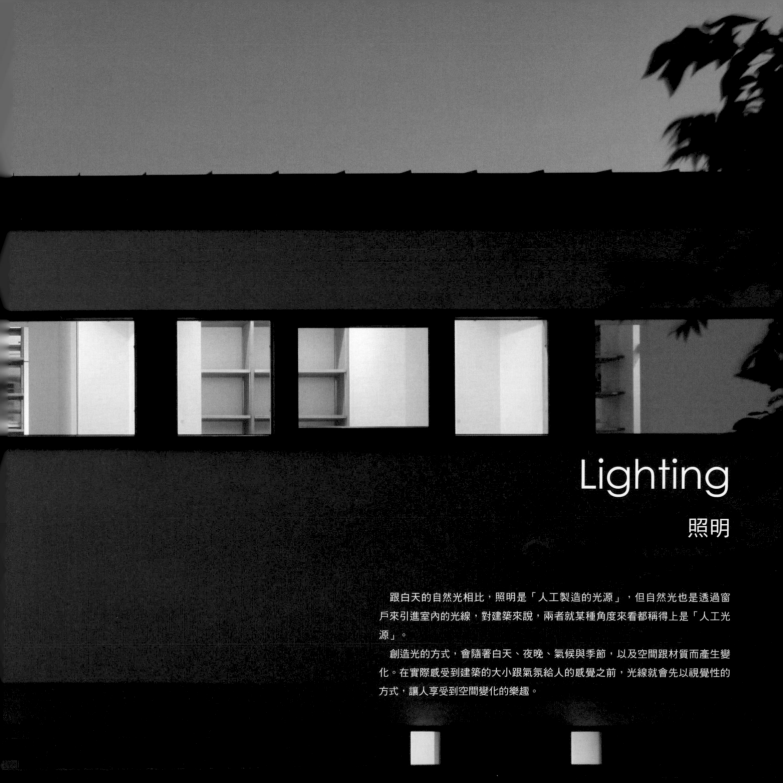

Lighting

照明

跟白天的自然光相比,照明是「人工製造的光源」,但自然光也是透過窗戶來引進室內的光線,對建築來說,兩者就某種角度來看都稱得上是「人工光源」。

創造光的方式,會隨著白天、夜晚、氣候與季節,以及空間跟材質而產生變化。在實際感受到建築的大小跟氣氛給人的感覺之前,光線就會先以視覺性的方式,讓人享受到空間變化的樂趣。

Base lights
身為室內裝潢的照明、
建築性的照明

　　照明可以分成兩種。第一種是Lihgting Feature（燈具或設備的照明），這是從天花板垂下來、裝在牆壁上等來到空間內的類型。隨著燈具造型會給人復古、現代、和風……等不同的氣氛，對裝潢的風格造成影響，最好是跟家具一起，當作室內裝潢的一部分來進行設計。在空間內加裝照明器具，可以創造出屬於自己的光線，經過幾年之後如果想要改變一下氣氛，也能簡單的進行變更。

　　另一種是基礎照明。先為建築準備好結構上不會變得太暗的亮光，再來為必要的場所追加其他光源，就如同Base Light（基礎照明）這個稱呼一般，是用來當作基礎的照明。我所製作的基礎照明，真的就只有「Base」。最先考慮的是怎樣將空間美麗的呈現出來，因此不會出現「這樣無法讓整體變亮，句點」這種狀況。之所以採用這種手法，是希望居住者可以在基礎照明之上，創造屬於自己的照明空間。

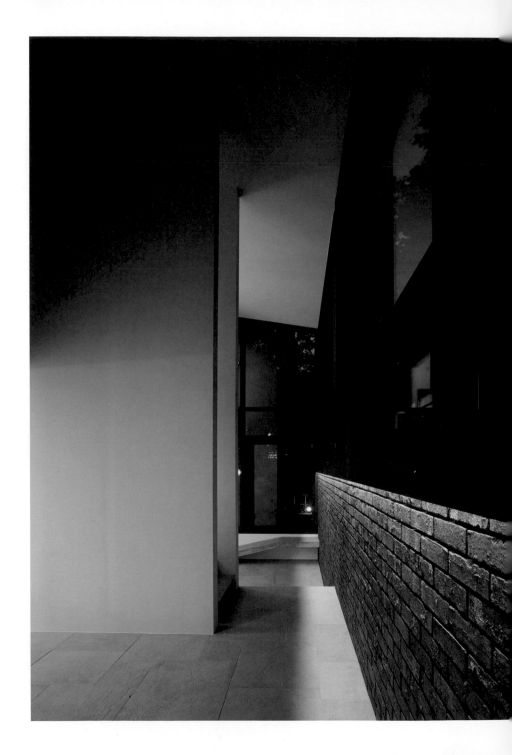

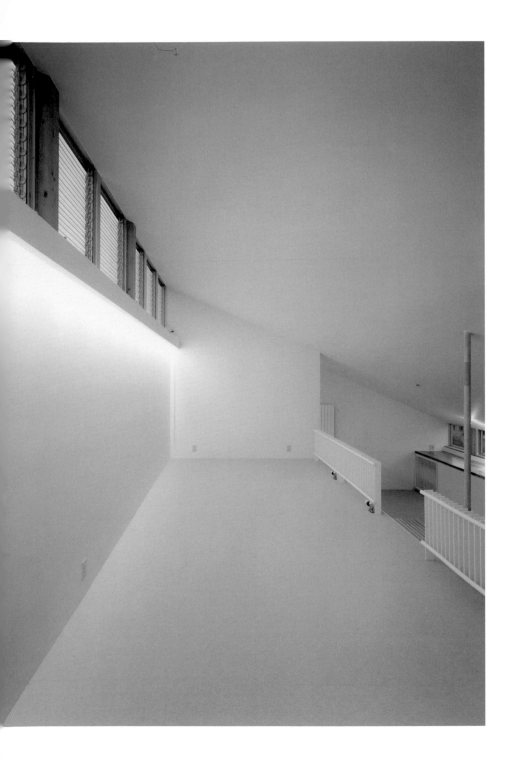

比方說左邊的照片，把對這棟住宅來說很重要的磚頭照亮，讓人可以享受跟白天不同的Matiere（質感）。特地挑選這種無法用來看書，但也不會變得全黑的微妙亮度。

右邊的照片，在窗戶下方裝上間接照明，靜靜的將牆面照亮。對於間接照明來說很重要的，是有多少光線會照下來、想要將什麼東西照亮。此處用牆面來讓光線進行反射，使整個房間得到濛濛的亮光，美麗的表面沒有任何多餘的物品，也是重點之一。

REFLECTION NATURAL LIGHT

REFLECTION LIGHTING

Light and material
將質感照亮

　　基礎照明只要有淡淡的光線就已經足夠。左邊這份案例是浴室內的照明，一到夜晚石牆的凹凸就會在光線之中浮現，讓人享受跟白天不同的質感。

　　右上這間和室，在鋪有細竹子的天花板內側裝上照明，讓光線從縫隙之中照下來。走在竹林之中，被風吹動的竹子之間有陽光靜靜的灑下……此處是用建築的方式，來將這種情景表現出來。和室所使用的疊蓆跟紙門等建材，大多擁有柔和的觸感對吧？被穿過紙門的柔和光線所包覆，感覺就像置身於竹林的光線之中。是否可以用別的手法來表現和室所擁有的祥和，這是思考這個問題所帶出來的答案之一。

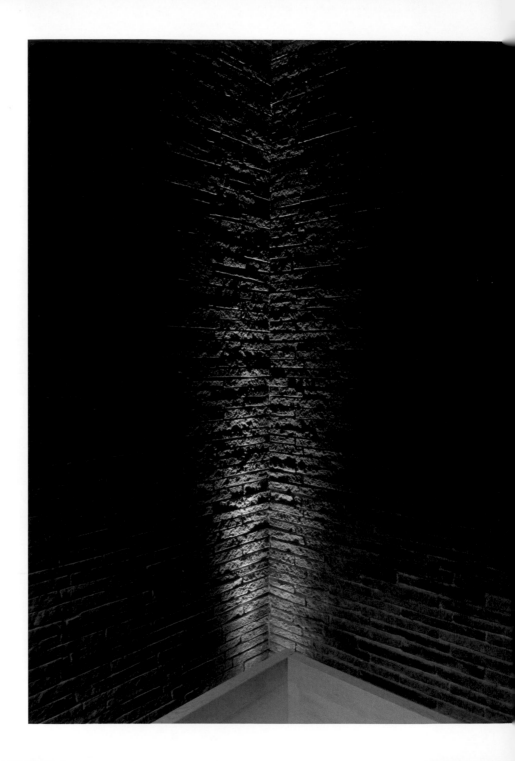

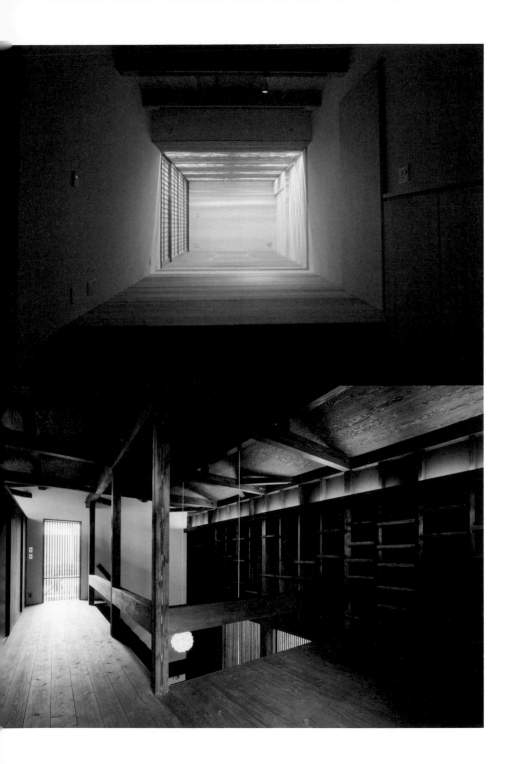

右下這棟住宅，用間接照明讓天花板的結構以合板的木紋浮現出來。在白天的時候，開口處照進來的自然光線會讓木紋被突顯出來，夜晚則是用照明來取代自然光，讓建材展現出不同的表情。

基礎照明的重點，是刻意創造出陰暗的部分，然後把光打在想要照亮、想要讓人享受的部分，藉此來誘導視線。用跟白天不同的光線，讓人重新體會到「啊，原來這種材質是如此的美！」或是「原來這種建材是如此的重要」。

The right place for light
兼具機能性的基礎照明

　　樓梯這個位置，想要照亮的部位是在腳邊，因此用照明器具以裝潢性的手法來加上額外的光線，或許會比較困難。況且樓梯的天花板通常會比較高，如果把光源裝在上方，燈泡交換起來也比較辛苦。

　　左邊這份案例，是把照明裝在樓梯旁邊的櫃子內，來兼顧展示用的照明跟樓梯空間的基礎照明。跟凹凹凸凸的櫃子形成對比，另一邊的牆壁除了扶手之外，完全沒有壁燈或腳燈等照明器具所形成的凹凸。想要呈現給人觀賞的，是擺在櫃子內的紀念品跟照片，光是把這些物品照亮，就能讓腳邊得到充分的光芒。

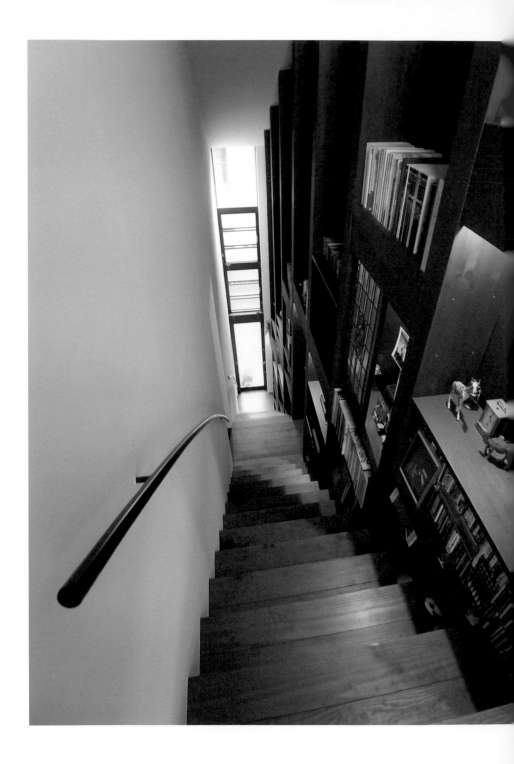

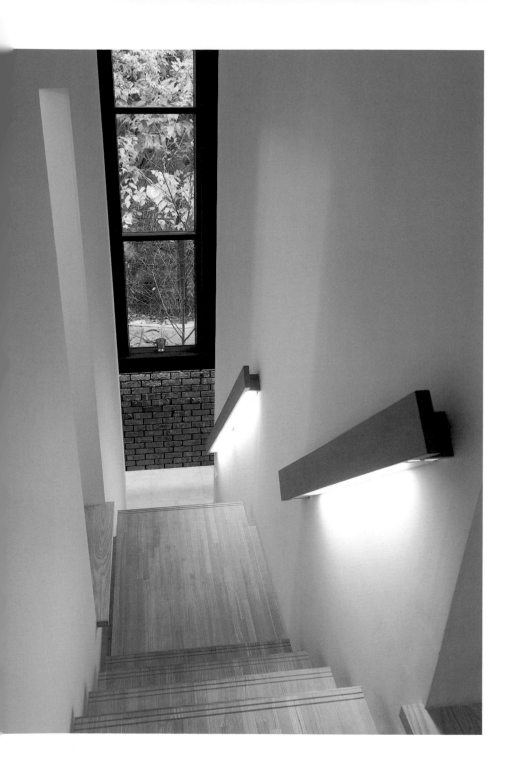

另一點，想要一邊將樓梯照亮，又想讓牆壁維持清爽的感覺時，也可以採用在扶手下方裝上照明的手法。但必須注意的，樓梯是讓人往上看的結構，要注意不可以讓光源直接出現在視線內。把照明裝在櫃子內的時候也是一樣。可以的話，最好是到現場的樓梯走動看看，仔細思考一下裝在哪裡才不會讓光源直接被看到，以及扶手跟櫃子隔板的尺寸等等。

每一層台階都到現場進行模擬，必須花費很多的時間跟勞力。但這種作法可以讓空間得到真正的「光」──不讓人特別去意識到的自然光線，而不是那種「有在此處裝設照明」的作為性。我認為這正是建築有趣的部分。

POLYCARBONAT

Down lights
往下照射的光線

　　落地燈是相當普遍的基礎照明。但是在夜晚的黑暗之中，裝在天花板上的落地燈會變得相當的顯眼，讓排列的方式顯得格外的重要。除了整體照明的均衡性之外，照射的對象也很重要。應該來到桌子或櫃台上方的照明如果歪掉的話，對生活也會造成影響。家具的排列跟用途比較不明確的場所，最好還是不要使用落地燈。

　　落地燈的另一個問題，是如果天花板比較高的話，光量有可能會不足。裝上去之後才發現，光沒有確實的抵達地面、桌子表面比預期的還要暗等等，這些都不是罕見的事情。因此天花板比較高的時候，要確實挑選擁有充分亮度的光源。

　　另外一點，如果地板的顏色比較暗的話，來自上方的光線將無法反射，就算使用大量的落地燈，整個空間也得不到明亮的感覺（左下的案例是刻意想要實現這種氣氛）。另一方面，左上案例的地板使用明亮的石材讓光進行反射，就算只是少量的光源，也可以讓周圍得到濛濛的亮光。

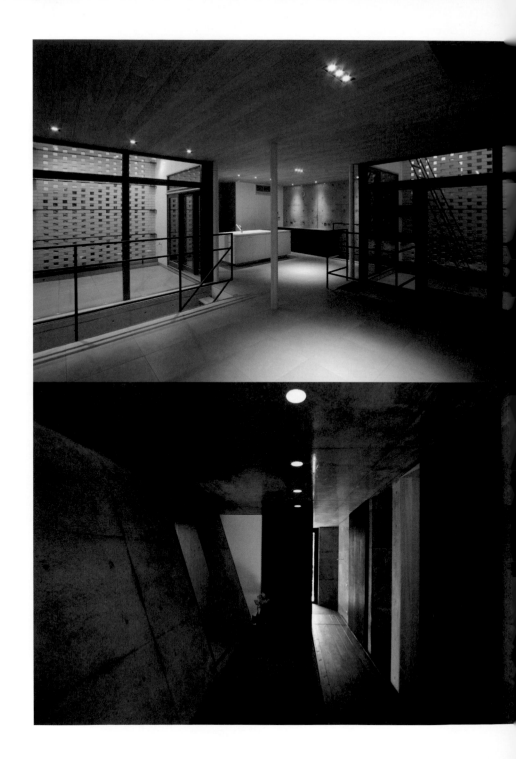

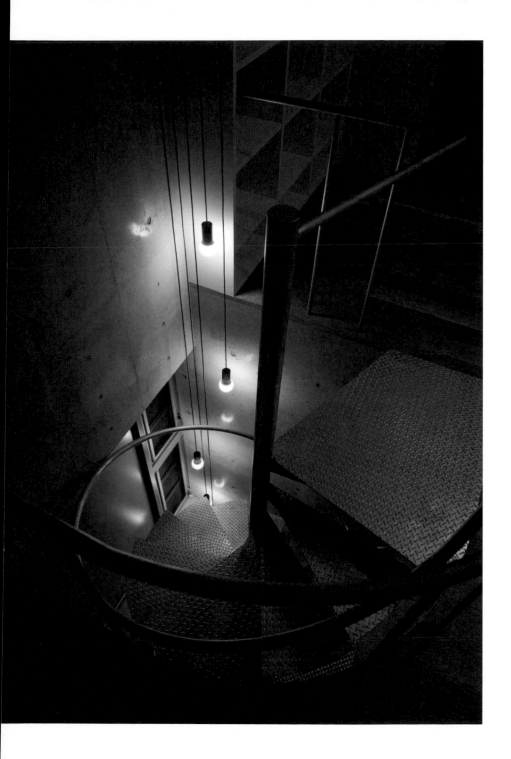

就算是落地燈，燈具本身的造型也可能會給人顯眼的突兀感。如果想要以不顯眼的感覺為優先，可以像左上這個案例這樣，事先把箱體裝到天花板內（此處是在灌水泥的時候預先保留開孔），直接將小型的光源裝到內部，在夜晚的時候只會看到漏出來的光線。落地燈的重點，在於如何美麗的呈現夜晚的天花板。最為理想的，莫過於看起來像是星空一般。

另一點，要是不想讓人意識到燈具，可以像右邊這個案例一樣，採用讓裸露的燈泡垂下來的方式，只讓零星的光芒浮現出來。此處只將螺旋樓梯旁邊的垂直空間照亮，讓光的顆粒掛在半空中，感覺就像是螢火蟲飛在黑夜中一樣。

Moon inside the house / Leafs on the ceiling

用風格來選擇照明

　　要是想用充滿個性的照明器具，來追加屬於自己的光源，燈具的造型跟光影的形狀，很可能會讓室內裝潢的風格產生變化，必須仔細的思考之後再來行動。

　　在左邊這個案例，深色的地板無法反射吊燈的光線，整個房間不會變得太過明亮。屋主的希望，是在比較暗的空間內有月亮高掛的感覺，還親自挑選了這個燈具。從纜繩垂下來的光球，感覺也像是在夏日的晚上，線香花火（仙女棒）的前端所形成的橘色火球。

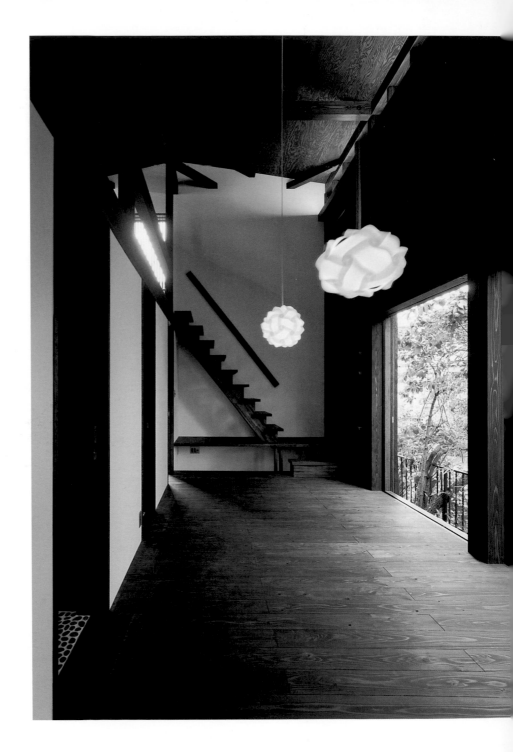

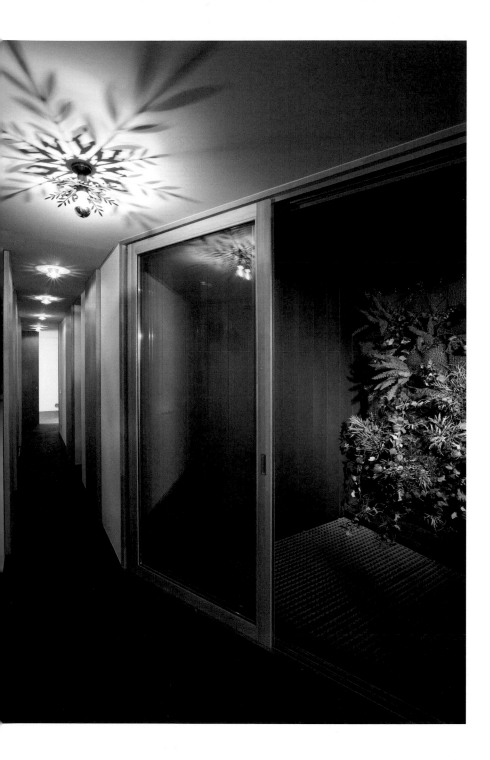

右邊這棟住宅，活用照明器具的光影，在大廳天花板形成葉子一般的翦影。中庭的牆面有藤蔓跟蕨類等綠色植物攀爬，要是抬頭往上看的時候也能有葉子的話，應該會很愉快不是嗎？綠色植物對這棟住宅來說，是整體的代表性符號，因此其他不管追加什麼樣的裝潢，都不用擔心照明會顯得太過突兀。另外，就算地板是像這樣屬於暗色系，只要用白色的天花板來當作反射板，還是可以間接性的讓光擴散出去。

Light dancing
用照明來創造空間的樂趣

用纜繩式照明的亮光來將餐桌點亮。這張照片，其實是我自己的家中。關於照明，到目前為止已經一次又一次的提到，重要的是「要將什麼東西照亮」。沒有必要將所有一切全都照亮。也就是說，如果要將餐桌照亮，沒有必要連坐下來用餐的人的背後，也照個燈火通明。可以看清楚餐桌上的料理、可以看到家人或朋友的臉龐，這樣就已經足夠。

包含我家的飯廳在內，遇到透天結構的時候，我常常會採用德國照明設計師Ingo Maurer的燈具。在穿過空間的纜繩上面，垂下幾個燈罩，白天不會感到顯眼，可以配合想要照亮的場所來調整位置或高度，想要改變光源數量的時候也非常的簡單。如果在幾年之後看膩了，換成其他照明器具也不是件困難的事。

在陰暗的空間內，把特定的一點照亮，不論是想要氣氛沉穩的時候，還是想要以多數人來熱鬧一下的時候，都可以配合當晚的氣氛來自由的創造場面。這就是光所擁有的「魔力」。

重點是在於讓一棟建築物，擁有可以用自己選擇的光源來創造、改變空間的樂趣。「能夠產生變化的住宅」「可以動手改變的建築」──我希望自己的建築是可以變化的。光線、影子、空間 每天各不相同，住起來也不會感到膩煩，甚至還持續會有新的發現。當然的，對於我自己的家，我也是非常的樂在其中，希望能把這份樂趣提供給大家。讓人走在街上，可以覺得「啊，這樣真好！自己家也來嘗試看看」，隨時都可以動手來進行改變。所以才會將目標訂為不會太過顯眼、不做作且不經意的空間。

但是呢……太過祥和會讓人想睡，有時也要帶有一些童心，不時的創造一些刺激。「有感覺到嗎？」「這樣比較有精神了，對吧？」，讓人跟城鎮能持續擁有新鮮的感受。

STARS
FLOWTING.

About outer living space
室外空間

　　窗外的露台或頂樓的露台、陽台，是家中的室外空間。它們連繫室內與室外，為住宅的周圍添加各種機能，是充滿各種魅力的場所。

　　一般來說，「Terrace（露台）」是指沒有屋頂的空間，跟被屋簷覆蓋的「Balcony（陽台）」相比，可以給人往天空敞開、能夠看到遠方的感覺。不論是前者還是後者，都可以讓居住者在置身於家中（可以保護自己的結構內）的同時，又能安心享受室外的氣氛，讓心情得到解放。但享受綠色植物的同時，也會受到風雨、日曬、氣溫、濕度等因素的影響，想要跟自然接觸到什麼樣的程度、位在這個場所的時間要怎樣渡過，重點在於本人對此要擁有明確的想法。

　　希望是可以跟多數人一起熱鬧的場所、希望可以安靜的放鬆、想要開放式的屋頂露台、喜歡屋簷下的半室外性場所、想要瞭望景觀卻不想被外面看到、想跟家中有所互動來使用等等，這些都會讓機能與構造產生變化，是個人色彩相當強烈的部分。

　　如何讓自然的一部分與住宅融合，我個人認為室外空間對於建築的內部來說，是非常重要的場所。

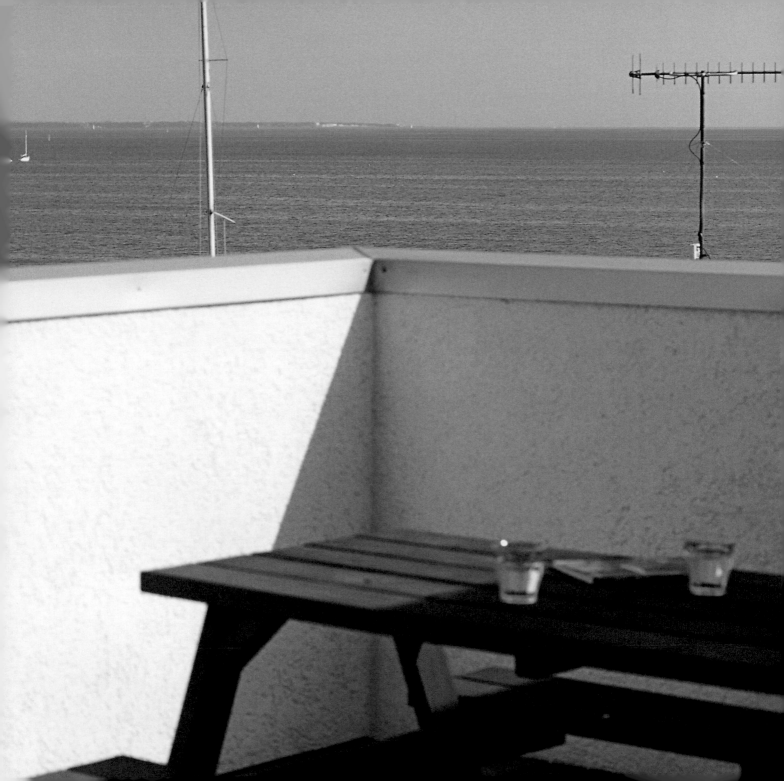

Roof terrace , Garden or Spa
可以瞭望景色的屋頂露台
圍欄將是重點

　　往空中敞開的頂樓露台，可以讓人享受高山跟大海，以及城鎮的夜景，是寬敞的開放性空間。在此處烤肉、瞭望星空也是很好的選擇。

　　良好的視野，是屋頂露台必須注重的項目之一。來到此處的時候，是坐下、站著，還是躺下來休閒，這些都會改變使用者視線的高度，設計扶手跟圍牆的造型時，都要事先考慮到這點。用腰牆圍起來，可以給人稍微被保護的感覺，但位在低處的時候會讓人看不到風景，設定高度的時候必須非常的謹慎。如果一直到腳邊都維持開放性的結構，則必須下功夫讓扶手變薄，以免干擾到視線。

　　另外一點，比較靠海的場所，欄杆如果使用不繡鋼的材質，會因為「其他鐵鏽的滲透」來形成斑點，挑選材質的時候要多加注意。強度上雖然不會有問題，但也有人會擔心表面出現鐵鏽等於是結構受損，因此我常常會使用不繡鋼跟鍍鋅的組合。

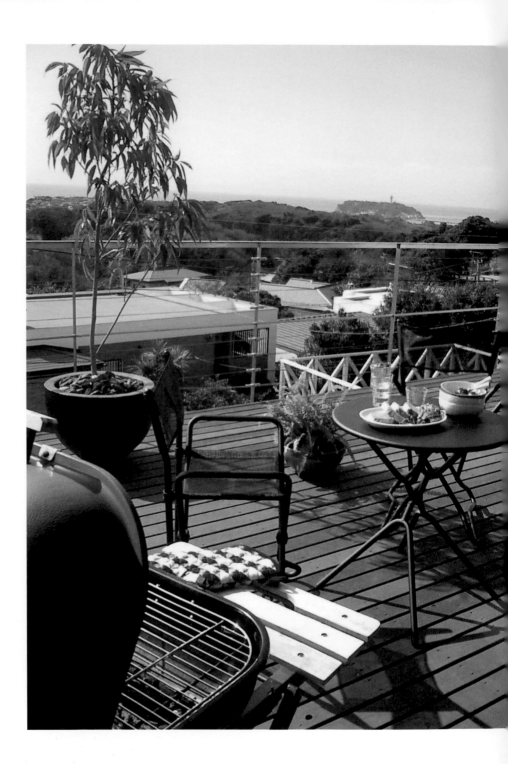

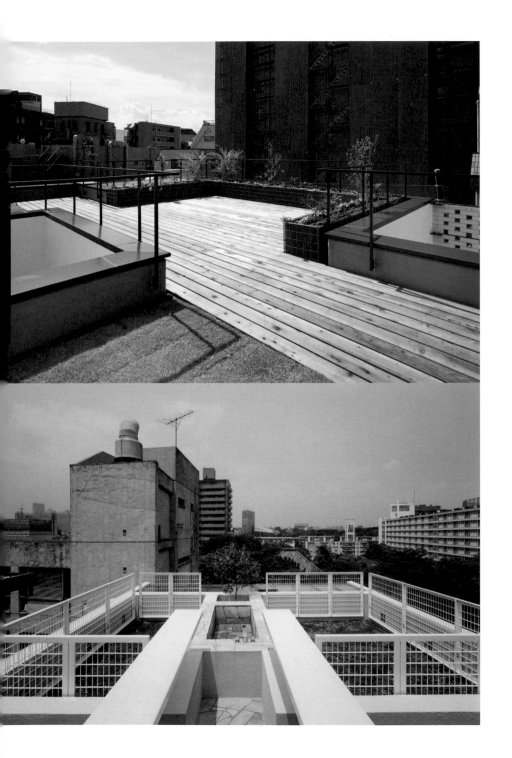

右側的兩張照片，是位在都市內的案例。上方的住宅，為了實現委託人「想在草地上搭帳篷」的這個夢想，特地製作有如屋頂花園一般的陽台。

下方照片，是設有露天浴池的屋頂露台。位在東京的市中心，晚上一邊看著夜空一邊入浴！夏天則是一邊觀賞煙火一邊入浴！洗完澡再來一杯啤酒，感覺真是美好！

為了讓屋頂的露台成為快樂的場所，必須仔細思考防水跟植物的根部。另外也得設置扶手跟樓梯，成本大多會比預期的還要高，計劃的時候也要意識到這點。

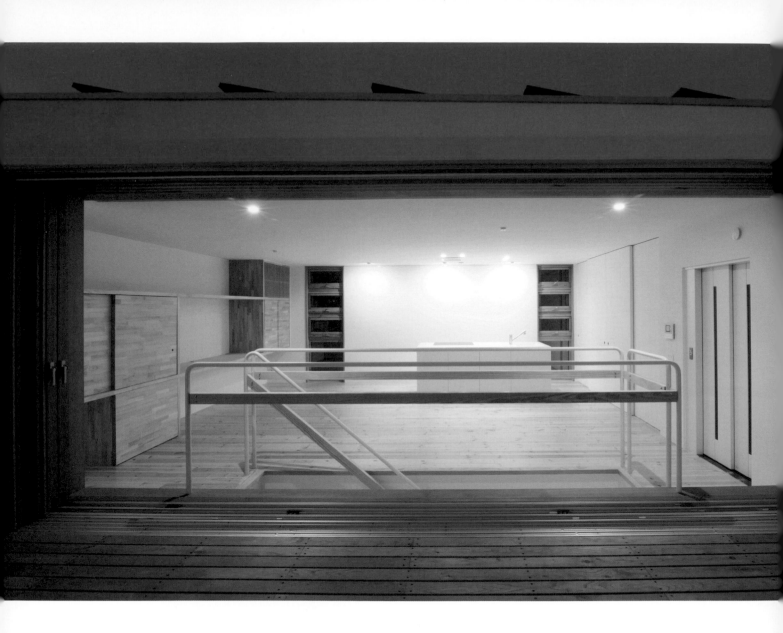

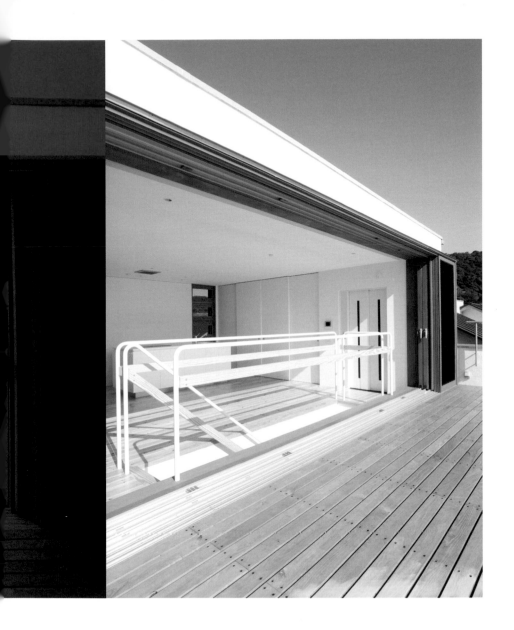

Inside out

內外的連繫

　　藍藍的天空與吹過來的海風給人非常舒適的感覺，這棟住宅採用渡假飯店一般的風格。委託人的希望，是悠閒的渡過人生第二個階段，。

　　此處不光只是靠海，還可以看到富士山，擁有極為美好的地理環境。把客廳擺在3樓，創造出跟露台成對的半室外空間。單獨的屋頂露台雖然也不錯，但是讓家中與露台互相合作，可以讓空間的連繫與用途得到更多的變化，享受的方式也更為多元。

　　把客廳內的窗戶全部打開，感覺就像是在室外一般！客廳變成帶有屋頂的露台，露台變成客廳的延長，內外相當曖昧的「幾乎都是室外」的空間，往太陽、天空、風景的方向延伸出去。

One floor one terrace

在各個房間擁有
「自己的」室外空間

　　最喜歡與大自然接觸的德國人夫妻的住宅。
他們希望每個房間都能有室外空間，因此讓家
中所有房間都附帶有個性稍微不同的室外空
間。比方說廚房旁邊拿來用餐的露台，是稍微
有牆壁保護的氣氛，3樓客廳前方的露台被看到
也無所謂，採用開放性的寬敞結構。

　　被圍起來的氣氛寧靜的場所、夏天涼爽會
讓人想要在此處看書的地點、冬天最適合用來
曬太陽的場所……如同各個房間的構造，讓露
台擁有自己的變化，透過房間跟室外空間的組
合，讓享受住宅的方式更加多元、提升好幾倍
（別說是好幾倍，甚至是2次方、3次方，畫成
圖表的話曲線會一口氣往上）。

　　不是「大家一樣」，而是每個房間都有「自
己的」室外空間，這或許是德國人的創意，但
以前的和風住宅，各個房間所擁有的緣側（外
廊），也是一種半室外空間不是嗎？

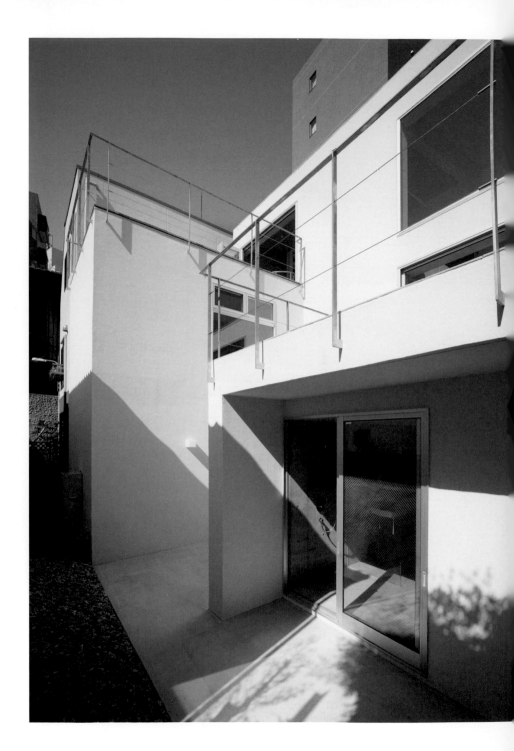

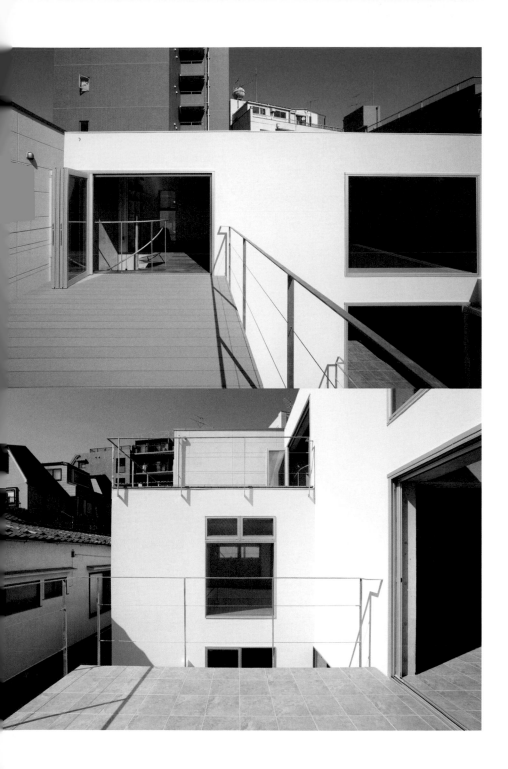

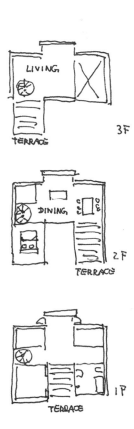

LIVING

TERRACE

3F

DINING

TERRACE

2F

1F

TERRACE

BBQ Grill to enjoy
以「用餐」為目的的露台

要在這個地方做什麼，用途如果明確的話，就可以事先準備好相關的機能存在。

左邊的屋頂陽台，委託人曾提到「想要烤肉」「希望可以將盤子跟材料稍微洗一下」，因此準備有洗滌槽。雖然是位在屋頂沒有遮掩的露台，考慮到把門敞開時的進出問題，在門的上方加裝有足以覆蓋洗滌槽的遮陽板。

露台要是設有洗滌槽，除了烤肉之外，木工跟園藝的時候也都有水可以使用，生活上的方便性自然也會增加。

右側這個露台，是本身就設有烤箱的豪華案例。設置有比較深的遮陽板，不論大太陽還是下雨，都可以享受室外空間的設備，另外還裝有煙囪，以免油煙跑到室內。窗戶全部打開，露台（陽台）簡直就是廚房的一部分。熱愛料理的女主人，每天煮飯的時候遇到肉類跟魚類，都會特地使用室外的這個烤箱。

右邊所能看到的扶手，利用烤箱的深度來設置花壇，可以用來種花或草本植物。烤箱旁邊也設有可以放食材跟盤子的作業台。此處最大的享受，莫過於眼前的美景，因此降低扶手高度，讓人可以充分的看到眼前的海景。

身為招待客人的場所，最好要跟房間擁有一體性，刻意沒有在室內與室外的地面之間設置高低落差。用平坦的方式將內外地板連繫在一起的時候，必須格外注意排水的問題。

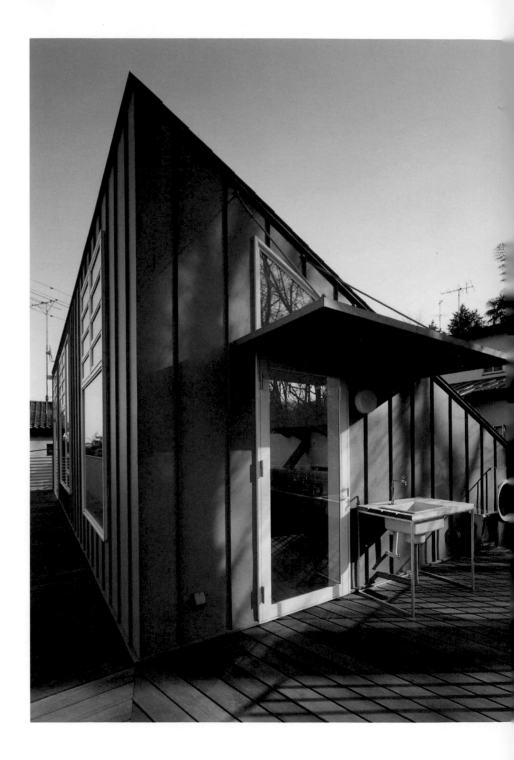

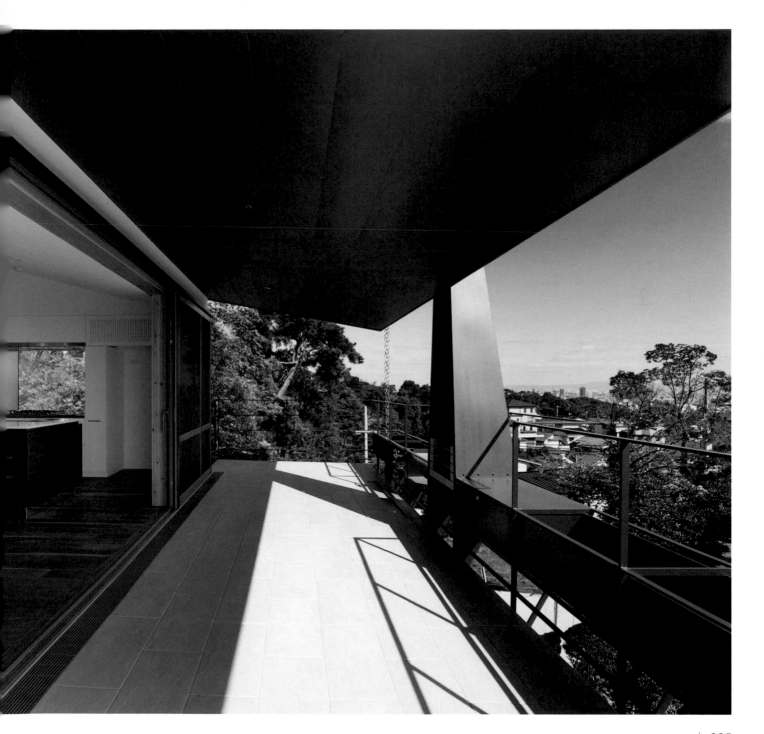

Balcony making
陽台的構造

　　被比較深的屋簷所包覆的陽台，靜靜的往室外延伸出去的感覺，跟緣側（外廊）有相似之處。

　　遇到這種陽台的時候，連同扶手的細節在內，都要格外的注意。左邊這份案例的屋簷，因為住宅整體造型的關係，傾斜的角度較為緩和。為了讓視線與心情都能自然的往外移動，讓扶手也稍微的往外倒下，以免去擋到屋簷傾斜的線條。順著整體的走向，來強調「到外面去！」的動態。

　　要是家中有小孩或是養狗，為了安全起見，扶手的間隔必須要比較緊密。但如果像右下這樣，配合露台的橫木來進行排列，則可以創造出一定的節奏感，讓人不會去在意扶手的存在。給人的感覺就好像是地板的線條漸漸變遠、變淡……最後跟綠色的景觀融合在一起。

　　右上這個陽台的造型，給人從上方垂下來的感覺。因為跟屋簷一起往外凸出，為了防止強風所造成的晃動，讓扶手的鋼管從地板連到屋簷，藉此得到穩定的感覺。其中的重點在於，對室外的人來說，陽台是從下往上看的結構。要是沒有去意識到從下方看起來是什麼樣子，很可能會影響到外觀。此處對於鋼筋的間隔跟裝設起來的感覺、陰影的表情都很講究，並且讓下方看到露台的材質，使上下能夠產生連繫。技術性的對應方式，將決定是否可以得到美麗的外觀──陽台跟露台的設計實在是有它非常深奧的一面。

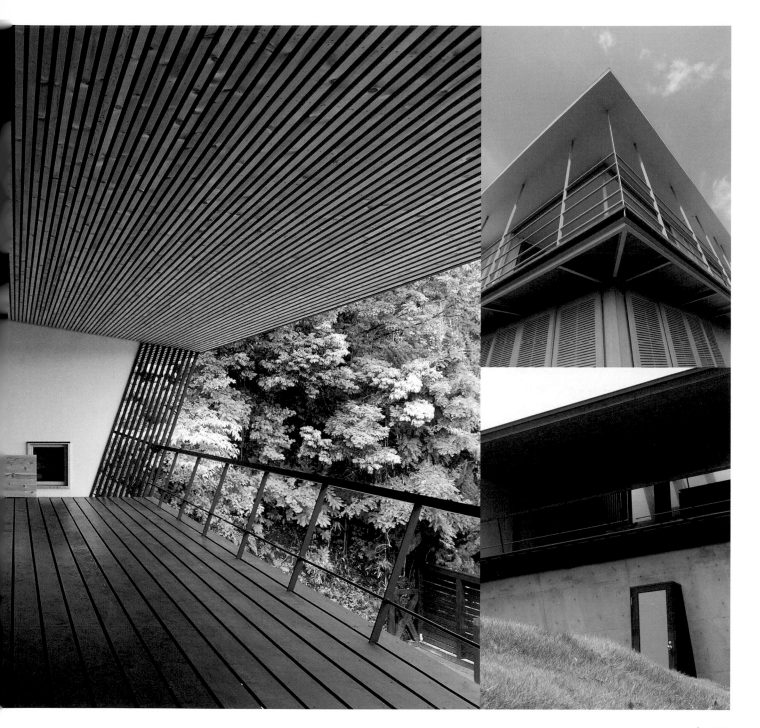

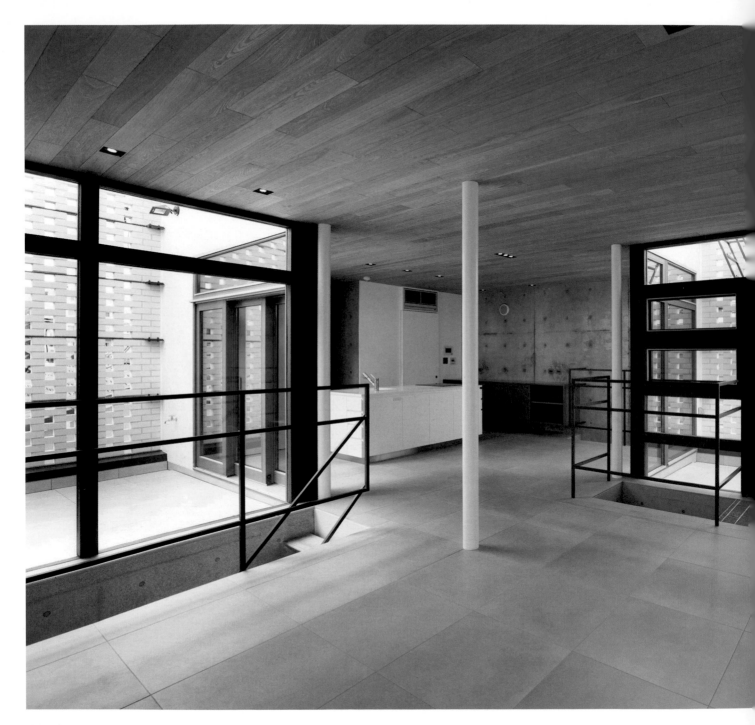

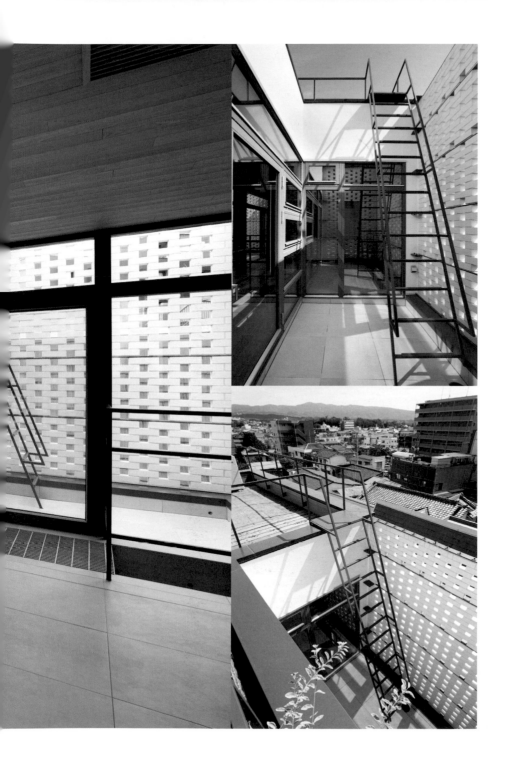

Lots of private outside space
位在房間與房間之間的露台

　　這棟住宅的房間跟露台的位置，從上方看來就好像是西洋棋盤一般，以中、外、中、外的方式排列。像這樣在房間之間擺上室外空間，可以讓人體會到處於室內卻好像是在室外一般、明明是在室外卻好像在室內一般的不可思議的氣氛。

　　在露台擺上綠色植物，直接就可以成為庭院，擺上沙發或軟墊就能成為室外的客廳。房間與房間之間要是有室外的空間存在，則可以透過窗戶的開關來改變連繫的方式。這樣除了可以確保各個房間都擁有寬敞的氣氛之外，也可以維持各個房間的隱私跟距離感，可以說是一箭雙鵰（實質上相當於3鵰、4鵰！）。為了讓光跟風可以來到露台的內側，外牆的磚頭採用可以留下縫隙的方式堆積，讓人在此處休閒的時候也不用顧忌來自外側的視線。

　　有趣的一點，是居住者可以從露台的樓梯，往上來到充滿綠色植物的屋頂露台。室外的空間以立體的方式連繫在一起，內外交錯，形成有如魔術方塊一般的構造。

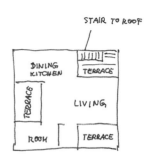

Green oasis
融合綠色植物與空氣流動的室外空間

　　位在東京‧下町地區，林立的大樓與商店之中的都市型住宅。以左右對稱的方式所排列的四個中庭，都有光線從上方照進來。這棟住宅也跟上一頁所介紹的案例一樣，房間與房間之間設有室外空間，但是把中庭擺在前後較長的空間內，比較屬於京都町家的那種造型。

　　製作讓水從屋頂露台流到中庭牆面的裝置，讓藤蔓跟蕨類等綠色植物攀爬在牆上，希望讓缺乏自然的熱島效應地區，得到綠色植物與空氣的流動。這就好像日本自古以來生活上的智慧，天氣炎熱的時候到玄關外灑水，讓涼爽的風吹進室內。

　　在房間之間擺上室外空間的另一個優點，是可以從住宅後院的小屋，隔著庭院來欣賞自己的家，享受平房一般的奢侈感。讓位在市中心的小規模住宅，也能得到寬敞的感覺。

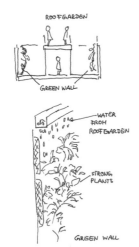

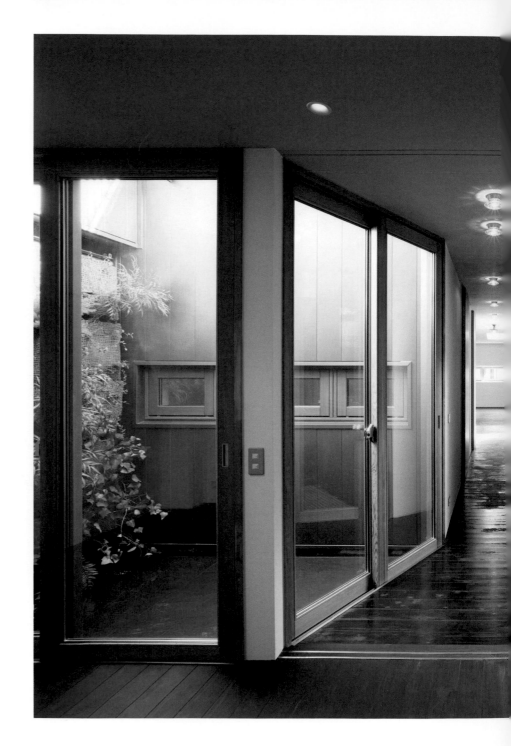

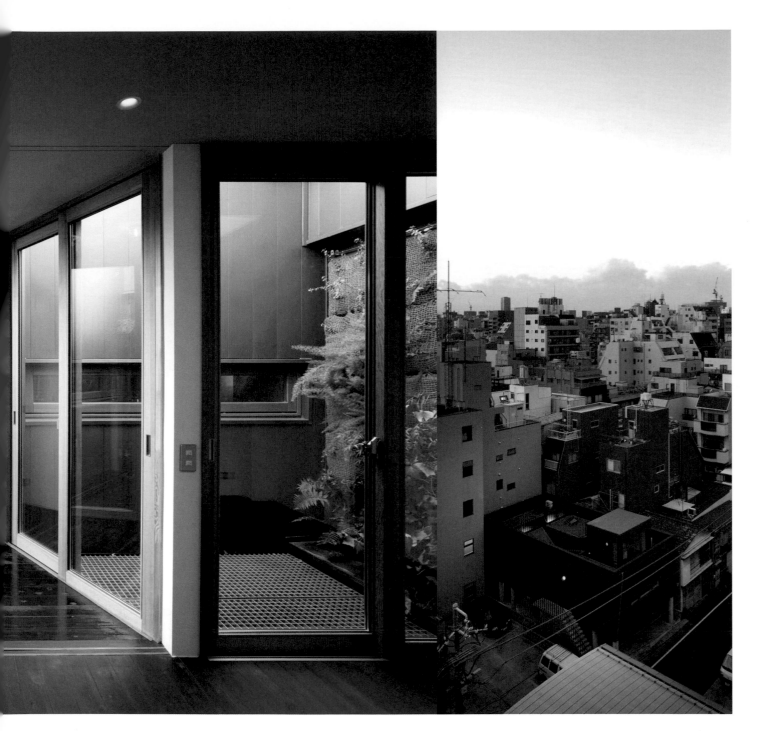

Green
綠色植物

　生命泉源的水跟空氣所孕育的綠色植物，跟火還有光一樣，是人類生命所不可缺少的，記憶在遺傳因子之中的基本元素。

　看向大海、走在樹林之中的時候，心情都會變得較為興奮對吧。一樣的道理，家中或住宅周圍若是能有水跟綠色植物存在，心情就會變得較為祥和，這或許是因為人類本能性的需求得到滿足。

　就機能性來看，水跟綠色植物可以幫我們調整溫度、淨化空氣、創造樹蔭。都市之中要是能有更多的植物，不但可以減緩熱島效應、降低空氣污染，全球暖化的現象也一定能得到改善。為了讓大家意識到這點，我會把住宅周圍的水跟綠色植物當做基本要素，讓居住者透過日常生活來進行體會。

　設計住宅的時候，我一定會將水跟綠色植物融入計劃之中。是否能透過植物來感受到季節的變化、是否能聽到水聲、讓人覺得從植物之間照進來的陽光真是美麗。感受自然的循環，這對我來說是最為重要的。

　植物的存在會引來昆蟲、必須清掃落葉、還要澆水跟照顧，或許讓人覺得有點麻煩，但只要當作自然的一部分來接受，從中找出樂趣，我相信一定可以讓每天的生活變得更加幸福。

Green and the workspace

有植物生長的環境
可以讓人身心舒適

　　IDIC（岩手暖房Information Center）這棟建築，是我所參與的案例之一。與工廠相接的辦公大樓內，設置有Indoor Green（室內的綠色景觀）。

　　此處的員工所提出的感想是「相較於到其他的業務處出差的時候，在IDIC的時候工作效率較佳，也容易出現好的靈感」。

　　Indoor Green的效果，最近開始得到踴躍的研究，許多報告都顯示「可以讓心情平穩下來」「可以讓人得到正面的心情」，這是因為植物可以調整室內，實現對生物來說最為舒適的狀態。它們會製造氧、控制濕度，有些甚至還會分解空氣之中的有害物質。

　　有人會擔心，把土擺在室內當作植物的苗床，會因為排水不良讓根部腐爛，或是土壤的交換作業會非常的麻煩。此處所採取的對策，是建造混凝土的地基時，在苗床底部開出四角形的開孔，跟室外的地面相接。這樣可以讓水流到地底，根部也不會擁擠，可以盡情的延伸出去。

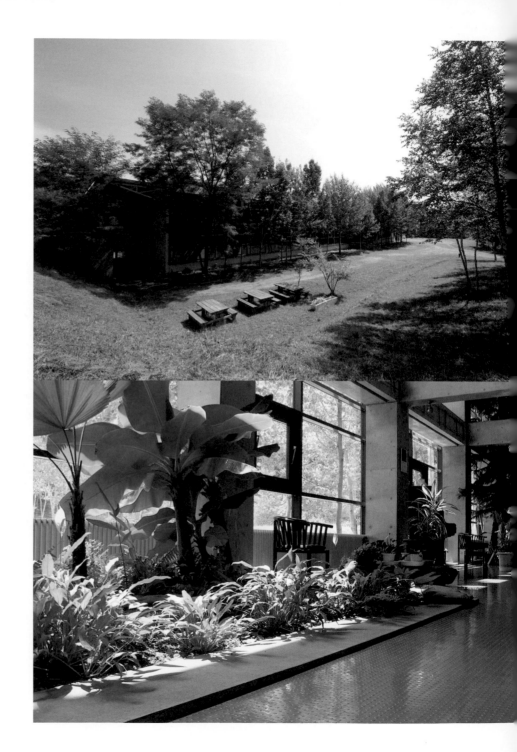

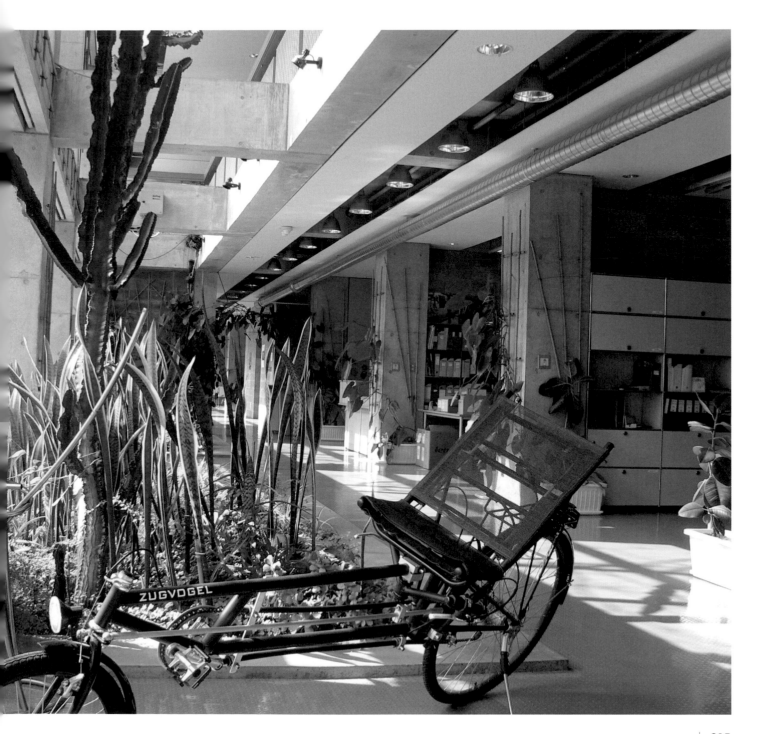

Green inside the house
植物與濕度

這棟住宅，使用跟上一頁所介紹的IDIC同樣的地基，在樓梯周圍設置小型的綠色空間。室內有土壤跟植物存在時，跟完全沒有的狀況相比，可以讓室內的相對性濕度提高20%左右。

在冬天空氣比較乾燥的時候，使用加濕器的人應該不在少數。但與其倚靠機器，不如借助植物的力量，可以實現更為舒適的環境。除了成本更加低廉，也不用擔心發霉跟產生細菌等問題。

室內種有綠色植物的時候，必須注意窗戶的位置關係，讓植物可以往光的方向成長。這棟住宅雖然設有天窗，但旁邊還裝有另一道窗戶，讓早晚的溫差對植物帶來好的影響。

在岩手縣的IDIC製造苗床的時候所得到的經驗，是早晚如果維持同樣的溫度，反而會對植物造成壓力。生物果然還是須要溫暖的白天跟涼爽的夜晚所交織而成的自然節奏。

雖然說靠近窗戶會比較好，但陽光如果太過強烈，也是會讓葉子烤焦。而植物也須要有風，在綠色景觀附近的窗戶要盡量打開。

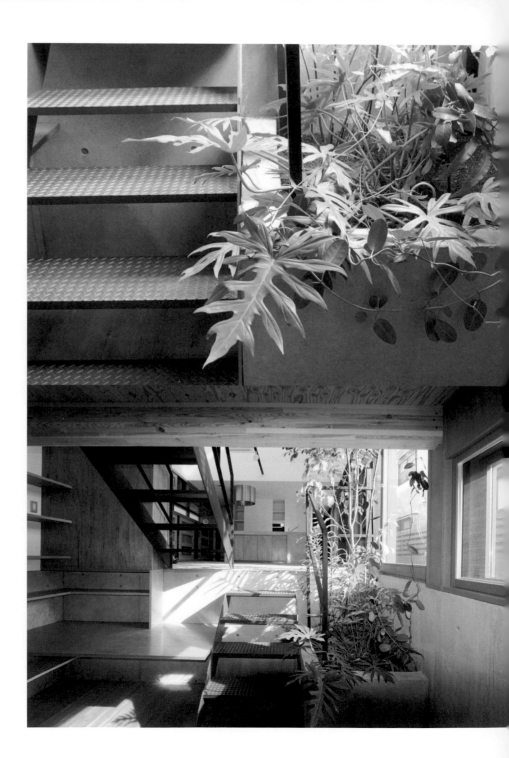

SUNLIGHT

TOPLIGHT

IMPORTANT: WIND

BEST: NO FLOOR

Roof garden

頂樓花園

　　也可以在建築的屋頂設置庭院或是菜園。屋頂的綠色植物不但美觀，還可以給人農作物成長的喜悅跟樂趣。再加上鳥類跟昆蟲的造訪、讓人擁有更多休閒的機會等等，生活上也能多一分安寧。

　　植物具有吸熱的功能，可以控制建築物的濕度、降低整體所耗費的能量。都市內溫度過高的問題，就是因為瀝青的道路跟建築吸收太陽光的熱能，儲存之後再次釋放出來。

　　都市內的建築要是可以更加積極的推廣屋頂綠化，則可以降低熱島效應，光化學煙霧跟熱的壓力所造成的各種問題都會減少，更進一步的，整座都市所消耗的能量也會更低。

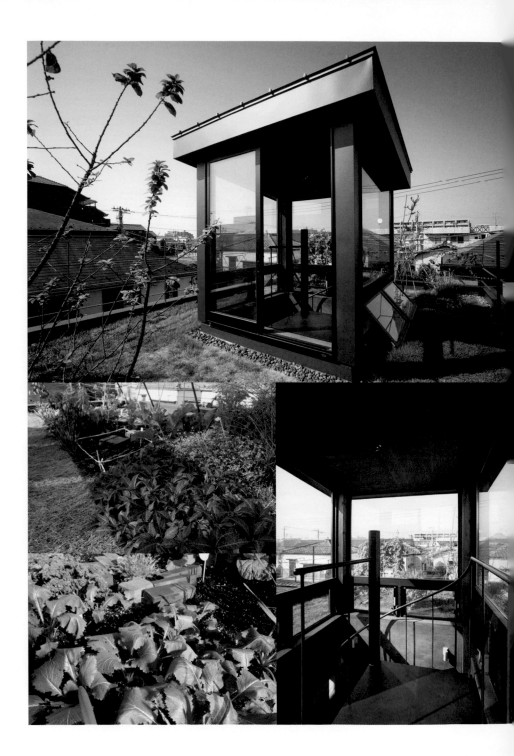

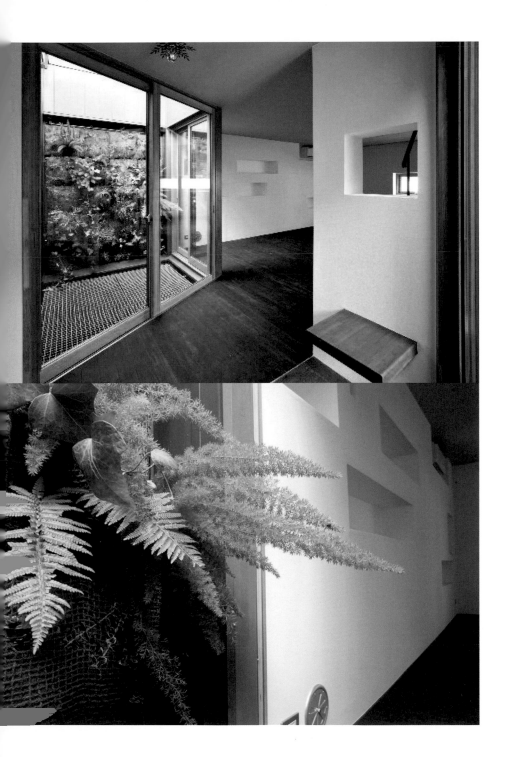

Green on the wall
有生命的牆壁

　　這棟住宅，利用屋頂水資源的循環，讓藤蔓與蕨類遍佈在牆上。牆面綠化具有降低建築溫度的效果。這種「有生命的牆壁」可以活用在垂直的面上，對於空間有限的都市住宅來說最為合適。跟水平的庭院相比水分比較不容易蒸發，也適合乾燥的地區。

　　牆上的綠色植物，可以減緩新家剛落成的印象，讓人感受到個性與溫暖。還可以提高建築在環境方面的機能，降低空調所須要的成本。

　　都市內的綠色景觀，可以讓人的心情從道路的吵雜跟噪音之中解放出來，得到舒緩的感覺。不論是身體還是精神，具有生命的牆壁一定都能帶來正面的影響。

Green view

借景

　　許多都市住宅，都沒有足夠的空間可以設置
庭院。但環顧一下周圍，一定可以找到綠色的
景觀。讓我們從自家以外的土地找出綠色植物
來向對方借景！我家客廳的窗戶可以看到的櫻
花樹，就是向附近的學校借來的景色。

　　借景的時候必須注意的一點，比方說隔壁鄰
居所種的樹木，這顆樹有天可能會被砍掉，也
可能在改建的時候被移走。

　　就這點來看，左邊這棟住宅面對的是綠色
自然步道，右邊這棟住宅則是面對山崖茂密的
森林，兩者因為土地開發而消失的機率非常的
低。就算是個人用地之內的樹木，如果被指定
為市內的保護樹林，一樣也不須要擔心。重點
在於事先進行確認，保證這些樹木會一直存在
於這個位置。就算設計的時候自己決定要向哪
顆樹借景，也有可能在完工的時候發現，想要
借景的樹木不知何處去了。

　　要是找到覺得沒有問題的綠色景觀，不必
因為「怎麼是在北邊……」而去猶豫。沒有必
要拘泥方位的問題，不論是以什麼樣的形態都
好，讓它們融入建築之中來為這棟住宅加分。
或許有人覺得向綠色步道那邊敞開，會被外面
的行人看到，但只要在設計上下點功夫，就不
必擔心這個問題。

　　請不要畏懼讓建築對外敞開。對外開放比較
可以跟鄰居有所交流，在將來的高齡化社會之
中，這種交流一定會變得越來越重要。

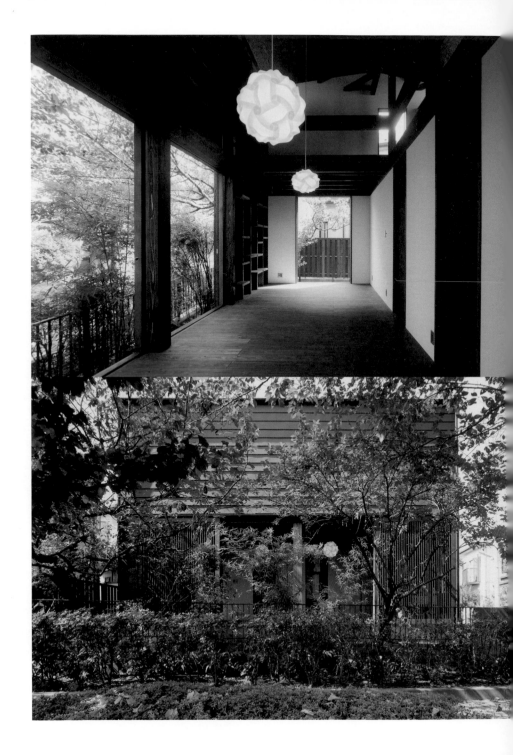

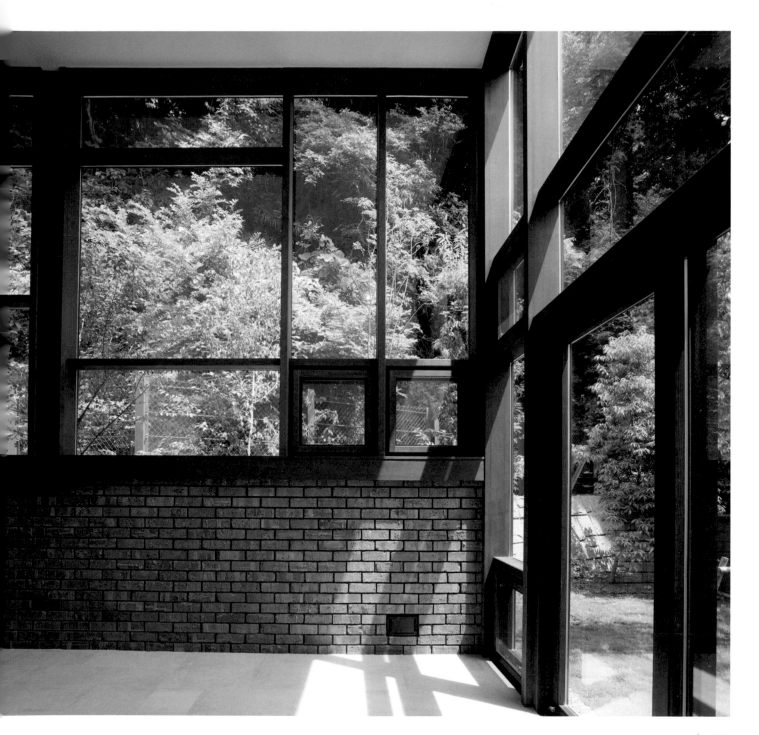

Epilogue

「會呼吸的家」——取代結語

在本書之中，提到有「建築的造型有它們的理由」跟「該怎樣跟自然融合」等各式各樣的話題，來看看最後所要介紹的這個「會呼吸的家」，就能理解所有一切的要素全都包含在內。

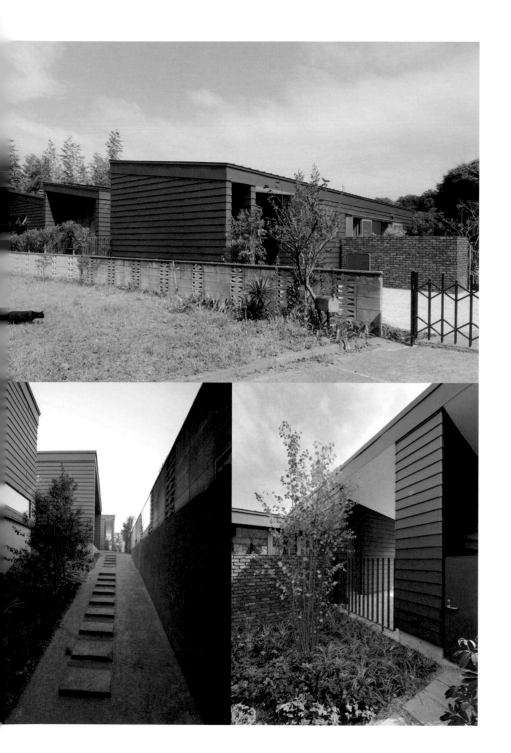

持久的另一種涵意

比方說，這個家分成3棟，或許沒有任何人會去發現，其中向南傾斜的屋頂，裝有10公斤左右的太陽能板。這是為了讓人在居住的場所，用幾乎自立的狀態生活。要是可以自己生產電力，發生災難的時候可以由自己來準備生活的基礎，讓人得到一種安全感。

看到這棟建築的造型，知道的人或許會察覺「啊，這是為了裝太陽能板的屋頂」，但這並不是這棟建築的目標。對我來說，思考能源系統跟溫度環境，與思考洗衣機要擺在哪裡，其實是一樣的。建築物機能性的部分，比較不容易出現在照片上，但這看不到的部分卻可以帶來舒適的生活，希望有更多的人可以理解到這點。

「舒適」之中，也包含有讓建築的保養作業可以更為輕鬆。一個家蓋好之後，過了10年、20年，生活變得越來越忙，小孩所須要的費用也越來越多，誰都不想在這種時候，為了住宅的保養來多花錢。因此要下功夫去注意，建築不可以結露、牆壁內部不可以發霉、軀體要盡可能維持全新的狀態。提升建築的性能，常常會被解釋成讓室內得到舒適的環境，但實際上就建築的持久性來說，也具有很大的意義。

重點在於牆壁跟窗戶

重要的是怎樣製作牆壁跟天花板。也就是將建築內部包覆起來的殼的構造。雖然無法透過照片來讓大家看到，白色牆壁的內側跟天花板內，以及外牆黑色的Galvalume鋼板的內側，設有大量的隔熱材——厚120公釐的纖維素纖維跟60公釐的外側隔熱材（對於火災也很有效）。以此來創造出有如保溫杯一般的狀態，實現冬暖夏涼的室內環境。再加上這個保溫杯的外殼不會損壞。這點對保護一個家（＝保護重要財產）來說非常的重要。

只要隔熱的結構做得紮實，就可以降低熱的流失。電力用得少，太陽能板所生產的電力就會有比較多的剩餘，可以用來銷售給電力公司！對荷包來說也是很有幫助的構造。

牆壁跟天花板以外的重要部分是窗戶。日本人很重視通風、希望可以住在有如室外一般的環境，因此會想要設置大量的窗戶，但同時也得考慮到冬天的氣溫跟關起來的狀況。這棟住宅為了對應四季的變化所下的功夫——可以完全收到牆內的窗戶、可以完全打開的外推式的窗戶、一邊遮住陽光一邊讓風吹進來的百葉窗板——可說是樣樣俱全。

當然也有考慮到風的通道，夏天在現場作業的師傅們也掛保證的說「這個家真是涼爽！」。在冬天，南側照進來的陽光可以抵達深處，可以讓人舒適的曬到太陽。

夏天不想要有陽光的時候，可以用百葉窗板來遮住。重點在於兩種全都俱備，讓人可以加一件衣服或少穿一件來進行調整。只要有百葉窗板等可以完全遮蓋的結構，就能控制熱能，地板也不會因為陽光而受損。

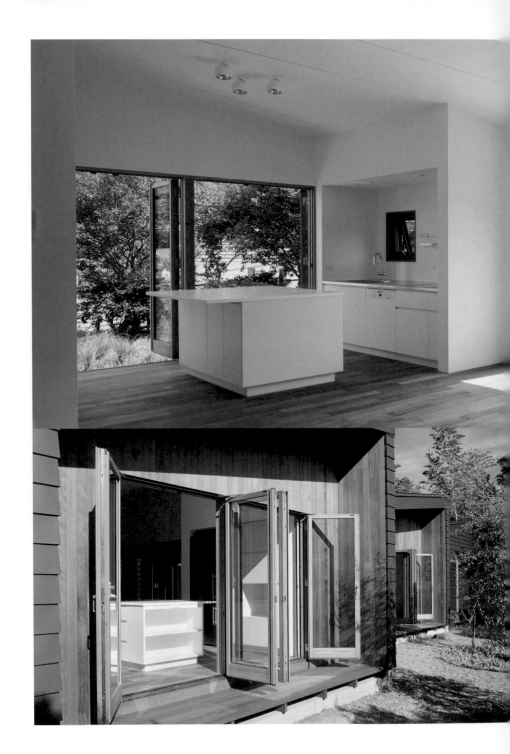

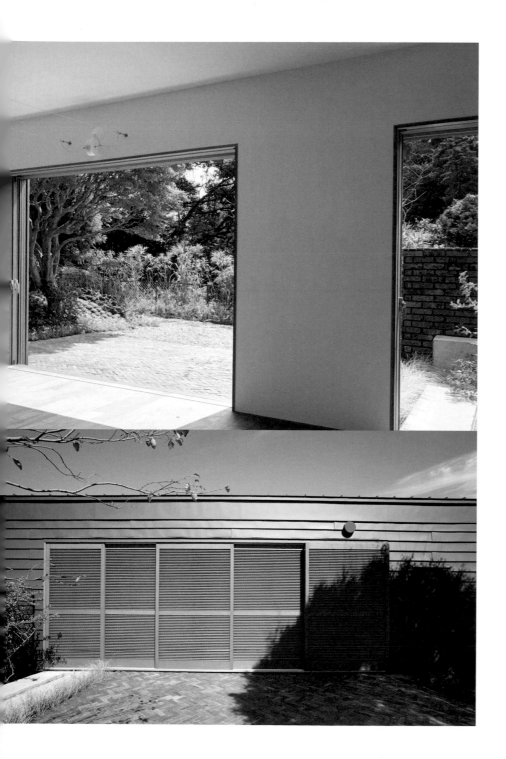

這棟住宅擁有面積寬廣的玻璃，結構也相當的開放，或許有人會覺得這樣在冬天一定很冷。但此處的窗戶全都採用Low-E（低幅射）的三重玻璃，隔熱的性能幾乎跟牆壁相同。三重的Low-E玻璃確實比較昂貴，但只要確實的進行隔熱，暖氣幾乎派不上用場，把地板暖氣的費用用在三重玻璃上面，就不用擔心會超出預算。

這棟住宅就算沒有使用暖氣，冬天的室內溫度也不會低於14度，只須要一台空調設備（巔峰時期為2台），就可以讓70坪的面積得到舒適的溫度。

重點在於看不到的部分

對於隔熱性、氣密性高的住宅來說，換氣也非常的重要。但使用換氣的窗戶，會讓冷空氣從吸氣孔跑進來，相信有不少人會因為這樣把換氣用的窗戶關起來。就這點來看，熱交換型換氣系統非常的好用。它會將熱空氣排出去時所累積的熱能，拿來將冰冷的新鮮空氣加熱，然後再送到室內。進來的空氣跟室溫只有2度的落差，因此只要加熱2度即可。它還可以依照室內的人數，自動調整空氣的流量，也能對濕度進行管理。

暖氣跟冷氣不用倚賴機器設備，代表設備替換的頻率也比較低（大多數的家電10年左右就會達到使用的壽命，而且還是許多東西一起壞）。這樣不但節省成本，生活起來也不會感到壓力。所以呢，確實進行隔熱跟隔熱用的Low-E（低幅射）三重玻璃，實在值得令人推薦。

窗戶採用木製的窗框。不光是對眼睛溫和，就溫度環境來看，跟容易傳遞室外溫度的鋁合金不同，木製窗框不會太冷也不會太熱。但會淋到雨的部分必須進行保養，無法進行相關作業的人，可以只將外側的部分換成鋁合金。

隔熱、木製的窗框、三重玻璃等等，這些就好像是在豪華舞台背後支撐這一切的幕後人員。舞台表面雖然沒有它們的身影，卻扮演極為重要的角色。

實際到這棟住宅做客的人，應該會覺得「樓梯另一邊的竹子真美」「位置比較低的客廳給人沉穩的感覺」「家中好像被庭院圍起來一樣」，為了實現這幾點，本書才會提到「借景」「上上下下的多元性空間」「與室外的關係」等話題。

節能的住宅造型會比較奇怪……，才沒有那回事。最先要有造型設計，然後思考本人的生活方式跟空間結構，同時也準備在背地裡支援機能性的幕後英雄。

這所有一切都必須取得均衡，才能實現像這樣的住宅。幕後英雄因為無法直接看到，常常會為了刪減預算而被省略，但無法持久等於是犧牲住宅的舒適性，希望大家可以更加注意它們的存在。

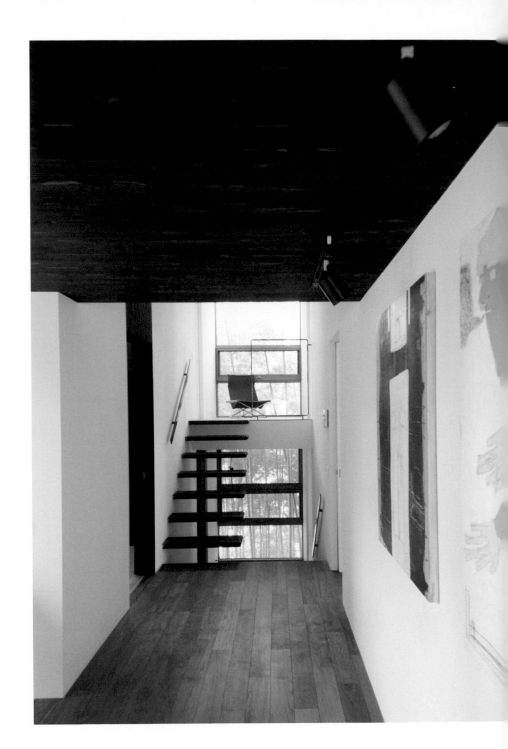

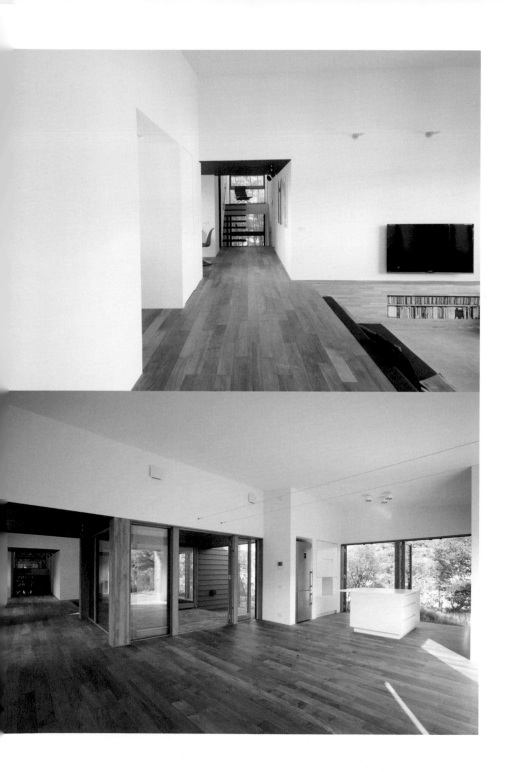

有個可以安心的場所
會讓人變得更加溫柔

　不會讓人感受到壓力的舒適建築，可以給人安心的感覺。回到家中不知不覺的鬆一口氣，慶幸自己有個歸所。有個可以安心的生活空間，不論是大人還是小孩，都可以透過工作或課業，來分享其中的舒適跟良好的經驗。身為一位建築師，我堅決的相信這點。要是大家都能擁有這種心情，這個世界應該也會往好的方向發展下去。

　要是能有更多人，以確切的思想來打造建築，則能源所需要的成本就能用在別的地方，因為資源所產生的紛爭與競爭、核電廠所造成的災害，應該也全都可以避免。

　我熱愛地球與大自然，希望可以將明亮的未來交到孩子們的手中，讓他們渡過快樂的人生。地震或颱風等自然災害，就算擔心也沒有用，但至少由我們自己所造成的麻煩，應該要盡可能的減少。

Heal the world make it a better place for you and for me and the entire human race.
Michael Jackson

　每到新年，我都會把這首歌以及新年打招呼的話語上傳到我的部落格，希望大家都能安心又健康的與這個世界同在。

　為了實現這點，目前我所能做到的，就是透過這本書，把我的思想傳遞給大家參考。希望所有人都能理解，美麗、舒適、方便使用的建築，同時也可以讓人很自然的就處於祥和的心態。這絕對不是什麼困難的事情，本書之中的各種提示，希望可以被用在許許多多的建築之中。

彥根安朵莉亞

Index

YNS「會呼吸的家」
2013

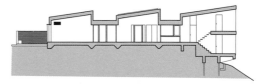

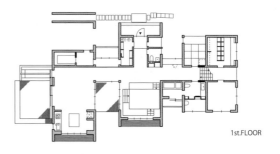

1st.FLOOR

2nd.FLOOR

Photo

ISO「緑蔭」
2009

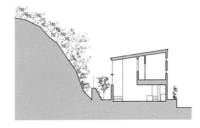

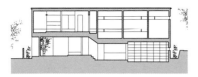

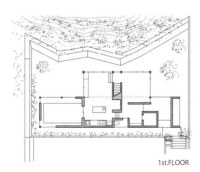

1st.FLOOR

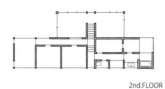

2nd.FLOOR

ART「TREE HOUSE」
2011

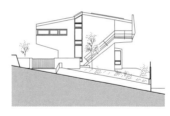

1st.FLOOR

2nd.FLOOR

KST
2004

1st.FLOOR

2st.FLOOR

3st.FLOOR

Nacasa & Partners	074 075 081 105上 181
	184 221
村田 昇	114 180 189
AHA	008 024 104上 150 151

Nacasa & Partners	009 018 052 066 067 115
	116 117 134 135 205
AHA	128 182

Nacasa & Partners	012 020 124左上
石井雅義	045 124右上
AHA	021上

HTK「Our House」
2011

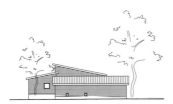

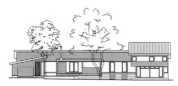

1st.FLOOR

2nd.FLOOR

IGO「音」
2007

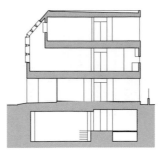

1st.FLOOR

2nd.FLOOR

3rd.FLOOR

SUZ「間」
2006

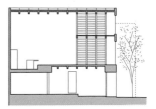

1st.FLOOR

2nd.FLOOR

3rd.FLOOR

SAT「框」
2007

1st.FLOOR

2nd.FLOOR

TDO「AT BAU」
2012

1st.FLOOR

2nd.FLOOR

3rd.FLOOR

ONO
2010

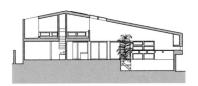

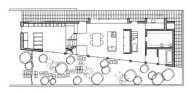

1st.FLOOR

2nd.FLOOR

平井広行　　　001　016　031上　033　054
土井文雄　　　064上
村田 昇　　　　表紙　065右下　132　166　172
　　　　　　　206
AHA　　　　　064下　124下　125　133　186
　　　　　　　190下　207下

Nacasa & Partners　017　098　099　131　164
　　　　　　　191　202　203

Nacasa & Partners　059　073右上下　084　120
　　　　　　　160　161左下　217
AHA　　　　　025　039下　072　073左上下
　　　　　　　161左上　216

KGI
2011

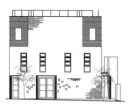

2nd.FLOOR

3rd.FLOOR

USK「風」
2008

1st.FLOOR

2nd.FLOOR

KRO「小船」
2010

1st.FLOOR

2nd.FLOOR

PH.FLOOR

KMC
2011

GROUND.FLOOR

1st.FLOOR

2nd.FLOOR

彦根藍矢　　086　087上　123　142　143
AHA　　　　087下　176

MZM「Leafs dancing」
2009

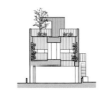

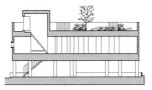

1st.FLOOR

2nd.FLOOR

ROOF

Nacasa & Partners　046上　121右上下　158　159
　　　　　　　　　　193　210　211　219上
AHA　　　　　　　　104下　105下　121左上　141
　　　　　　　　　　219下

MKN「兩個天空之家」
2002

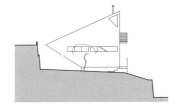

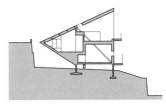

1st.FLOOR

2nd.FLOOR

Nacasa & Partners　053　068　069　177　204

YOI「盪鞦韆」
2009

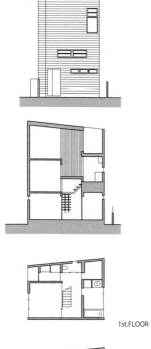

1st.FLOOR

2nd.FLOOR

3rd.FLOOR

AHA
2005

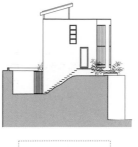

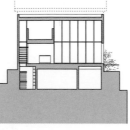

1st.FLOOR

2nd.FLOOR

Thanks

首先，能夠出版包含這本書在內的3本著作，全都要歸功於願意跟我一起打造美好住宅的所有客戶。真的是非常感謝大家。

製作這本書的時候，有許多想要傳遞給大家的訊息，耗資大量的時間整理，終於得以出版。

在此感謝長町美和子小姐，長期下來一次又一次的取材與文章的校對，看到她筆下美麗的文章，心中充滿感謝。

本書的設計是由鈴木賢一先生來擔任，回應我所提出的各種要求，實現「原來經過設計可以變得這麼帥氣！」的成果，讓人心中充滿歡喜的心情。

另外還有在多方給予支援的石崎詩織小姐。她的陪伴讓我可以安心的進行作業。

還有我的小孩（雖然幾乎都是大人了）藍矢與飛鳥，理解我的忙碌並提供各種協助，真的非常感謝。

Profile

彥根安茱莉亞（Andrea Held）

1962　出生於德國‧康士坦茲
1987　司徒加特工科大學　首席畢業（建築、都市計畫）
1988　進入團‧青島建築事務所
1989　進入磯崎新Atelier
1990　成立彥根設計事務所股份有限公司（與彥根明共同）
2008　得到JIA（日本建築家協會 社團法人）環境建築獎　一般部門　最優秀獎
　　　得到木材活用比賽　部門獎
2009　得到木材活用比賽　優秀獎
2010　得到JIA（日本建築家協會 社團法人）環境建築獎　住宅部門　優秀獎
2011　日本Energy Pass協會副會長
2012　JIA（日本建築家協會 社團法人）特別委員會　環境行動Labo　會員
2013　成立Bio Energy Community WG

著作
「Natural Sustainable 具有生命的建築」鹿島出版會

「從計劃到細節設計完美之建築的300條規則」X-knowledge股份有限公司

TITLE

彥根安茱莉亞的建築設計分享

STAFF

出版	瑞昇文化事業股份有限公司
作者	Andrea Held（Hikone）
譯者	高詹燦　黃正由

總編輯	郭湘齡
責任編輯	林修敏
文字編輯	黃雅琳　黃美玉
美術編輯	謝彥如
排版	二次方數位設計
製版	大亞彩色印刷製版股份有限公司
印刷	皇甫彩藝印刷股份有限公司
法律顧問	經兆國際法律事務所　黃沛聲律師

代理發行	瑞昇文化事業股份有限公司
地址	新北市中和區景平路464巷2弄1-4號
電話	(02)2945-3191
傳真	(02)2945-3190
網址	www.rising-books.com.tw
e-Mail	resing@ms34.hinet.net

劃撥帳號	19598343
戶名	瑞昇文化事業股份有限公司

初版日期	2014年8月
定價	380元

國家圖書館出版品預行編目資料

彥根安茱莉亞的建築設計分享 / Andrea Held作；
高詹燦, 黃正由譯. -- 初版. -- 新北市：瑞昇文化,
2014.08
240面；21x21公分
ISBN 978-986-5749-62-0(平裝)

1.建築美術設計 2.空間設計 3.個案研究

921 103013637